歷代名畫解讀
康熙原版

芥子園傳畫

翎毛花卉譜（上）

江西美術出版社
全國百佳出版單位

前言

《芥子园画传》自清代刊印以来，流布甚广，泽被艺林三百余年，堪称中国美术史上一部奇书。它是中国出版史上第一部用图解方式解析绘画技法的彩色套版图书，系统全面、分门别类地介绍了传统绘画的相关画理画论和经典技法图式，可谓中国古代画谱的集大成。不仅在中国美术教育史上占有举足轻重的地位，甚至对世界美术史、中日文化交流史以及明清古典家具的研究都有着十分重要的意义。在中国近现代美术发展进程中，《芥子园画传》同样也施惠众多巨擘名手，如齐白石、潘天寿、傅抱石等。

《芥子园画传》又称《芥子园画谱》《笠翁画传》《笠翁画谱》等，初刊行于康熙十八年（1679年），由清初名士李渔论定初集，并以其居所「芥子园」命名此书。后由其婿沈心友及王氏三兄弟（王概、王蓍、王臬）等编绘完成二集、三集，于康熙四十年（1701年），三集同时付梓印行。它曾被誉为「画学之金针」，风行画坛经久不衰。因编写体例完备、涉及门类齐全，易学易记且镌刻细致、印刷精美等诸多优点，成为传统绘画研习者尤其是初学者循序渐进、登堂窥奥的首选范本。中国著名绘画史论家、美术教育家俞剑华曾在《中国画论类编》中对其价值给予充分肯定：「历代中国画谱，以《芥子园画传》最有系统，富于分析综合之科学思想，……诚初学之阶梯，画道之宝筏。」

自17世纪问世以来，《芥子园画传》被不断重印、再版，陆续出现翻刻版、改良版等。至光绪二十三年（1897年）芥子园旧版已经废毁。清光绪年间由巢勋重新翻刻印刷，加入大量海派名家的作品，但由于是石印本，颜色缺少变化，逐渐远离初版原貌。

今所见最多的《芥子园画传》是巢勋临本的影印本。据专家研究，

在康熙年间《芥子园画传》曾被多次出版，尽管如此，在民间也很少流通，故常人难以得见。直至20世纪70年代，《芥子园传》初集首次在日本被重新发现，震动了整个美术界和版本学界。现存的原版《芥子园画传》散落在中国、日本和美国等地，被各大博物馆、图书馆和私人收藏。作为一部绘画入门教材，《芥子园画传》遍辑历代名家经典范式，广受艺术界人士喜爱，尤其是对于那些没有机会接触名家真迹的绘画初学者，更是如获至宝。

我社此次出版的《历代名画解读康熙原版芥子园画传》系列丛书，以方便传统绘画研究者和广大艺术爱好者赏鉴临习为初衷，并以康熙原版《芥子园画传》为基础，打破原版卷册分类的方式，按门类单列成卷。每卷上册以原寸全彩的方式力追原书原貌，并为原版繁体字佐以简体辅文和注解，帮助初学者减轻阅读阻碍。下册遴选历代经典名画，或局部或整体地对应解读上册中的技法范式。名家原作所呈现的生动的笔墨气韵，大大弥补了原版刻本本套色印刷的不足。此外，本套丛书还特邀当代名家对原版精要范式进行临习讲解，使得《芥子园画传》更直观、更立体、更鲜活、更实用。

本卷上册以画传三集翎毛花卉卷为基础，图文并茂地解析翎毛花卉画法，原汁原味地呈现原版中的五瓣花头、多瓣花头、尖叶长叶、踏枝式、飞立式等，并列诸家范式；下册以历代名家画翎毛花卉名作为例，对应解读上册诸家图式技法，精选部分经典绘画程式配以当代名家临习示范，并附视频。古今对照、古法今习，便于读者全面赏鉴临习，轻松掌握相关要领。

尚友古人，化成人文。中国古典绘画艺术深邃幽绝，微茫难测。由于编者水平所限，本系列丛书难免存在错讹和不足之处，敬请诸位方家不吝赐教！

凡例

一、本系列丛书为中文简体，在忠实于康熙原版《芥子园画传》的基础上，经重新整理、修订、注解编辑而成。

二、因原版于刊刻过程中存在遗漏、差错等问题，为避免对读者造成误导，特在丛书中对目录予以简化处理，如原版目录为『树法十九式』，只记录『树法』。

三、丛书参照原版并结合实际情况，酌情拟定标题。如原版『古今诸名人图画』现改为『历代名人画谱』。

四、为更直观地翻阅对应，内文中除释文外，辅以款识题跋、注解、印文、补注四部分内容方便全面解读。其中『历代名人画谱』（即『古今诸名人图画』）配有补注，内容来源于原版目录记载。

五、丛书内文统一使用规范的现代汉语。异体字均改为正体字写法，如『徧』为『遍』的异体字，即将其改为『遍』字。通假字在注解中予以标识，如『【注解】被：通「披」』。

六、丛书按不同内容，采用不同符号进行标记。

【 】：标识注解、款识题跋、印文及补注，如『【注解】』。

（ ）：标识原版中的错别字，原字按原样记录，符号内为正确写法，如原版文中将『干』字错用为『榦』字时，则记录为『榦（干）』。

〈 〉：标识辅助解读内容，如『竹畔墨兰〈退生阮年写〉』。

□：标识印文中无法辨识或存在疑问的内容，如『【印文】□斋』。

∥：标识上、下册之间的内容对应关系，∥之前为下册历代名画图注信息，如『南宋　郑思肖　墨兰图　卷』；∥之后为此名画所对应上册的页码、范式名称或名家笔意，如『上册九八页　折叶』『上册九八页〈郑所南墨兰笔意〉』。

目录

畫傳三集

繡水王安節摹古

宓草

翎毛花卉譜

上冊畫法歌訣起手式
下冊古今諸名人圖畫

芥子園甥館鐫藏

画传三集　绣水王《宓草　安节　司直》摹古　翎毛花卉谱　上册画法歌诀起手式　下册古今诸名人图画　芥子园甥馆镌藏【印文】笔砚精良　乐　陶兰泉　文明阁

图书记

一〇

眾花分為二譜先草本次木本草蟲翎毛各以類從
草蟲已見於前編則翎毛宜載於是帙條分縷晰交
相發明至譜中鈎勒著色武林王諸二先生詳訂於
前檇李三王先生增輯於後雖屬五美交併亦復後
来居上此集創始於壬戌告成於辛巳歷二十年方
得梓傳宇內集中區別源流裁纂古法為訣為武則
仲氏宓草一人為之不惜金針度後人其功深矣
芥子園甥館識

【款识题跋】众花分为二谱 先草本 次木本 草虫翎毛各以类从 草虫已见于前编 则翎毛宜载于是帙 条分缕晰 交相发明 至谱中钩（勾）勒着色 武林王 诸二先生详订于前 檇李三王先生增辑于后 虽属五美交并 亦复来居上 此集创始于壬戌 告成于辛巳 历二十年 方得梓传宇内 集中区别源流 裁纂古法 为诀为武 则仲氏宓草一人为之 不惜金针度后人 其功深矣 芥子园甥馆识

【注解】檇 ZUÌ：古地名，在今浙江嘉兴一带。

【印文】芥子园 李氏图章

翎毛花卉谱序

画谱所载统曰花鸟，得四十六人。若专工草虫，则附于蔬果内。按作图布置，翎毛多用木花点缀，草虫则用草花，盖各以类从。兹谱故先草花、草虫，

唐宋名手，凡善花卉，必兼禽鸟。《宣和画谱》所载，

翎毛花卉谱序

唐宋名手凡善花卉必画禽鸟宣和

画谱所载统曰花鸟得四十六人若

专工草虫则附於蔬果内按作图布

置翎毛多用木花點缀草虫则用草

花盖各以类从兹谱故先草花、草虫

花以木花饼毛術序而道非舊也故
觀古人所稱曰花木曰虫鳥其為先
後已肇於此矣果之蒙形設色等於
眾花朱櫻丹荔珍貢內廷青李来禽
名傳晉帖自宜寫肖丹青抗衡脂粉
者曰草以及木曰花以及實交有得

原一

继以木花、翎毛，循序而进，非创也。试观古人所称，曰花木，曰虫鸟，其为先后，巳（已）肇于此矣。果之象形设色，等于众花。朱樱丹荔，珍贡内廷；青李来禽，名传晋帖。自宜写肖丹青、抗衡脂粉者，因草以及木，因花以及实，交有得

焉至于翎毛为类繁多远则巢居野

处泳浦眠沙近则穿屋贺厦唤晴噪

雪以尺幅中皆截取花枝未及全体

安置小鸟以其所宜若夫彩苞锦羽

丹顶华冠只宜施于大幅未可缩小

焉。至于翎毛，为类繁多。远则巢居野处，泳浦眠沙。近则穿屋贺厦，唤晴噪雪。以尺幅中皆截取花枝，未及全体，安置小鸟，以其所宜。若夫彩苞锦羽、丹顶华冠，只宜施于大幅，未可缩小失真。禽中庶类，何能尽悉，自须究心。

夫學詩尚曰多譜抡鳥獸草木之名

即學畫亦不外乎是矣曰名以得其

形與性而古詩人之吟咏豈不先於

徐黃為立粉本哉

繡水王著題辛巳八月望男我來

書於瞰浙樓中

湖毛花卉譜

序二

夫学诗尚曰多识于鸟兽、草木之名。即学画，亦不外乎是矣。因名以得其形与性，而古诗人之吟咏，岂不先于徐黄为立粉本哉？绣水王著题，辛巳八月望，男我来书于瞰浙楼中。

一五

画傳二集卷末目

設色諸法

石青

石綠

硃砂

銀硃

泥金

雄黃

王凡付着粉 染粉 絲粉 點粉 襯粉

画傳卷末

目一

目終

畫傳三集卷末

設色諸法

畫傳初集山水中已載設色諸法于卷首矣茲後
編之譜花卉蟲鳥也尤當以着色為先今附卷末
者何也從前諸譜各首述源流次法訣次分式次
全圖茲總以設色終焉為諸譜中初學旨歸有如
書所謂若作梓材既勤撲斲惟其塗丹臒因粗治
以及細削然後飾以丹朱采色亦若逸詩之巧笑

设色诸法　画传初集山水中，巳（已）载设色诸法于卷首矣。兹后编之谱花卉虫鸟也，尤当以着色为先。今附卷末者何也？从前诸谱，各首述源流，次法诀，次分式，次全图。兹总以设色终焉，为诸谱中初学旨归。有如《书》所谓：『若作梓材，既勤扑（朴）斲，惟其涂丹臒。』因粗治以及细削，然后饰以丹朱采色。亦若《逸诗》之巧笑美目，而后加以华采（彩）之饰。昔因诗【注解】臒 huò：赤石脂，用作颜料。

層次門庭堂奧瞭如指掌矣。

石青

石青須擇梅花片者敲碎入乳鉢細研用水漂成三號曬乾最上輕清色淡者用染正面綠葉方得深厚之色其中為質粗細得宜為色深淺正當者用着純青花瓣及鳥之頭背最下質重而色深者用着鳥之翅尾及襯深綠葉後凡着鳥身花瓣青淺者以靛青分染深者以胭脂分染。

【畫傳淺深】 【設色一】

而喻以绘事之有后先，今因绘事而引《诗》《书》以见层次。门庭堂奥，了如指掌矣。

石青　石青须择梅花片者，敲碎入乳钵细研。用水漂成三号，晒干。最上轻清色淡者，用染正面绿叶，方得深厚之色。其中为质粗细得宜，为色深浅正当者，用着纯青花瓣，及鸟之头背。最下质重而色深者，用着鸟之翅尾，及衬深绿叶后。凡着鸟身、花瓣，青浅者，以靛青分染。深者，以胭脂分染。

【注解】靛dian青：即花青。

石綠研漂法同石青亦分三種。其上色深者。只宜襯
濃厚綠葉及綠草地坡其中色稍淡者宜襯草花綠
葉或着正面胃以草綠或着翠鳥用草綠絲染其下
色最淡者宜着反葉凡正面用石綠俱以草綠勾染。
深者草綠宜帶青淺者草綠宜帶黃。
凡用石青石綠將乾者用廣膠水研開膠不可多。
多則黏滯不任筆不可少少則稀淡易脫須審度

石绿　石绿研漂，法同石青，亦分三种。其上色深者，只宜衬浓厚绿叶，及绿草地坡。其中色稍淡者，宜衬草花绿叶，或着正面，胃以草绿，或着翠鸟，用草绿丝染。

其下色最淡者，宜着反叶。凡正面用石绿，俱以草绿勾染。深者，草绿宜带青。浅者，草绿宜带黄。

凡用石青、石绿将干者，用广胶水研开。胶不可多，多则黏滞不任笔；不可少，少则稀淡易脱。须审度用之。如绢上正面用草绿，只宜背面衬石绿。若于

【注解】胃 juàn：本意是悬挂、缠绕，这里是罩染的意思。

加草綠染胃方覺厚潤未可一次濃堆不妨數層

漸加則色勻而無痕跡用後必將滾水漂出膠次

日再加色方鮮明

硃砂

入畫之大紅必須硃砂方不變色以銀硃色久則變

也細研少加輕膠水澄去下面重脚漂去上面浮黃

將中間鮮明者曬乾加膠用着山茶石榴大紅花朶

瓣以胭脂分染在下沉重只可反襯

扇頭紙上用浓重之色，不能反衬，则用于正面，再加草绿染胃，方觉厚润。未可一次浓堆，不妨数层渐加，则色匀而无痕迹。用后必将滚水漂出胶，次日再加，色方鲜明。

朱砂 入画之大红，必须朱砂，方不变色。以银朱色久则变也。细研，少加轻胶水，澄去下面重脚，漂去上面浮黄，将中间鲜明者，晒干，加胶。用着山茶、石榴、大红花朵，瓣以胭脂分染。在下沉重，只可反衬。

二一

銀硃

如硃砂不佳反不如銀硃鮮明則以銀硃代之須用
標硃細研漂澄其浮面沉腳取中間者加膠用之

泥金

將眞金箔以指畧黏膠水醮金箔逐張入碟內乾研
膠水不可多多則水浮金沉不受指研矣俟研細金
箔如泥黏于碟內始加滾水研稀漂出膠水微火燉
乾再加輕膠水用之泥金只宜于硃砂石青上方發

银朱　如朱砂不佳，反不如银朱鲜明，则以银朱代之。须用标朱细研，漂澄其浮面沉脚，取中间者加胶用之。

泥金　将真金箔以指略黏胶水，醮（蘸）金箔逐张入碟内干研。胶水不可多，多则水浮金沉，不受指研矣。俟研细金箔如泥，黏于碟内，始加滚水研稀，漂出胶水，微火炽干，再加轻胶水用之。泥金只宜于朱砂、石青上方发光彩。用之钩（勾）染鸾凤、锦鸡之毛羽，愈显丹翠辉煌。亦

出膠如青綠法

雄黃

選明淨者細研漂如青綠法加膠水用著花中金黃
之色但其色日久或變竟有只用藤黃以硃砂浮標
胃之即成金黃色矣。

傅粉

用杭州回鉛定粉擂細再入膠細研以水洗入碟內
少定片時另過一碟將下面沉重者不用置微火上

有用染果色，及鉤（勾）正面，着青綠之葉筋者。用后亦宜出胶，如青綠法。

雄黃　选明净者细研，漂如青绿法，加胶水。用着花中金黄之色，但其色日久或变，竟有只用藤黄，以朱砂浮标胃之，即成金黄色矣。

傅粉　用杭州回铅定粉，擂细，再入胶细研，以水洗入碟内。少定片时，另过一碟。将下面沉重者不用。置微火上，

【注解】少：通『稍』。

二三

俟面上浮起墨皮此乃鉛性未盡以紙拖去再起再
拖黑盡乃止加輕膠水和研微火熾乾畫時滾水洗
用或着白花或合衆色凡絹上正面用粉後面必襯
○又蒸粉去鉛法將老豆腐一塊中挖空安成塊鉛
粉入鍋內蒸之蒸後取粉研用則鉛之黑氣豆腐內
收盡矣
着粉法正面着粉宜輕宜淡要與墨匡相合不可
出入如一層未勻再加一層故宜輕便于再加若
先已重傅再加則掩夫墨匡無從分染且不可太
重太重則有日久鉛性變黑者矣
染粉法如牡丹荷花雖經傅粉必再以粉染其瓣

俟面上浮起墨皮，此乃铅性未尽，以纸拖去，再起再拖，黑尽乃止。加轻胶水和研，微火炽干。画时滚水洗用，或着白花，或合众色。凡绢上正面用粉，后面必衬。又

蒸粉去铅法。将老豆腐一块，中挖空，安成块铅粉。入锅内蒸之，蒸后取粉研用。则铅之黑气，豆腐内收尽矣。

着粉法：正面着粉，宜轻宜淡。要与墨匡（框）相合，不可出入。如一层未匀，再加一层。故宜轻，便于再加。若先已（已）重傅，再加则掩去墨匡（框）无从分染。且不可太重，太重则有日久铅性变黑者矣。

染粉法：如牡丹，荷花，虽经傅粉，必再以粉染其瓣尖，方有浅深层次。诸花之瓣，如求娇艳，亦必先于

绢粉法　花如芙蓉、秋葵，瓣上有筋，须钩（勾）粉色染菊

花每瓣亦有长筋，以粉丝出，并钩匡（框）再加色染

花心鬚从中先圈一圆圈，由圈四圍丝出粉鬚

鬚上点黄

眾花花心鬚

点粉法：写生花不用钩（勾）匡（框），只以粉蘸色浓淡点之。

宜意在笔先，与钩（勾）勒花不同，其枝叶俱宜用色笔

畫成各为无骨是也。若点花蕊之粉须合藤黄

不可过深，入胶宜轻，点出黄蕊方外高内凹不晦

暗也。

衬粉法：绢上各粉色花后必衬浓粉方显若正面

乃各种淡色背后只衬白粉。若係浓色，尚觉未显

则仍以色粉衬之。若背叶正面色用浅绿，背面只

可粉绿衬不可用石绿

調脂

調脂　胭脂须上好双料者，以滚水浸绞取汁去滓曬乾用

粉上加染。

丝粉法：花如芙蓉、秋葵，瓣上有筋，须钩（勾）粉色染。菊花每瓣亦有长筋，丝出粉须，须上点黄。

点粉法：写生花，不用钩（勾）匡（框），只以粉醮（蘸）色，浓淡点之，宜意在笔先。与钩（勾）勒花不同，其枝叶俱宜用色

笔画成。名为『无骨画』是也。若点花蕊之粉，须合藤黄。不可过深，入胶宜轻，点出黄蕊，方显。衬粉法：绢上各粉色花后，必衬浓粉，

若正面乃各种淡色，背后只衬白粉。若系浓色，尚觉未显，则仍以色粉衬之。若背叶正面色用浅绿，背面只可粉绿衬，不可用石绿。调脂　胭脂须上好双料者，以滚

水浸绞取汁，去滓晒干用

之如天陰須用則火上熾忘將乾取起不可乾枯也

花之得色惟脂與粉粉取潔白爲花之形質脂取鮮

明爲花之精神爭嬌奪艷似醉如羞其妖嬈之態則

全在乎脂矣又如美人雙頰不在深紅但染色不可

過重須輕輕漸次加染得宜即止

烟煤

烟煤惟畫鳥獸人物毛髮用之將油燈上支碗虛覆

斗時俟其烟頭熏結掃下入膠研用膠不可多多則

之。如天阴须用，则火上炽之。将干取起，不可干枯也。花之得色，惟脂与粉。粉取洁白，为花之形质；脂取鲜明，为花之精神。争娇夺艳，似醉如羞。其妖娆之态，全在乎脂矣。又如美人双颊，不在深红，须轻轻渐次加染，得宜即止。

烟煤 烟煤惟画鸟兽、人物毛发用之，将油灯上支碗，虚覆半时。俟其烟头熏结，扫下入胶研。用胶不可多，多则光亮，钩（勾）墨不显。虫鸟中，如染鹍鹆、百舌之翎羽，白鹤则全在乎脂矣。

烟煤 烟煤惟画鸟兽、人物毛发用之，将油灯上支碗，虚覆半时。俟其烟

【注解】鹍鹆 quyu：即八哥。

大翅則烟煤色暗曝色光亮悉見矣

靛花

靛花在青綠金朱中可謂草色最賤者然其合成眾
綠加染石青于青綠金朱中決不可少其色必須精
妙較眾色為難眾色俱可一日合成惟靛青必須數
日眾色四季俱宜惟靛青入膠研漂去滓宜于夏日
以便烈日曬成不假火力若急用則以火熬但勿致
枯焦為妙畫花卉人只知脂粉之色為功居多然花

設色五

之裳，蛺蝶之翅，先濃淡染出，以濃墨絲其細毛，鈎（勾）其大翅。則烟煤色暗，墨色光亮悉見矣。 靛花 靛花在青綠、金朱中，可謂草色最賤者。然其合成眾綠，加染石青，于青綠、金朱中決不可少。其色必須精妙，較眾色為難。眾色俱可一日合成，惟靛青必須數日。眾色四季俱宜，惟靛青，入膠研漂去滓，宜于夏日。以便烈日曬成，不假火力。若急用，則以火熬，但勿致枯焦為妙。畫花卉，人只知脂粉之色，為功居多。然花

与叶各相映带若叶色不佳花容亦减靛之有俾于

绿绿之有俾于红交有赖焉其製法已详具于画传

初集中今不再录

藤黄

名笔管黄者佳其色有老嫩二种嫩则轻清老则重

浊合色自宜嫩者用水浸化不可近火近火则凝滞

皆淬矣若着黄色花头浅者仍以黄染深则用赭染

或脂染靛与藤黄合成绿色亦有三种用分深浅老

与叶各相映带。若叶色不佳，花容亦减。靛之有俾于绿，绿之有俾于红，交有赖焉。其制法巳（已）详具于画传初集中，今不再录。藤黄，名『笔管黄』者佳，其色有老嫩二种，嫩则轻清，老则重浊。合色自宜嫩者，用水浸化。不可近火，近火则凝滞，皆淬矣。若着黄色，花头浅者，仍以黄染，深则用赭染，或脂染。靛与藤黄，合成绿色，亦有三种，用分深浅老嫩也。

濃綠，靛黃相等，宜着一切濃厚之葉。鈎（勾）染用深綠

嫩綠，靛三黃七，宜着一切木本嫩葉。草花梗葉及

深綠，靛七黃三，宜着一切濃綠之反葉。鈎染用濃綠

又有一種最嫩之葉，全用黃着以脂染脂鈎。襯以

綠粉。

赭石

須選石色鮮潤，其質不剛不柔于沙盆中細磨澄去

面上白水并棄脚下粗渣入膠熬乾作老枝枯葉辛

夷苞蒂并用合眾色也。

合脂墨為醬色。點海棠杏花蒂。

合墨為鐵色。着樹根幹。

深绿：靛七黄三，宜着山茶、桂橘之叶。钩（勾）染用浓绿。又有一种最嫩之叶，全用黄着，以脂染脂钩（勾），衬以绿粉。

浓绿：靛黄相等，宜着一切浓厚之叶。钩（勾）染用深绿。

嫩绿：靛三黄七，宜着一切木本嫩叶、草花梗叶及深绿之反叶。钩（勾）染用深绿。

赭石　须选石色鲜润，其质不刚不柔。于沙盆中细磨，澄去面上白水，并弃脚下粗渣，入胶熬干。作老枝枯叶，辛夷苞蒂，并合众色也。

合脂墨为酱色，点海棠、杏花蒂。

合墨为铁色，着树根干。

合黄爲檀香色。可染菊瓣。

合綠爲蒼綠色。可點臘梅秋葵苞蒂。幷畫樹花嫩枝草花老梗。

合硃爲老紅。可染菊瓣。

配合衆色

各種綠色巳附見靛花藤黄之後赭石後亦附載有配合諸色尚有未盡者今爲補載以便配用靛青加脂爲蓮青再加粉爲藕合濃綠加墨爲油綠淡綠加赭爲蒼綠藤黄合硃爲金黄粉紅加赭爲肉紅加硃爲銀紅脂加硃爲殷紅脂加黄爲金黄五色相配變

（以下右側注釋文）

合黄为檀香色，可染菊瓣。　合绿为苍绿色，可点腊梅、秋葵苞蒂。并画树花嫩枝、草花老梗。　合朱为老红，可染菊瓣。　配合众色　各种绿色，巳（已）附见靛花、藤黄之后。赭石后亦附载有配合诸色。尚有未尽者，今为补载，以便配用。靛青加脂为莲青，再加粉为藕合。浓绿加墨为油绿，淡绿加赭为苍绿。藤黄合朱为金黄，粉红加赭为肉红，加朱为银红。脂加朱为殷红，脂加黄为金黄。五色相配，变化无穷。无益花鸟者，不及备载。

三〇

寫花自不可少墨。有寫色花間以墨葉者。有不用顏
色全以墨描墨點者墨色全在濃淡分之花與葉之
墨宜二色但花色內少加藤黃則畫成花葉分明不
異用色矣。

攀絹

將生絹自上由左右三面黏幀上其下未黏一面用
細長竹籤鑽眼起伏插穿曬乾將細繩穿縫竹籤于
幀枋之下敲開幀之兩邊用削塞定再緊收下繩俾

和墨 寫花自不可少墨。有寫色花，間以墨葉者。有不用顏色，全以墨描、墨点者。墨色全在浓淡分之，花与叶之墨，宜二色。但花色内少加藤黄，则画成花叶分明，不异用色矣。 矾绢 将生绢，自上由左右三面，黏帧上，其下未黏一面，用细长竹签钻眼起伏插穿，晒干。将细绳穿缝竹签于帧枋之下，敲开帧之两边，用削（销）塞定。再紧收下绳，俾

絹平妥先熬廣膠攋明礬末冬月膠一兩用礬三錢
夏月膠七礬三將膠預以滾水浸之入淨鍋熬開將
礬末入甕碗中用冷水浸化俟膠漸冷加入礬水攪
勻再加滾水將幀絹豎于壁間用排筆由上而下刷
于絹上曬乾再上須三次方妙後二次膠水更宜輕
淡可用滾水加之則不致膠冷凝滯若冬月膠水宜
微火溫之至于膠水厚薄須審其彈之有聲則可矣

礬色

绢平妥。先熬广胶，擂明矾末。冬月胶一两，用矾三钱，夏月胶七矾三。将胶预以滚水浸之，入净锅熬开。将矾末入瓷碗中，用冷水浸化。俟胶渐冷，加入矾水搅匀。再加滚水，将帧绢竖于壁间，用排笔由上而下，刷于绢上，晒干，再上须三次方妙。后二次，胶水更宜轻淡，可用滚水加之，则不致胶冷凝滞。若冬月，胶水宜微火温之。至于胶水厚薄，须审其弹之有声，则可矣。

矾色 绢画上，如用青绿、朱砂厚重之色，恐裱时脱落颜色，

略帶澀味可也攀時用筆輕過不可使其停滯反增

痕跡耳若背後有襯青綠則亦宜攀之

右設色諸法係繪事秘傳茲不憚艱辛多方訪輯

委曲詳盡爲後學津梁慎毋忽焉

西泠沈心友因伯氏識

康熙辛巳孟冬芥子園甥館鐫藏

畫傳卷末　一　設色八　一

須于未落帧时，上轻矾水一道。其矾之轻重，须尝之，略带涩味可也。矾时用笔轻过，不可使其停滞，反增痕迹耳。若背后有衬青绿，则亦宜矾之。

右设色诸法，系绘事秘传，兹不惮艰辛，多方访辑，委曲详尽。为后学津梁，慎毋忽焉。

西泠沈心友因伯氏识。

康熙辛巳孟冬芥子园甥馆镌藏。

青在堂花卉翎毛譜上册目

畫花卉淺說

畫法源流　　畫法

畫葉法　　畫枝法

畫根皮法　　畫枝訣

畫葉訣　　畫蒂法

　　畫蕊蒂訣

畫翎毛淺說

畫法源流　　畫花法

畫鳥全訣　　畫心蕊法

　　畫花訣

畫翎毛用筆次第訣

　　畫翎毛訣

畫宿鳥訣　　畫鳥須分二種嘴尾長短訣

木本五瓣花頭起手式〈四則〉

桃花　　杏花

金絲桃　　梨花

六瓣八九瓣花頭式〈四則〉

耐寒厚葉式〈四則〉

梔子　橙橘

山茶　桂葉

刺花毛葉式〈三則〉

薔薇

月季　玫瑰

牡丹岐葉式〈四則〉

花底　根下

枝梢　嫩葉

木本各花梗起手式〈九則〉

柔枝交加　老枝交加　刺枝

臥干橫枝　下垂折枝　牡丹根枝

黃支下垂　黃支上仰　藤支

踏枝式　五則
正面下視不露足　　昂首上視露足
側面下向　　側面上向　　平立回頭

飛立式　五則
上飛　　下飛
舉翅搜翎　俯首搜足　歛翅將歇
聚宿

並聚式　四則
白頭偕老　燕爾同棲　和鳴
聚宿

嘴　眼
背　頭
肩　翅
肚　尾　足
踏枝　展立足　拳縮足

木本花卉譜

水禽式 四則

海鶴

沙凫

溪鷺

汀雁

細鈎翅毛起手式 七則

畫嘴添眼

畫全翅

踏枝展拳各足

畫頭

畫肚添足

畫肩脊半翅

全身踏枝

翻身飛鬭二式 二則

翻身倒垂

二雀飛鬭

浴波式 二則

浮羽拂波

垂翅待浴

青在堂画花卉翎毛淺說

畫法源流 木本花卉

宣和画譜之著論也謂花木具五行之精得天地之氣陰陽一噓而敷榮一吸而斂則葩華秀茂見於百卉衆木者不可勝計其自形自色雖造物未嘗用心而紛餘大化文明天下亦所以觀衆目協和氣焉故詩人用寄比興因以繪事自相表裡雖纖枝小萼以草卉稱妍若全體大觀則本花爲主牡丹得其富

画法源流

《木本花卉》

《宣和画谱》之著论也，谓花木具五行之精，得天地之气。阴阳一嘘而敷荣，一吸而擎敛。则葩华秀茂，见于百卉众木者，不可胜计。其自形自色，虽造物未尝用心，而粉饰大化，文明天下，亦所以观众目，协和气焉。故诗人用寄比兴，因以绘事，自相表里。虽纤枝小萼，以草卉称妍，若全体大观，则木花为主。牡丹得其富丽，海棠得其妖娆，梅得其清，杏得其盛，桃秾李素。山【注解】这一段内容大多来自《图画见闻志》《宣和画谱》《画继》《图绘宝鉴》等书，讲木本花卉绘画源流，与上一卷草本花卉区别不大。所列举北宋以前的画家也基本相同，所列南宋画家凡数十人，大多没有作品传世，生平亦不详，这里只择重要且有作品传世的画家注释。

擎言：聚集。

茶則豐艷夺丹……桂則香生金粟以及楊柳梧桐之

清高喬松古栢之蒼勁施之圖繪俱足啟人逸致奪

造化而移精神考厥繪事唐之工花卉者先以翎毛

肇端于薛稷邊鸞至梁廣于錫刀光周滉郭乾暉乾

祐輩出俱以花鳥著名五代滕昌祐鍾隱黃筌父子

相繼而起若昌祐常心筆墨不借師資鍾隱師承郭

氏弟兄黃筌善集諸家之長花師昌祐鳥師刀光龍

鶴木石各有所本而子居寶居寀復能紹其家法是

以名重一時法傳千古信不虛也故宋初之畫法全

茶则艳夺丹砂，月桂则香生金粟。以及杨柳、梧桐之清高，乔松、古柏之苍劲。施之图绘，俱足启人逸致，夺造化而移精神。考厥绘事，唐之工花卉者，先以翎毛肇端于薛稷、边鸾，至梁广、于锡、刀光、周滉、郭乾暉、乾祐辈出，俱以花鸟著名。五代滕昌祐、钟隐、黄筌父子相继而起。若昌祐专心笔墨，不借师资。钟隐师承郭氏弟兄。黄筌善集诸家之长，花师昌祐，鸟师刀光，龙鹤木石，各有所本。而子居宝、居寀，复能绍其家法。是以名重一时，法传千古，信不虚也。故宋初之画法，全

【注解】刁光：五代画家刁光胤，宋人避太祖讳，作刁光。

以黃氏父子為標隼焉。眞前無古人後無來者雖在乎黃筌趙昌之間而神妙獨勝其貽厥崇嗣崇矩家學相承眞能繩其祖武矣。趙昌傅色極其精妙不特取其形似且能直傳其神。或謂徐熙與黃筌趙昌相先後然筌畫神而不妙昌畫妙而不神蓋謂是歟故易元吉初工繪事見昌畫乃曰世不乏人要須擺脫舊習超軼古人方能極臻其妙丘慶餘初師趙昌晚年過之直繼徐熙崔白

以黃氏父子为标隼（准）焉。至宋則徐熙特起，一变旧法。真前无古人，后无来者。虽在乎黄筌、赵昌之间，而神妙独胜。其贻厥崇嗣、崇矩，家学相承，真能绳其祖武矣。赵昌傅色，极其精妙，不特取其形似，且能直传其神。或谓徐熙与黄筌、赵昌相先后，然筌画神而不妙，昌画妙而不神，盖谓是欤？故易元吉初工绘事，见昌画乃曰：世不乏人，要须摆脱旧习，超轶古人，方能极臻其妙。丘庆余初师赵昌，晚年过之，直继徐熙。崔白、崔慤与艾宣、丁贶、葛守昌、吴元瑜同召入画院，引领北宋花鸟画坛。传世有《双喜图》等。

【注解】崔白：字子西，北宋花鸟画家。宋神宗时画院待诏，善画秋荷凫雁，长于写生，细致传神，突破黄家画风，自成一家，引领北宋花鸟画坛。传世有《双喜图》等。其弟崔慤，也是花鸟画高手。

守昌形似少精整齊太簡加之學力亦逮駸駸以進。

吳元瑜雖師崔白能加已法即素爲院體之人亦因

元瑜華其故態稍稍放逸以寫胸臆一洗時習追踪

前輩益元瑜之力焉劉常花鳥米元章見之以爲不

減趙昌樂士宣初學丹青法愛艾宣後乃悟宣之拘

窘獨能筆超前輩花鳥得其生意視宣淹淹如九泉

下人王曉師郭乾暉法若未至唐希雅及其孫忠祚

所作花鳥不特寫其形而且兼得其性劉永年李正

一时。艾宣亦称徐、赵之亚，丁贶未足与黄、徐并驱。葛守昌形似少精，整齐太简，加之学力，亦因元瑜革其故态，稍稍放逸，以写胸臆，一洗时习，追踪前辈，盖元瑜之力焉。刘常花鸟，米元章见之，以为不减赵昌。乐士宣初学丹青，法爱艾宣，后乃悟宣之拘窘，独能笔超前辈，花鸟得其生意，视宣淹淹如九泉下人。王晓师郭乾晖法若未至。唐希雅及其孙忠祚所作花鸟，不特写其形，而且兼得其性。刘永年、李正【注解】

米元章：北宋书法家米芾，字元章，精于书画鉴赏，亦能画，著有《画史》。米芾收藏甚富，对唐宋画家有独到见解，他对同时代画家的评论也颇有影响。　骎qīn：《广

雅》解释"骎骎，疾也"，马跑得很快的样子。

臣所作，各尽其态。李仲宣花鸟颇佳，但欠风韵潇洒。迨至南宋，虽时易地迁，而画法又复一变。陈可久上师徐熙，陈善上师易元吉，故傅色轻淡，过于林、吴。林椿、李迪各有相传，韩祐、张仲则法学林椿，何浩则笔追李迪，刘兴祖更从事韩祐。赵伯驹、伯骕自薪传家法。至若武元光、左幼山、马公显、李忠、李从训、王会、吴炳、马远、毛松、毛益、李瑛、彭杲、徐世昌、王安道、宋碧云、丰兴祖、鲁宗贵、徐道广、谢升、单邦显、张纪、朱绍宗、王友端，则俱以花鸟擅（擅）名。或有师承，未经表著。或有巳（己）【注解】林椿：南宋花鸟画家，宋孝宗时画院待诏，钱塘人，工画花鸟，师赵昌，傅色轻淡，深得造化之妙，传世作品有《果熟来禽图》等。

李迪：南宋花鸟画家，河阳人，画院副使赐金带，工画花鸟竹石、鹰鹘犬猫、耕牛山鸡，刻画入神，传世作品有《枫鹰雉鸡图》等。

臣所作各盡其態。李仲宣花鳥頗佳。但欠風韻瀟灑。

迨至南宋雖時易地遷而畫法又復一變。陳可久上

師徐熙陳善上師易元吉。故傅色輕淡過于林吳林

椿李廸各有相傳韓祐張仲則法學林椿何浩則筆

追李廸劉興祖更從事韓祐趙伯駒伯驌自薪傳家

法至若武元光左幼山馬公顯李忠李從訓王會吳

炳馬遠毛松毛益李瑛彭杲徐世昌王安道宋碧雲

豐興祖嘗宗貴徐道廣謝昇單邦顯張紀朱紹宗王

舜舉王淵陳仲仁俱稱大家亦各有所師學舜舉師

趙昌沈孟賢又師舜舉王淵師黃筌仲仁之畫子昂

歡爲黃筌復生豈非得其心法哉盛懋學陳仲善。林

伯英學樓觀能變其法真青出于藍者陳琳劉貫道、

取法古人集其大成趙孟頫史松孟玉潤吳庭暉俱

稱能手姚彥卿雖工未免時習趙雪巖設色有法王

仲元用墨溫潤邊魯邊武善施戲墨均屬名家明之

林良呂紀與邊文進齊名而殷宏在邊呂之間沈青

宋本花卉淺說

上冊三

意，上合古人。真極一時之盛。金之龐鑄、徐榮（榮之），元之錢舜舉、王淵、陳仲仁，俱稱大家，亦各有所師學。舜舉師趙昌，沈孟賢（堅）又師舜舉。王淵師黃筌、仲仁之畫，子昂歎爲黃筌復生，豈非得其心法哉？盛懋學陳仲善（美）、林伯英學樓觀，能變其法。真青出于藍者，陳琳、劉貫道取法古人，集其大成。明之林良、呂紀與邊文進齊名，而殷宏在邊、呂之間。沈青

【注解】子昂：元代書畫家趙孟頫，詩文書畫無一不精，通音律，善賞鑒。在繪畫方面，山水、花鳥、竹石、人物無所不能，倡導「書畫同源」，可謂一代宗師。沈青

陳琳：元代花鳥畫家，字仲美，作品脫俗，傳世有《溪鳧圖》。

吳庭暉：元代吳興人，擅長山水，花鳥亦精密。

門初學徐熙趙昌黃珍得黃筌筆意譚志伊得徐黃
之妙殷自成可步志伊後塵范暹張奇吳士冠潘璮
俱稱能手而潘尤得迎風承露之態周之冕陳淳陸
治王問張綱徐渭劉若宰張玲魏之璜之克俱善墨
卉善墨卉者世謂沈啓南之後無如陳淳陸治陳妙
而不眞陸眞而不妙惟之冕兼之俱文人寄興之筆
不事脂粉以墨傳神是以品重藝林名超時輩若學
者之取法必須上究黃徐師其資格旁求諸體助以

门初学徐熙、赵昌。黄珍得黄筌笔意，谭（谈）志伊得徐、黄之妙，殷自成可步志伊后尘。范暹、张奇（一奇丫），吴士冠、潘璮俱称能手，而潘尤得迎风承露之态，惟周之冕、陈淳、陆治、王问、张纲、徐渭、刘若宰、张玲、魏之璜、之克，俱善墨卉。善墨卉者，世谓沈启南之后，无如陈淳、陆治。陈妙而不真，陆真而不妙，惟之冕兼之。俱文人寄兴之笔，不事脂粉，以墨传神。是以品重艺林，名超时辈。若学者之取法，必须上究黄、徐，师其资格，旁求诸体，助以风神。方为工而不俗，放而不野，则技也进乎道矣。

【注解】周之冕：字服卿，明代花鸟画家，善画水墨花鸟，传世作品有《百花图》等。

陆治：明代画家，字叔平，号包山。师从祝允明，文徵明，山水、花鸟俱佳。

陈淳：字道复，号白阳山人，明代画家，吴门花鸟画大师，画承文、沈，独出胸臆，擅水墨写意，简洁生动，与徐渭并称为"青藤白阳"。

花卉木本之枝梗與草本有異草花宜柔媚木花宜
蒼老非特此也更、有四時之別即春花中不獨梅杏
桃李花異枝亦各有不同梅之老幹宜古嫩枝宜瘦
始有鐵骨崚嶒之勢、桃條須直上而粗肥杏枝宜圓
潤而回折舉此三者餘可慨見至于松栢則根節須
盤錯桐竹則枝幹須清高作折枝從空安放或正或
倒或橫置須各審勢得宜枝下筆鋒帶攀折之狀不
可平截若作果實更宜取勢下墜方得其致也

画枝法 花卉木本之枝梗，与草本有异。草花宜柔媚，木花宜苍老。非特此也，更有四时之别。即春花中，不独梅、杏、桃、李花异，枝亦各有不同，梅之老干宜古，嫩枝宜瘦，始有铁骨崚嶒之势，桃条须直上而粗肥，杏枝宜圆润而回折。举此三者，余可概见。至于松柏，则根节须盘错，桐、竹则枝干须清高。作折枝，从空安放，或正或倒，或横置，须各审势得宜。枝下笔锋，带攀折之状，不可平截。若作果实，更宜取势下坠，方得其致也。【注解】崚嶒líng céng：指山势高峻。

画花法　木花五瓣者居多，梅、杏、桃、李、梨、茶是也。梅、杏、桃、李不独色异，其瓣形亦各宜区别。若牡丹为花王，自不与众花同类，其瓣更多不同。红者瓣多而长，中心起顶；紫者瓣少而圆，中心平顶。石榴、山茶、梅、桃，俱有千叶。玉兰放如莲苞，绣球攒若梅朵。藤本之蔷薇、玫瑰、粉团、月季、酴醿、木香，其苞、蒂、蕚虽同，然开时颜色各异。簷葡瓣同茉莉，大小形殊。丹桂花若山矾，春秋时别。海棠中西府之与垂丝，萼蒂须分。梅花中绿萼之 【注解】酴醿 tú mí：同

『茶蘼』花名，蔷薇科白花。　山矾 fán：花名，色白。

畫花法

木花五瓣者居多梅杏桃李梨茶是也梅杏桃李不

獨色異其辨形亦各宜區別若牡丹爲花王自不與

衆花同類其瓣更多不同紅者瓣多而長中心起頂

紫者、瓣少而圓中心平頂石榴山茶梅桃俱有千葉

玉蘭放如蓮苞繡球攢若梅朵藤本之薔薇玫瑰粉

團月季醱醸木香其苞蔕蕚雖同然開時顏色各

異簷葡瓣同茉莉大小形殊丹桂花若山礬春秋時

有寫入丹青則不暇細舉其名狀。

畫葉法

草花葉柔嫩木花葉深厚此定說也然于木花中其葉當春與花並放如桃李棠杏雖屬木花葉亦宜柔嫩秋冬之葉自宜更加深厚矣草花葉柔嫩故宜間以反葉至于桂橘山茶之類則歷霜雪而未凋經風露而不動其色雖宜深厚而葉之有陰陽向背。

与蜡梅，心瓣自异。此花皆四时所有，众目同观，细心自能得其形色。至于殊方异种，及木果药苗之花，间有写入丹青，则不暇细举其名状。画叶法 草花叶柔嫩，木花叶深厚，此定说也。然于木花中，其叶当春，与花并放。如桃、李、棠、杏，虽属木花，叶亦宜柔嫩。秋冬之叶，自宜更加深厚矣。草花叶柔嫩，故宜间以反叶。至于桂、橘、山茶之类，则历霜雪而未凋，经风露而不动。其色虽宜深厚，而叶之有阴阳向背，理所

固然、亦不可不用反葉、但此種正葉用綠宜深、反葉
用綠宜淺、凡葉渲染後、必鈎筋、筋之粗細、須與花形
稱、筋之濃淡、須與葉色稱、人第知葉之用綠、分有深
淺、而不知葉之用紅、亦分嫩衰、凡春葉初生、嫩尖多
紅、秋木將落、老葉先赤、但嫩葉未舒、其色宜脂、敗葉
欲落、其色宜赭、每見舊人花果、濃綠葉中、亦略露枯
焦、虫食之處、轉以之取勝、又不可不知也。

畫蔕法

固然，亦不可不用反叶。但此种正叶用绿宜深，反叶用绿宜浅。凡叶渲染后，必钩（勾）筋。筋之粗细，须与花形称，筋之浓淡，须与叶色称。人第知叶之用绿，分有深浅，而不知叶之用红，亦分嫩衰。凡春叶初生，嫩尖多红。秋木将落，老叶先赤。但嫩叶未舒，其色宜脂。败叶欲落，其色宜赭。每见旧人花果，浓绿叶中，亦略露枯焦虫食之处。转以之取胜，又不可不知也。

画蒂法　梅、杏、桃、李、海棠之类。其花五瓣，蒂亦相同。即其蒂形。

梗垂絲蒂垂紅絲。山茶層蒂鱗起石榴長蒂多岐梅

蒂色隨花之紅綠桃蒂兼紅綠杏蒂紅黑海棠蒂殷

薇蒂綠而長其尖則紅此乃花蒂中之所當分別者

紅各有反正見鬚見蒂之分。玉蘭木筆蒂苞蒼赭薔

畫心蕊法

凡木花之心由蒂而生如梅杏之類。正面雖不見蒂

而心中一點。與蒂相表裏為結實之根。亦攢五小點

而生鬚鬚尖生黃蕊。梅杏海棠鬚蕊。亦各有分別。梅

亦同于花瓣。花瓣尖者蒂尖，团者蒂团。铁梗蒂连于梗，垂丝蒂垂红丝。山茶层蒂鳞起，石榴长蒂多歧。梅蒂色随花之红绿，桃蒂兼红绿，杏蒂红黑，海棠蒂殷红。各

有反正，见须见蒂之分。玉兰、木笔，蒂苞苍赭。蔷薇蒂绿而长，其尖则红。此乃花蒂中之所当分别者。

画心蕊法

凡木花之心，由蒂而生。如梅、杏之类，正面虽

不见蒂，而心中一点，与蒂相表里，为结实之根。亦攒五小点而生须，须尖生黄蕊。梅、杏、海棠须蕊，亦各有分别。梅

宜清瘦桃杏宜豐滿時不同也且白梅與紅梅又各
不同白梅更宜清瘦紅梅畧加豐滿然亦勿類紅杏。
花之不同亦先見於心矣

畫根皮法

木花與草花不同更有根與皮之別桃桐之皮皺宜
橫松栝之皮皺宜鱗栢皮宜紐梅皮宜蒼潤杏皮宜
紅紫薇之皮宜光滑榴皮宜枯瘦山茶之皮宜青潤
臘梅之皮宜蒼潤寫其根幹得其皮皺則木花之全

宜清瘦，桃、杏宜丰满。时不同也，且白梅与红梅，又各不同，更有根与皮之别。桃桐之皮，皱宜横。松栝之皮，皱宜鳞。柏皮宜纽，梅皮宜苍润，杏皮宜红，紫薇之皮宜光滑，榴皮宜枯瘦，山茶之皮宜青润，腊梅之皮宜苍润。写其根干，得其皮皱，则木花之全体得矣。

白梅更宜清瘦，红梅略加丰满。然亦勿类红杏，花之不同，亦先见于心矣。画根皮法 木花与草花不同，更有根与皮之别。桃桐之皮，皱宜横。

寫枝須審察花葉由枝生交加能掩映因枝以及根。

有如人四體枝幹似其身木花枝宜老自與草花別

皮色與枝形前已具法則意欲傳其心今再申以訣。

畫花訣

枝蒂花所生枝葉花為主寫花若未稱枝葉妙無補。

形先得妖嬈枝葉亦增嫵設色須輕盈嬌容自若生

常含欲語態自有動人情是以徐黃筆千秋負令名

畫葉訣

画枝诀　写枝须审察，花叶由枝生，交加能掩映。因枝以及根，有如人四体，枝干似其身。木花枝宜老，自与草花别。皮色与枝形，前已具法则。意欲传其心，今再申以诀。　画花诀　枝蒂花所生，枝叶花为主。写花若未称，枝叶妙无补。形先得妖娆，枝叶亦增妩。设色须轻盈，娇容自若生。常含欲语态，自有动人情。是以徐黄笔，千秋负令名。　画叶诀

有花必有叶，写叶亦须佳。掩映须藏干，翻翻亦似花。动摇风露态，反正浅深加。树花叶不一，更有四时别。春夏多敷荣，秋冬耐霜雪。独有花中梅，开时不见叶。

画蕊蒂诀 写花具全体，外蒂内心蕊。心蕊从蒂生，内外相表里。含香由心吐，结实从蒂始。其花之反正，心蒂各所宜。心必由平瓣，蒂必附于枝。花有此二者，如人之须眉。

画法源流（翎毛）诗人六义，多识鸟兽草木之名。月令四时，亦记语默。

【注解】本节讲翎毛画源流，所列举唐宋名家，大多没有作品传世，这里只选重要且有作品传世者注释介绍。

有花必有葉寫葉亦須佳掩映須藏幹翻翻亦似花

動搖風露態反正淺深加樹花葉不一更有四時別

春夏多敷榮秋冬耐霜雪獨有花中梅開時不見葉

畫蕊蒂訣

寫花具全體外蒂內心蕊心蕊從蒂生內外相表裡

含香由心吐結實從蒂始其花之反正心蒂各所宜

心必由平瓣蒂必附于枝花有此二者如人之鬚眉

畫法源流　翎毛

善、丹青矣。花卉源流先編草本已附蟲蝶今於木本

合載翎毛考唐宋名流皆花卉翎毛交善安得重編

再錄至若翎毛為類不同薛鶴郭鵲已見稱於古人。

後此豈無常以一體擅長者哉如薛稷之後馮紹政

蒯廉程凝陶成俱善畫鶴郭乾暉乾祐之後姜皎鍾

隱李獻李德茂俱善畫鷹鶻邊鸞善孔雀王凝善鸚

鵡李端牛戩善鳩陳珩善鵲艾宣傅文用馮君道善

鶺鴒范正夫趙孝頴善鶺鴒夏奕善鸂鶒黃筌善錦

荣枯之侯（候）。然则花卉与翎毛，既同见于『诗』『礼』，自宜兼善丹青矣。花卉源流，先编草本，已附虫蝶。今于木本，合载翎毛。考唐宋名流，皆花卉、翎毛交善，安得重编再录，至若翎毛，为类不同。薛鹤郭鹊，已见称于古人，后此岂无专以一体擅长者哉？如薛稷之后，冯绍政、蒯廉、程凝、陶成俱善画鹤。郭乾晖、乾祐之后，姜皎、钟隐、李献、李德茂俱善画鹰鹘。边鸾善孔雀。王凝善鹦鹉。李端、牛戩善鸠。陈珩善鹊。艾宣、傅文用、冯君道善鹡鸰。范正夫、赵孝颖善鹡鸰。夏奕善鸂鶒。黄筌善锦

【注解】薛鹤郭鹊：唐代画家薛稷善画鹤，郭乾晖善画鹊，因此并称。

鸂鶒 xi chi：水鸟名，俗称紫鸳鸯。

鷄鴛鴦黃居寀善鵓鴿、山鷓吳元瑜善紫燕、黃鸝、僧

惠崇善鷗鷺、闕生善寒鴉、于錫、史瓊善雉、崔慤、陳直

躬、張涇、胡奇、晁悅之趙士雷僧法常善雁、梅行思善

鬥雞。李察、張昱、毋咸之楊祁善雞、史道碩、崔白、滕昌

祐、曹訪善鵞、高燾善眠鴨、浮雁曾宗貴善雞雛、鴨黃、

唐垓善野禽、強穎、陳自然、周滉善水禽、王曉善鳴禽。

此俱歷代名家。或花卉中安置尚善一長、或眾鳥中

描寫尤稱最妙。至若山禽水鳥諸方產畜不同錦羽

鸡、鸳鸯。黄居寀善鹁鸽、山鹧。吴元瑜善紫燕、黄鹂。僧惠崇善鸥鹭。阙生善寒鸦。于锡、史琼善雉。崔悫、陈直躬、张泾、胡奇、晁悦之、赵士雷、僧法常善雁。梅行思善斗鸡。李察、张昱、毋咸之、杨祁善鸡。史道硕、崔白、滕昌祐、曹访善鹅。高燾善眠鸭、浮雁。鲁宗贵善鸡雏、鸭黄。唐垓善野禽。强颖、陈自然、周滉善水禽。王晓善鸣禽。此俱历代名家。或花卉中安置，专善一长。或众鸟中描写，尤称最妙。至若山禽水鸟，诸方产畜不同。锦羽翠翎，四季毛色各别。以及飞鸣宿食之态，嘴翅尾爪

【注解】僧惠崇：北宋僧人，擅诗画。工画鹅、雁、鹭鸶，尤工小景。

赵士雷：字公震，北宋画家，善画湖塘小景，驰誉于时，师法惠崇。传世作品有《湘乡小景》卷。

僧法常：南宋画僧牧溪，性豪嗜酒，善画佛像、人物、花果、鸟兽、山水、龙虎、猿鹤等，意思简当，不费装饰，可称逸品，对日本蝉画影响极大。

畫翎毛用筆次第法

畫鳥先從嘴之上腭一長筆起。次補完上腭。再畫下腭一長筆。又次補完下腭。點睛須對嘴之呀口處爲準。其次畫頭與腦。又次畫背上披簑毛及翅膊再則畫胸并肚子至尾末後補腿椿及爪。總之鳥形不離卵相。其法具見後訣。

畫翎毛訣

翎毛先畫嘴眼照上唇安留眼描頭額接腮寫背肩

之形。图中之未悉载者，又当以意求之耳。　画翎毛用笔次第法　画鸟从嘴之上腭一长笔起，次补完上腭。再画下腭一长笔，又次补完下腭。点睛须对嘴之呀口处为准。其次画头与脑，又次画背上披蓑毛，及翅膊。再则，画胸并肚子至尾，末后补腿椿（桩）及爪。总之鸟形不离卵相，其法具见后诀。　画翎毛诀　翎毛先画嘴，眼照上唇安。留眼描头额，接腮写背肩。

半環大小點破鏡短長尖細細梢翎出徐徐小尾塡

羽毛翅脊後胸肚腿腕前臨了繞添腳踏枝或展拳。

畫鳥全訣

首尾翅足點睛及
飛鳴飲啄各勢

須識鳥全身由來本卵生卵形添首尾翅足漸相增

飛揚勢在翅舒翮捷且輕昂首須開口似聞枝上聲

歇枝在安足穩踏靜不驚欲飛先動尾尾動便高昇

得其開展勢跳枝如不停此爲全身訣能兼衆鳥形

更有點睛法尤能傳其神飲者如欲下食者如欲爭

半环大小点，破镜短长尖。细细梢翎出，徐徐小尾填。羽毛翅脊后，胸肚腿腕前。临了才添脚，踏枝或展拳。〔画鸟全诀（首尾、翅足、点睛及飞鸣、饮啄各势）〕须识鸟全身，由来本卵生。卵形添首尾，翅足渐相增。飞扬势在翅，舒翮捷且轻。昂首须开口，似闻枝上声。歇枝在安足，稳踏静不惊。欲飞先动尾，尾动便高升。得其开展势，跳枝如不停。此为全身诀，能兼众鸟形。更有点睛法，尤能传其神。饮者如欲下，食者如欲争，怒者如欲斗，喜者如欲鸣。双栖与上下，须得顾盼情。

微妙各有理方足傳古今。

畫宿鳥訣

凡鳥之各狀飛鳴與飲啄此則人所知但未知其宿。

枝頭安宿鳥必須瞑其目其目下掩上禽之異乎畜。

嘴插入翼中毛腹藏雙足因稽宿鳥情證之古諺語

鷄宿必上距鴨宿必下嘴。下嘴味插翼上距縮一腿。

雖言鷄鴨性亦具衆禽理作畫所當知一切類推此

畫鳥須分二種嘴尾長短訣

上册

亦如人写肖，全在点双睛。点睛贵得法，形采即如真。微妙各有理，方足传古今。

画宿鸟诀 凡鸟之各状，飞鸣与饮啄。此则人所知，但未知其宿。枝头安宿鸟，必须瞑其目。其目下掩上，禽之异乎畜。嘴插入翼中，毛腹藏双足。因稽宿鸟情，证之古谚语。鸡宿必上距，鸭宿必下嘴。下嘴味插翼，上距缩一腿。虽言鸡鸭性，亦具众禽理。作画所当知，一切类推此。

画鸟须分二种嘴尾长短诀 【注解】味zhou：成鸟之喙。

畫鳥分二種　山禽與水禽　山禽尾必長高飛羽翻輕

水禽尾自短入水堪浮沉須各得其性方可圖其形

尾長必短嘴善鳴易高舉尾短嘴必長魚蝦搜水底

鶴鷺則腿長鷗凫亦短腿雛俱屬水禽亦須分別此

山禽處林木毛羽具五色鸞鳳與錦鷄輝燦鋪丹碧

水禽浴澄波其體多清潔凫雁色同蒼鷗鷺色共白

惟有雙鴛鴦形須分雌雄雌者具五色雄與野鶩同

翠鳥多光彩羽毛背青蔥翠色帶青紫嘴爪丹砂紅

画鸟分二钟（种），山禽与水禽。山禽尾必长，高飞羽翩轻。水禽尾自短，入水堪浮沉。须各得其性，方可图其形。尾长必短嘴，善鸣易高举。尾短嘴必长，鱼虾搜水底。鹤鹭则腿长，鸥凫亦短腿。虽俱属水禽，亦须分别此。山禽处林木，毛羽具五色。鸾凤与锦鸡，辉灿铺丹碧。水禽浴澄波，其体多清洁。凫雁色同苍，欧鹭色共白。惟有双鸳鸯，形须分雌雄。雌（雄）者具五色，雄（雌）与野鹜同。翠鸟多光彩，羽毛皆青葱。翠色带青紫，嘴爪丹砂红。美此二禽色，独冠水鸟中。

画翎毛淺說

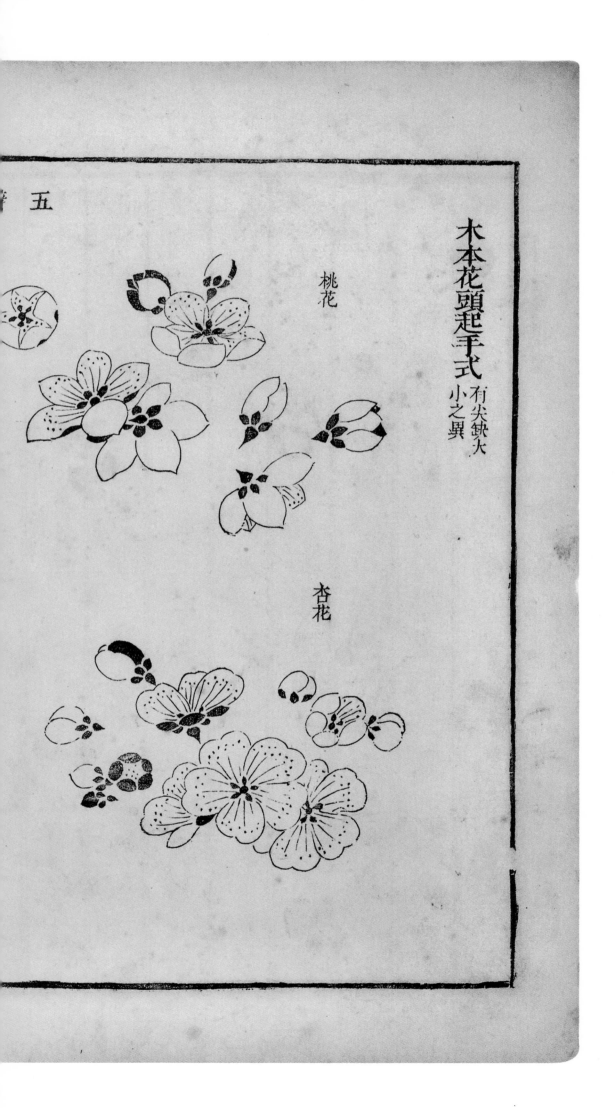

木本花頭起手式 有尖缺大小之異

桃花

杏花

五

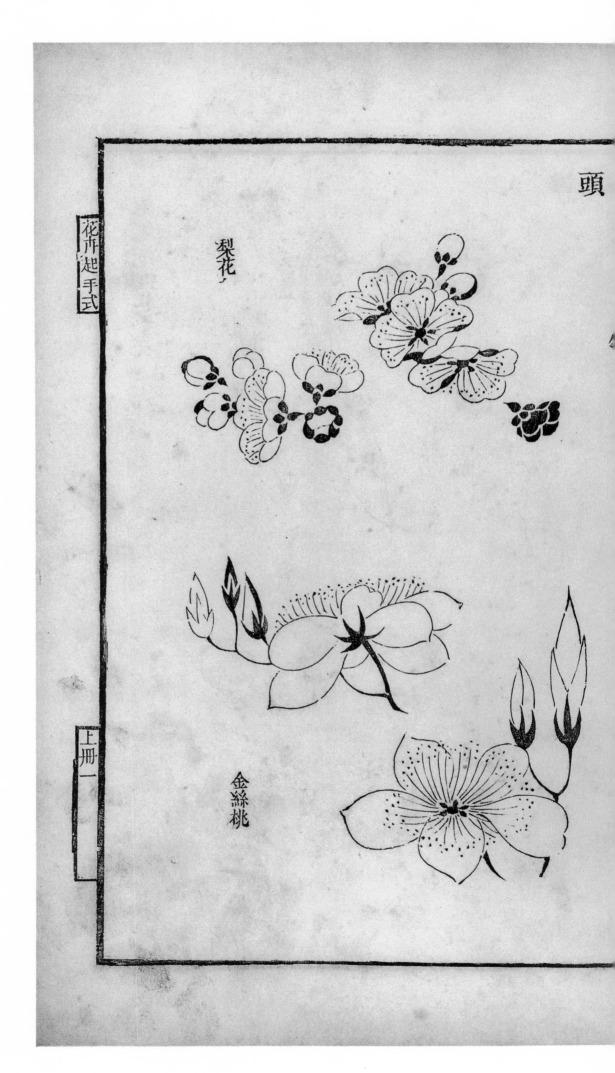

梨花

花卉起手式

上冊一

金絲桃

玉兰　白者为玉兰，紫者为辛夷。　山茶

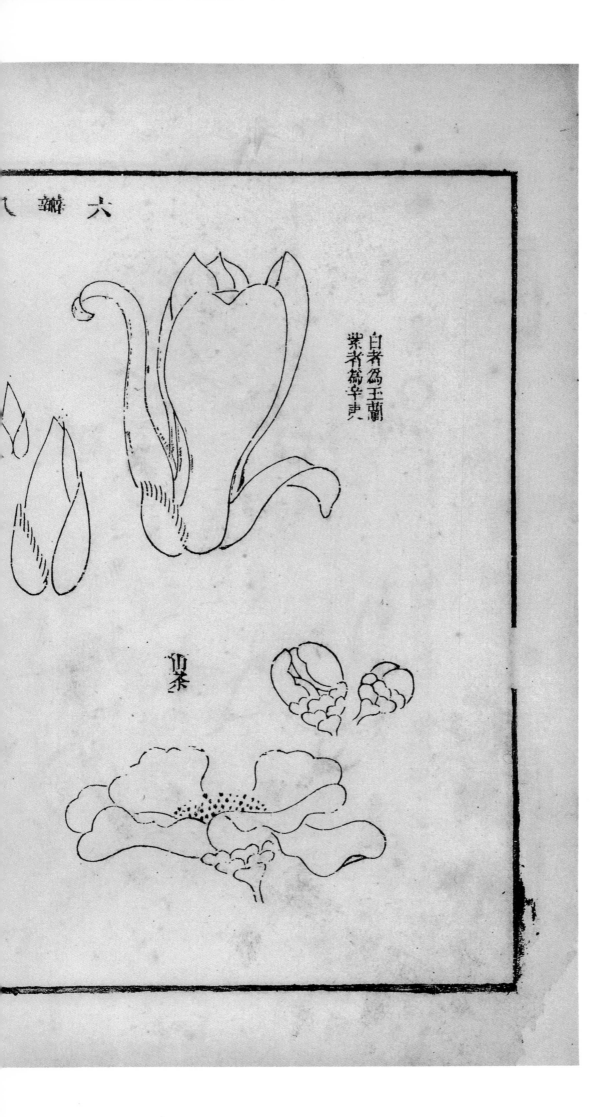

六瓣

白者为玉兰
紫者为辛夷

山茶

瓣花頭

花卉起手式

茉莉
附蕙

栀子

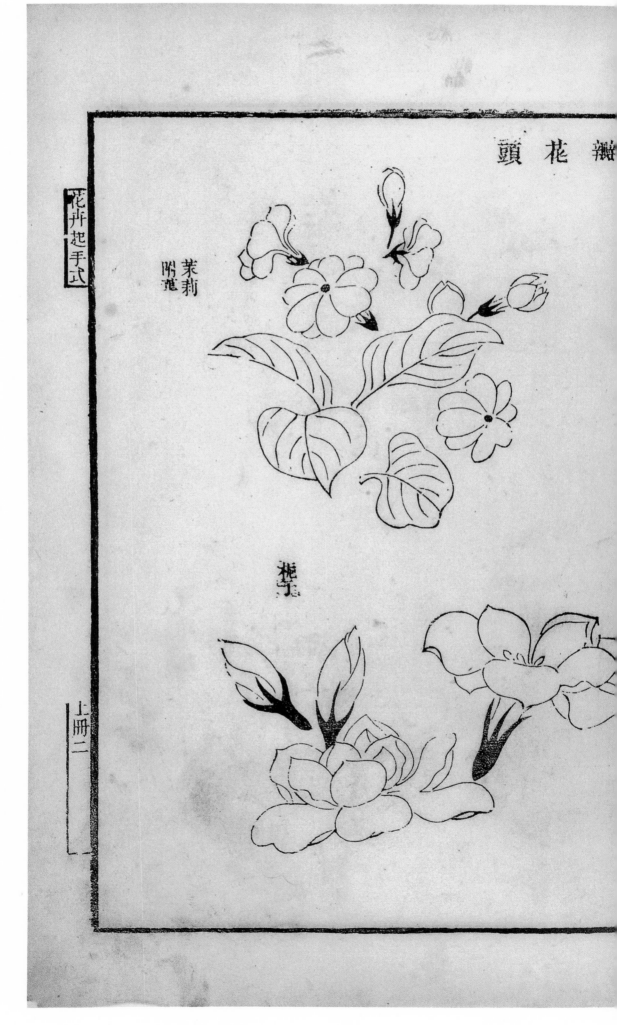

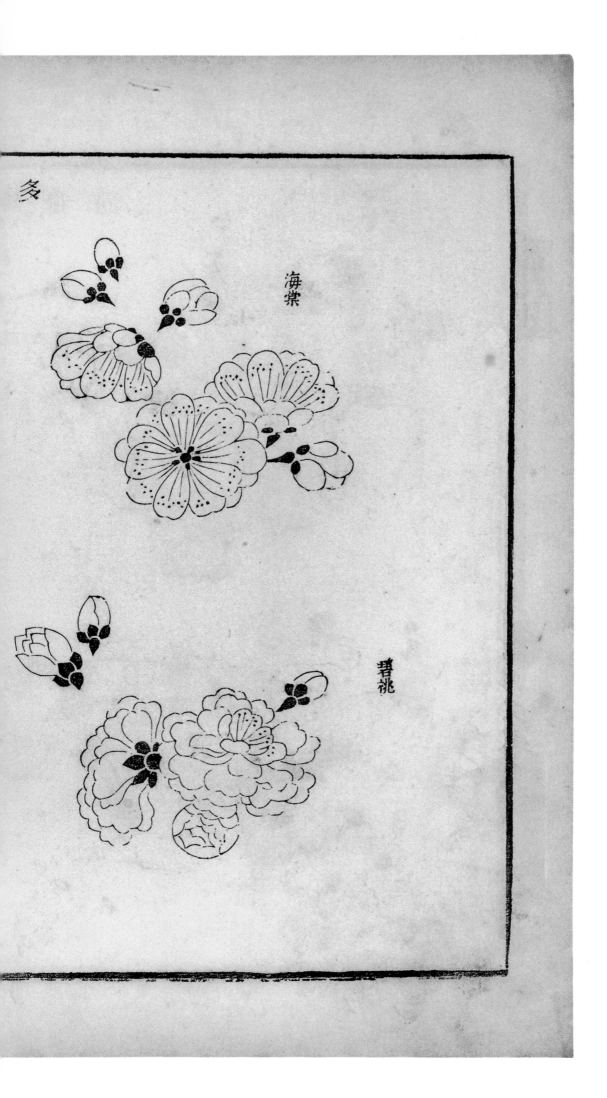

冬

海棠

碧桃

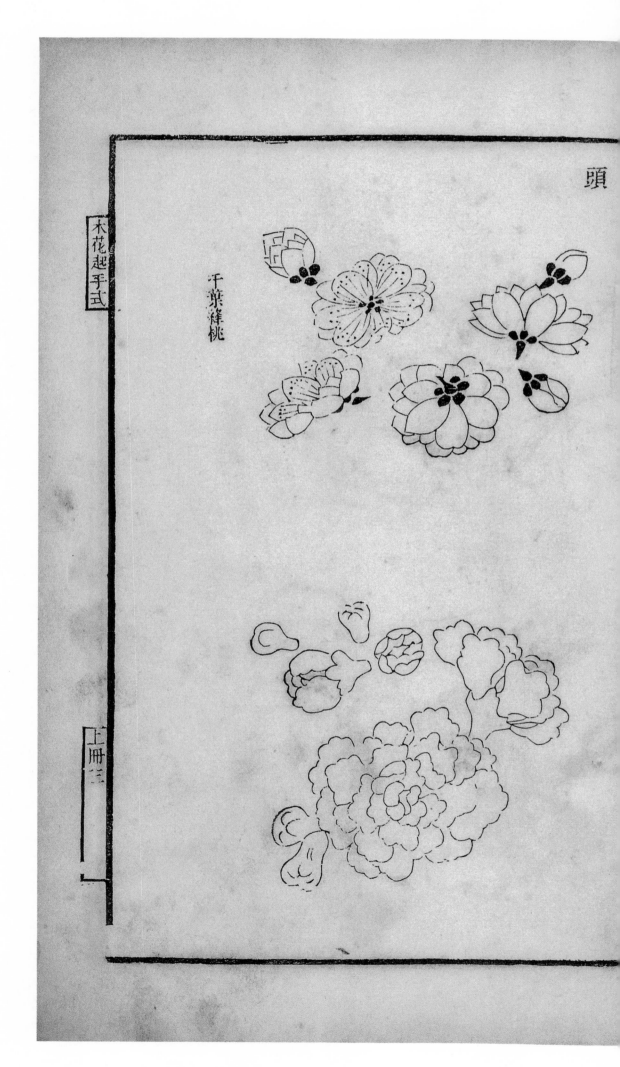

頭

千葉絳桃

木花起手式

千葉絳桃

上册

千叶绛桃　千叶榴花

六七

花刺

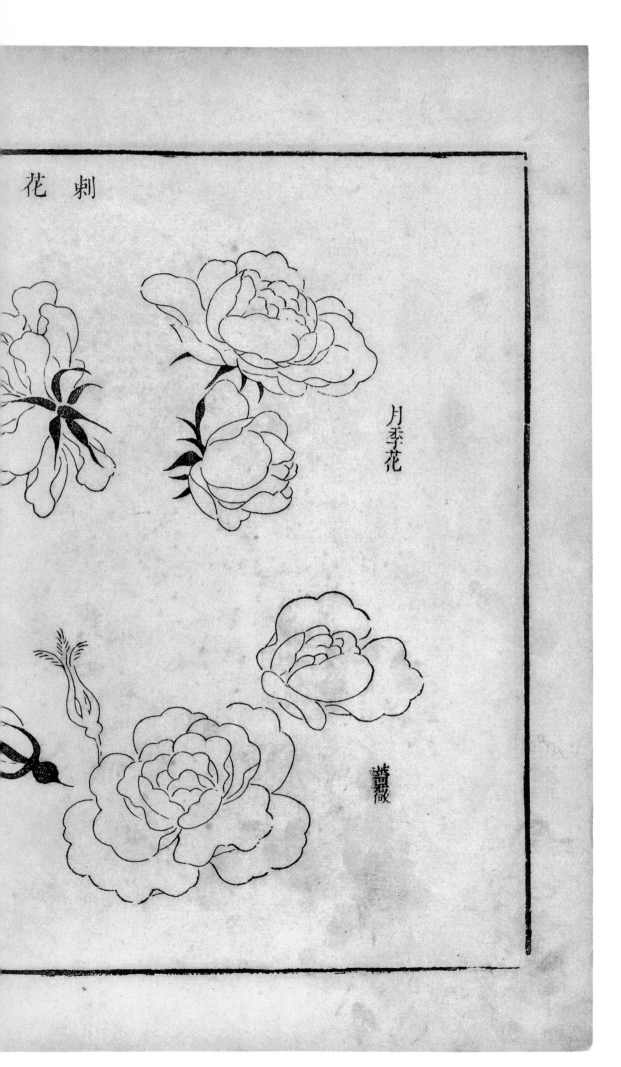

月季花

薔薇

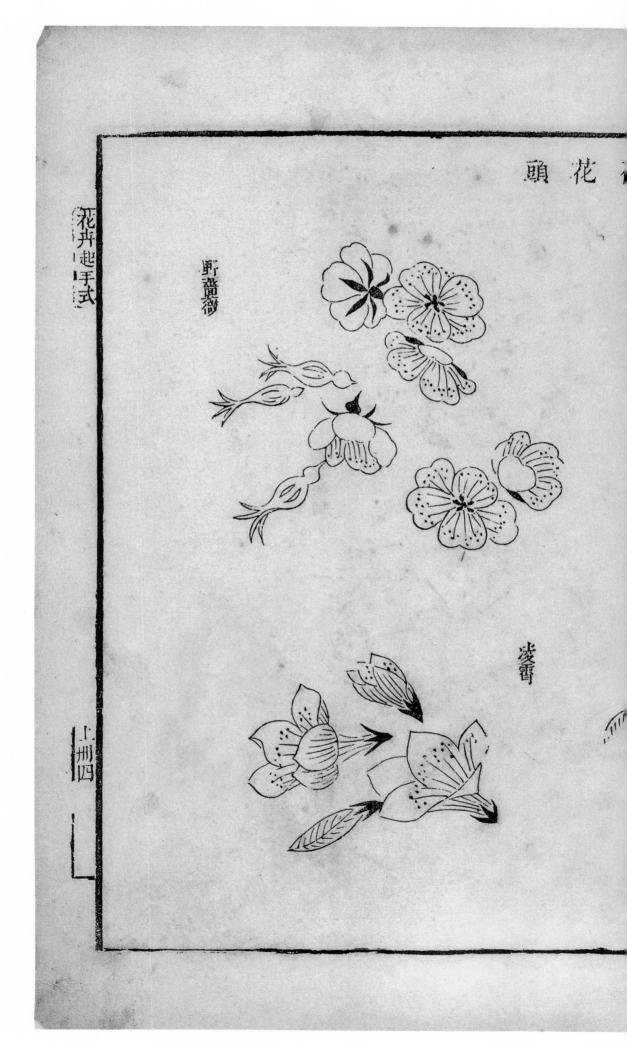

花卉起手式

野薔薇

凌霄

上州四

牡丹

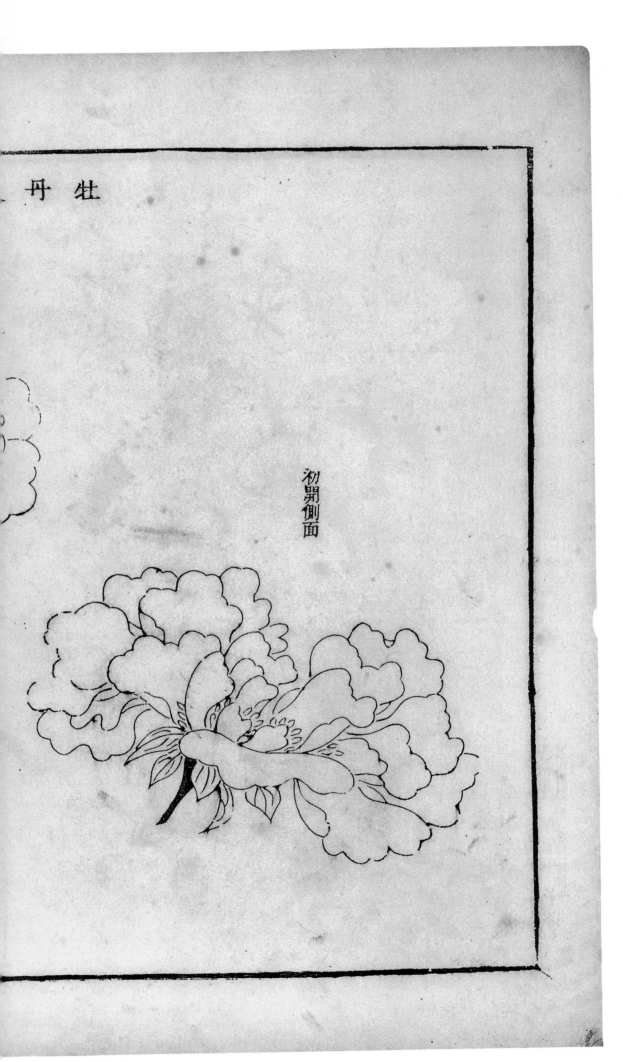

初开侧面

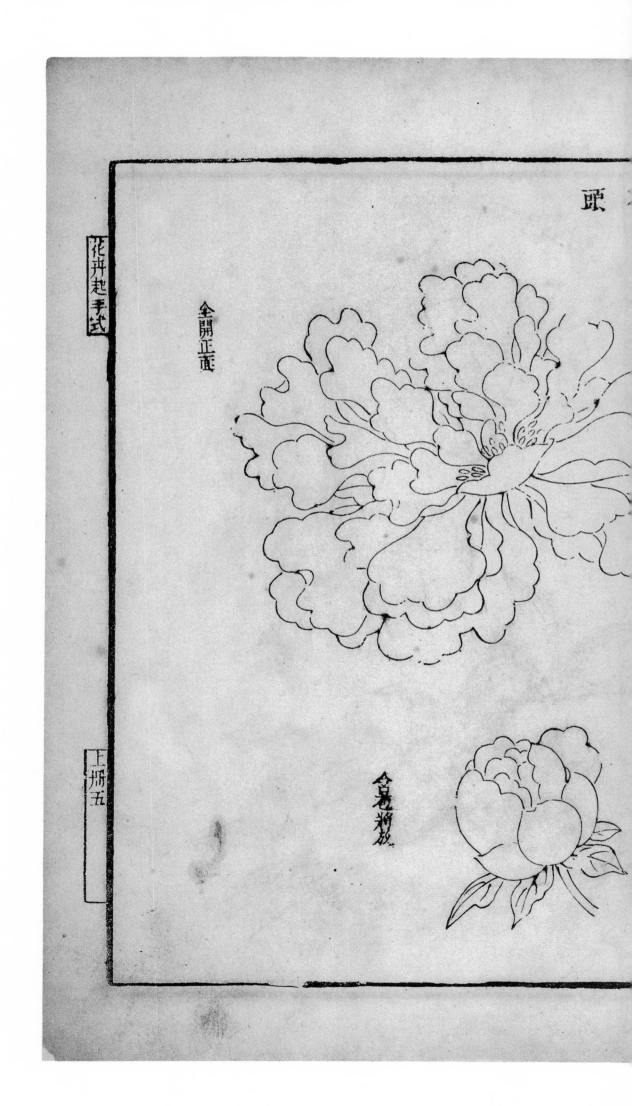

全開正面

含苞將放

花卉起手式

上册五

頭

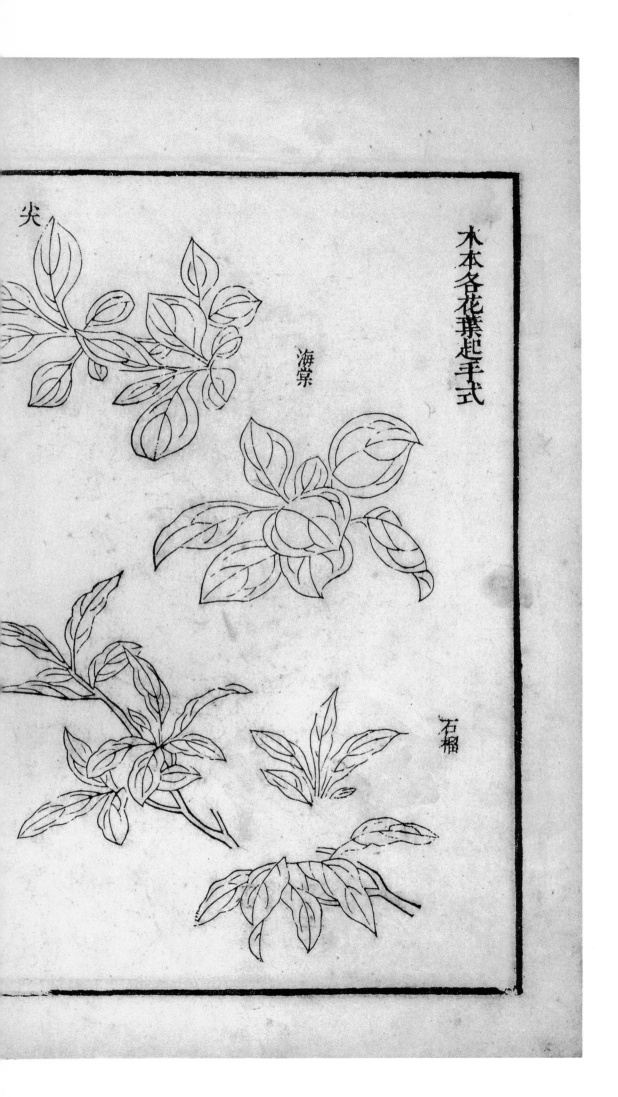

木本各花葉起手式

尖

海棠

石榴

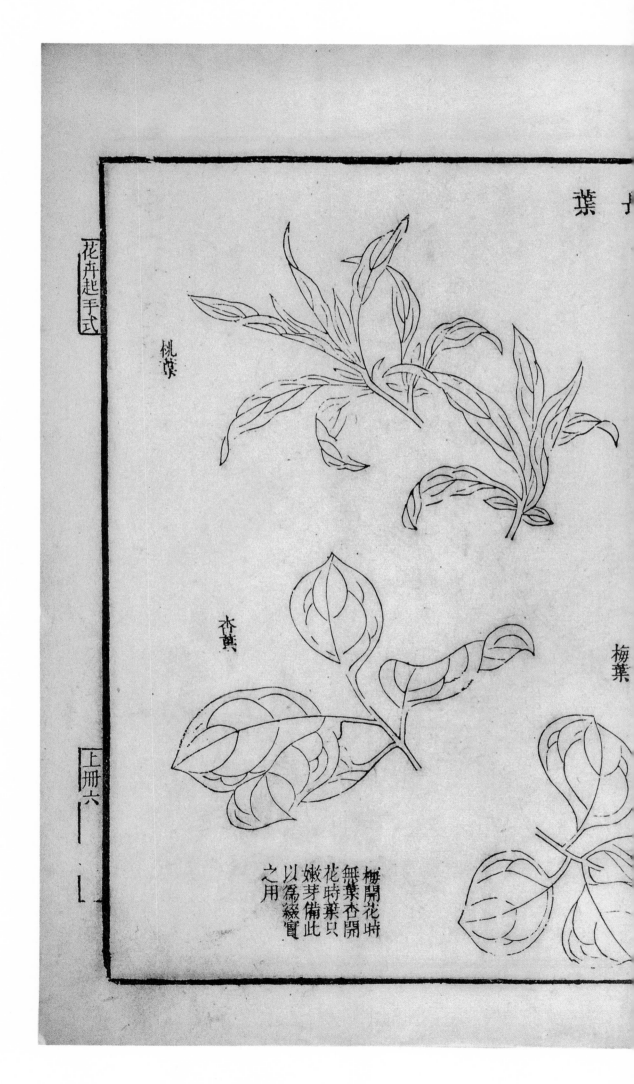

桃叶

杏叶

梅葉

梅開花時
無葉杏開
花時葉只
嫩芽備此
以為綴實
之用

桃叶　梅叶　杏叶　梅开花时无叶，杏开花时叶只嫩芽，备此以为缀实之用。

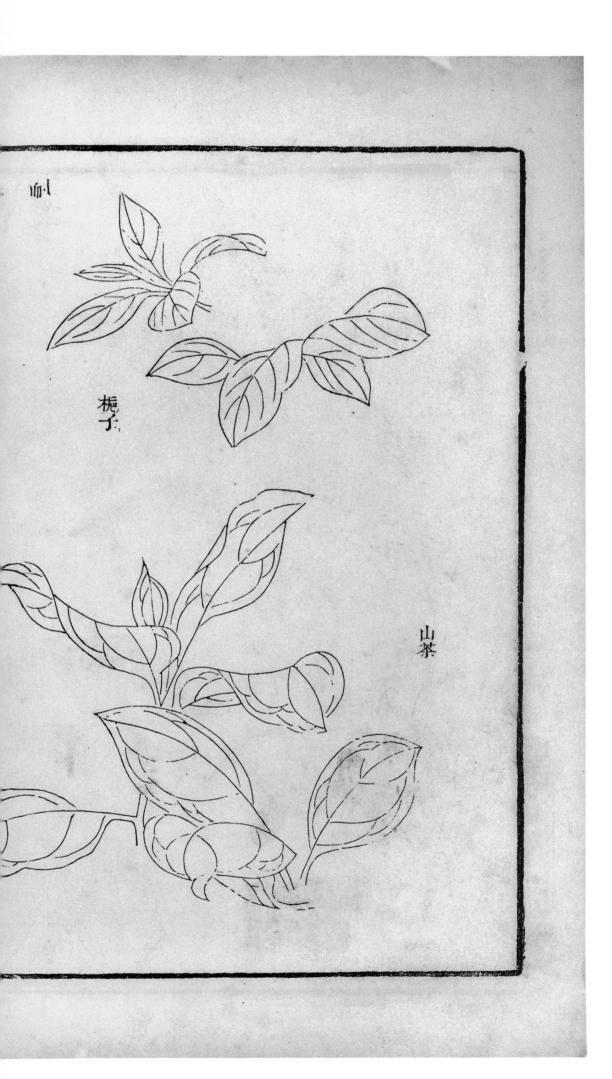

栀子

山茶

葉

桂葉

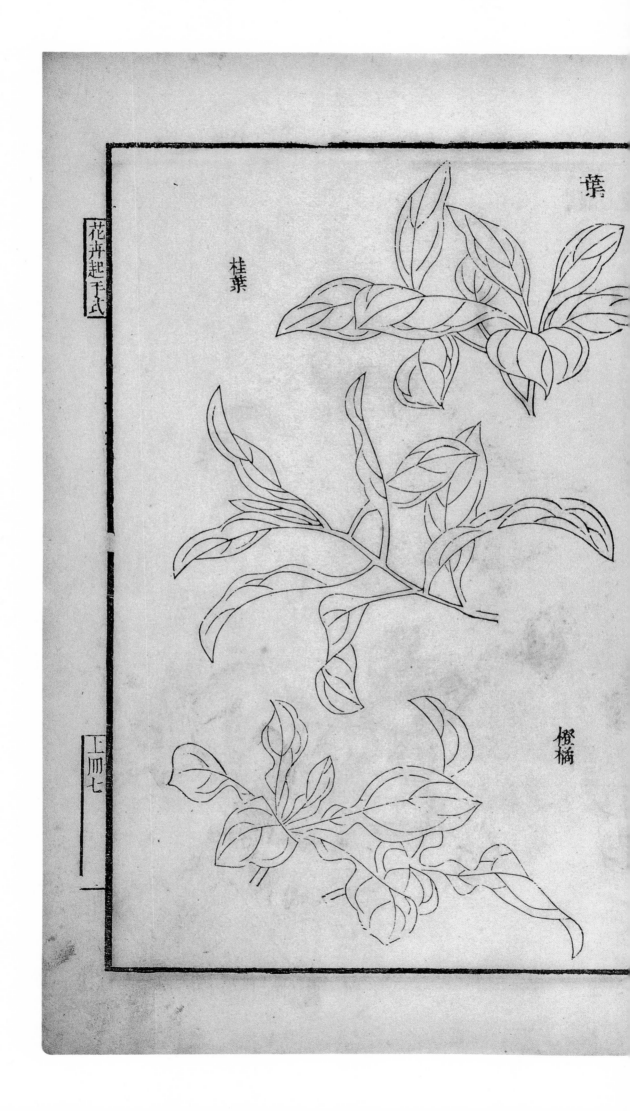

橙橘

花卉起手式

王卌七

刺

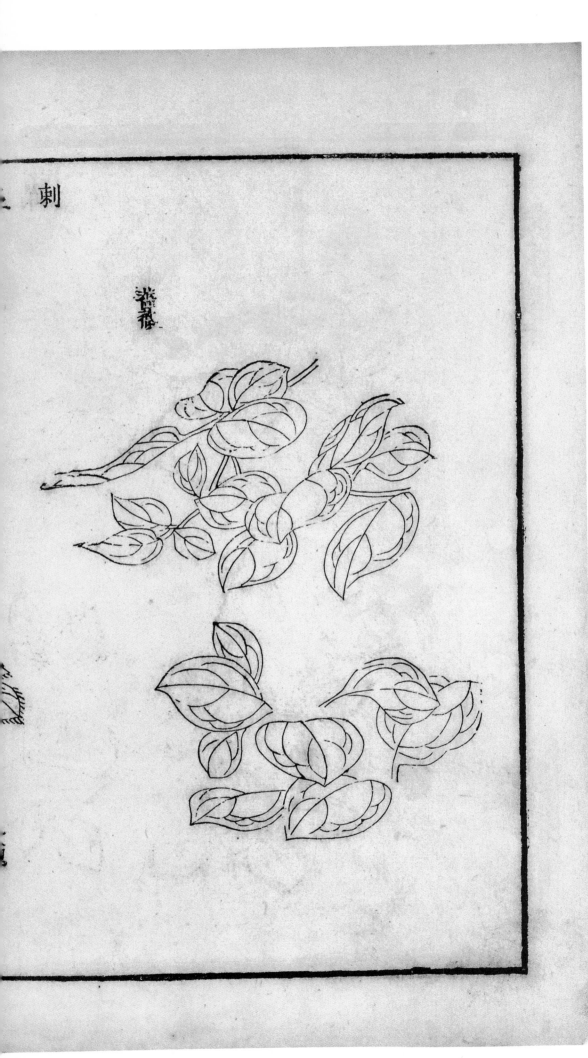

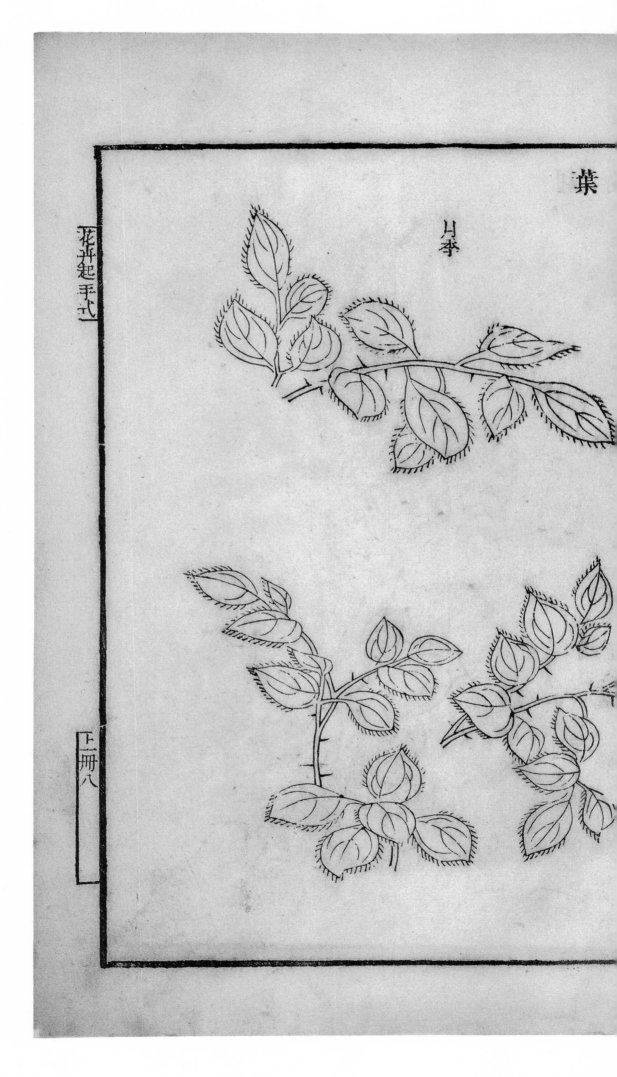

葉

月季

牡

枝梢

花底

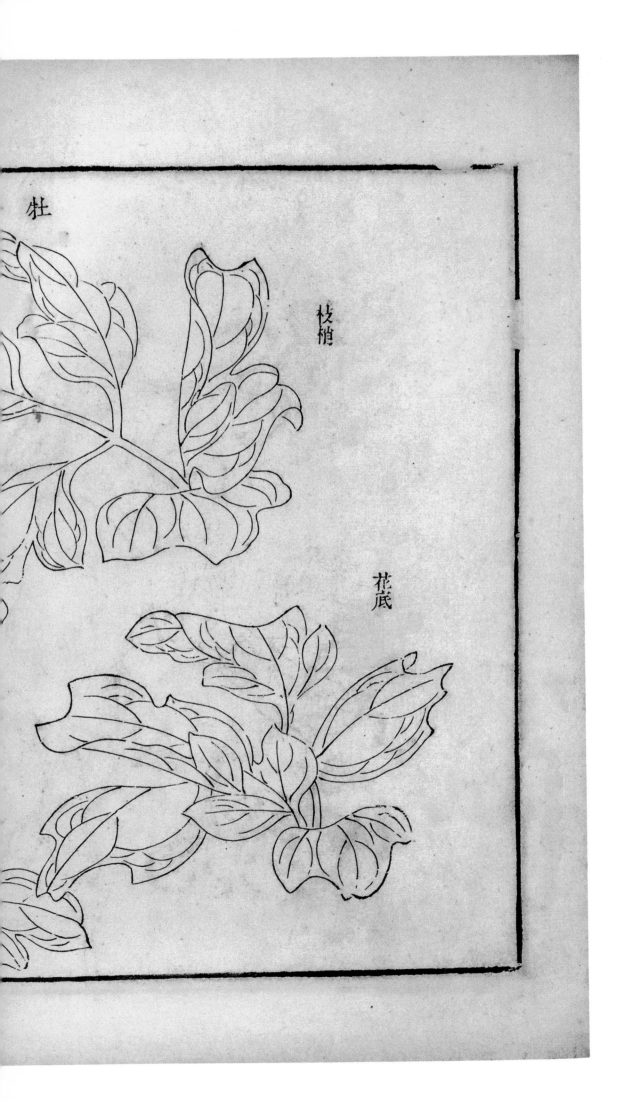

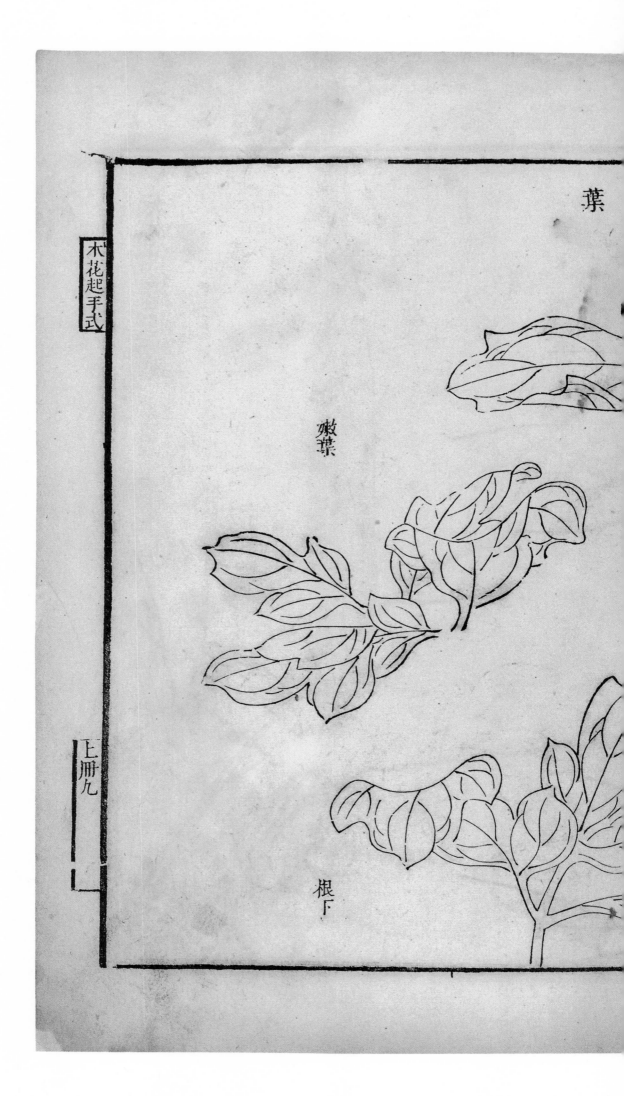

嫩葉

根下

木花起手式

上册九

嫩叶 根下

柔枝交加　此枝宜于榴花、紫薇诸细枝。

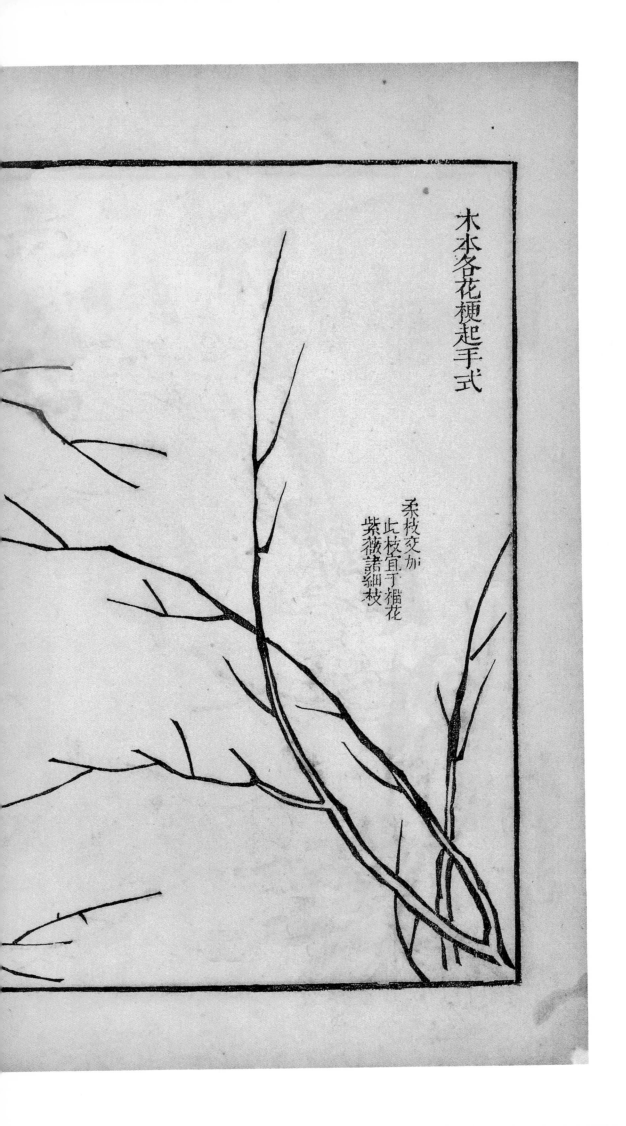

木本各花梗起手式

柔枝交加
此枝宜于榴花
紫薇諸細枝

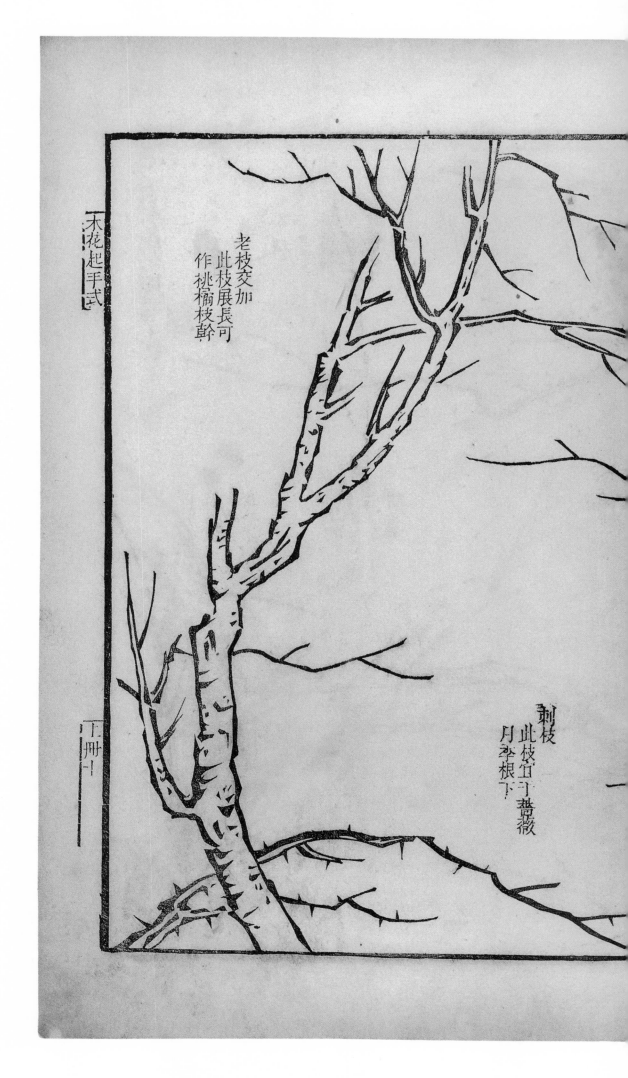

老枝交加　此枝展長可作桃、橘枝幹。

刺枝　此枝宜于薔薇、月季根下。

木花起手式

老枝交加
此枝展長可
作桃橘枝幹

刺枝
此枝宜于薔薇
月季根下

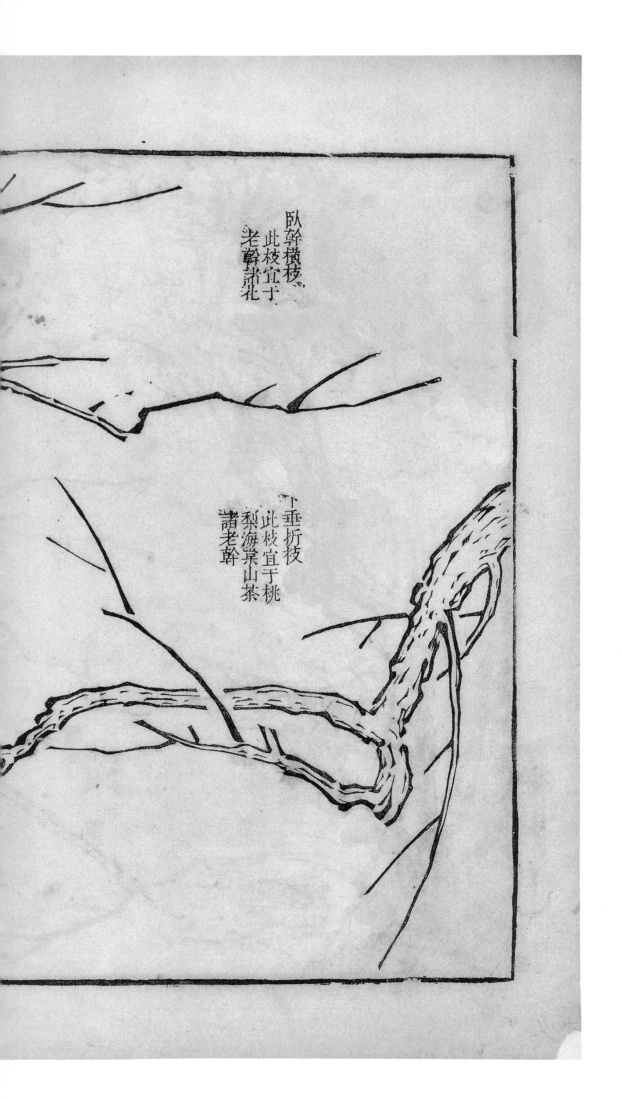

臥幹橫枝　此枝宜于老幹諸花。

下垂折枝　此枝宜于桃、梨、海棠、山茶諸老幹。

臥幹橫枝
此枝宜于
老幹諸花

下垂折枝
此枝宜于桃
梨海棠山茶
諸老幹

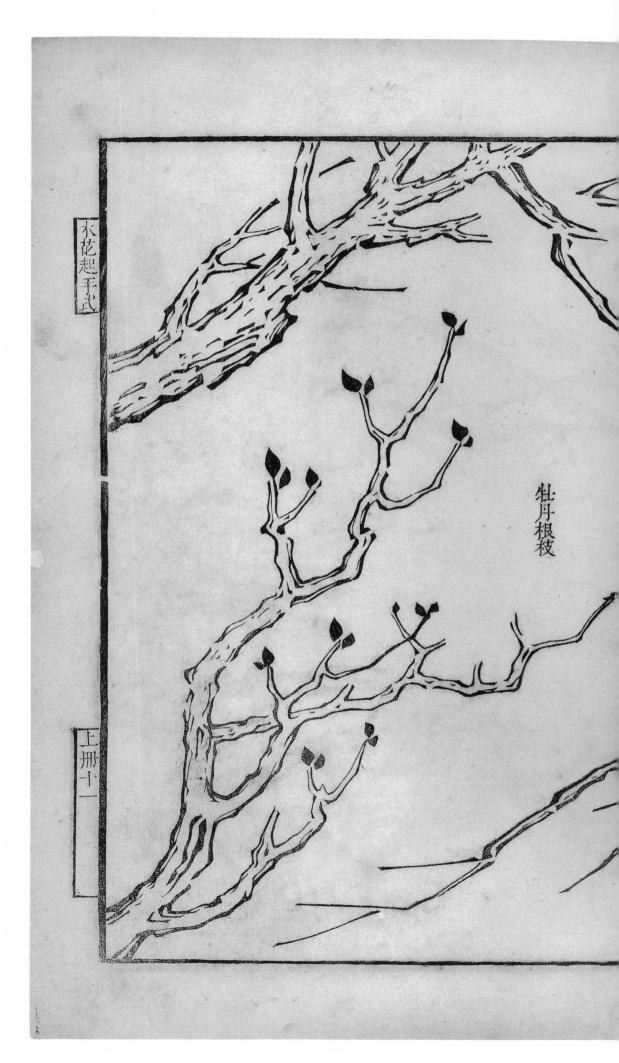

木花起手式

牡丹根枝

上册十一

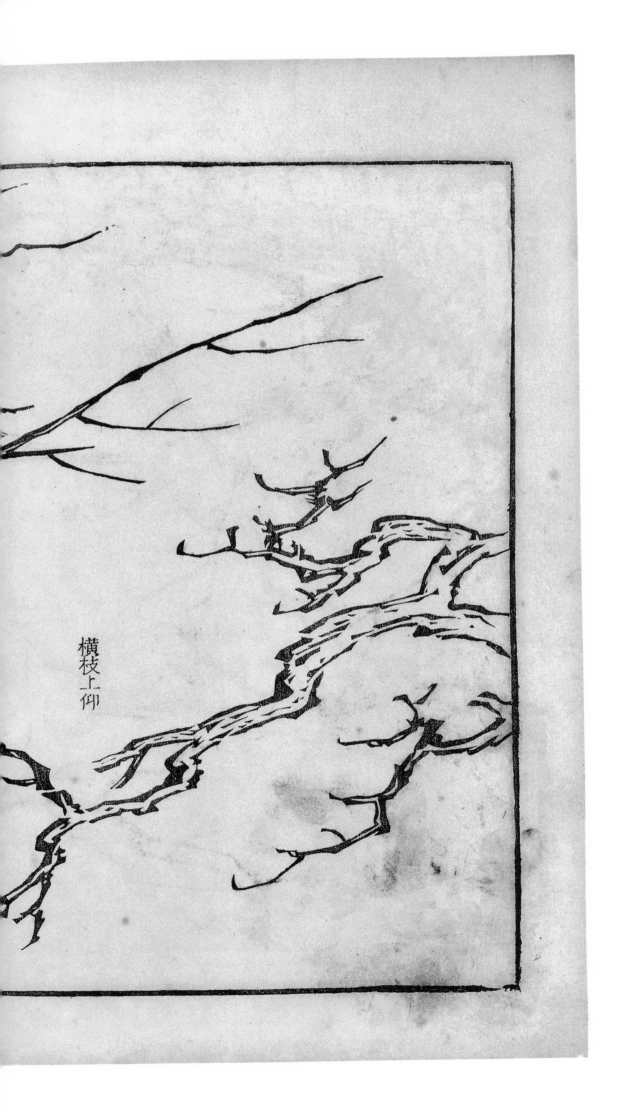

横枝上仰

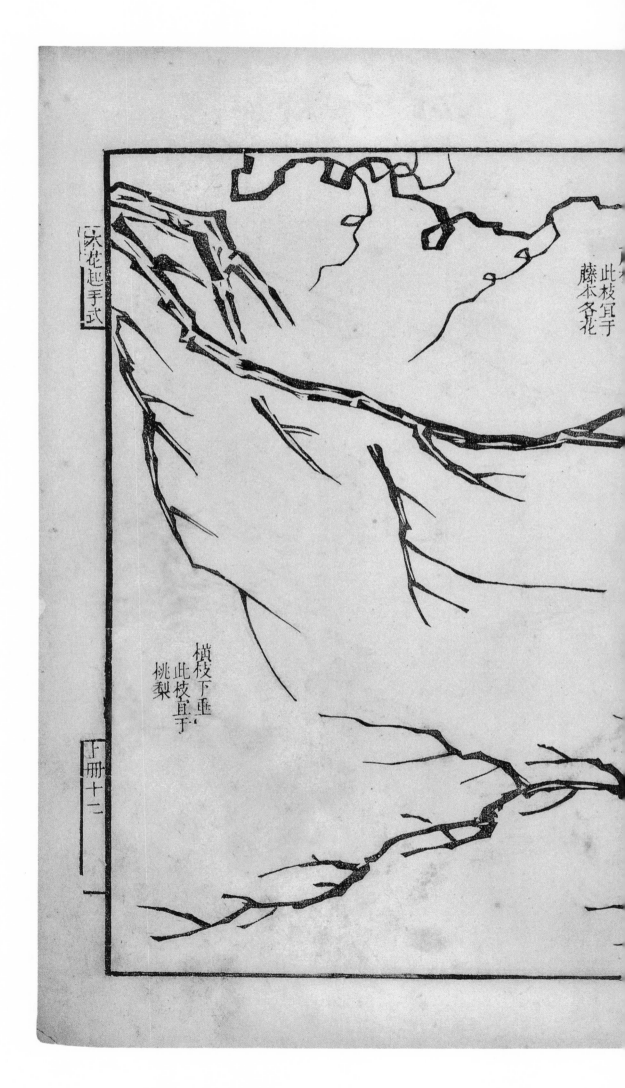

藤枝　此枝宜于藤本各花。

横枝下垂　此枝宜于桃、梨。

木花起手式

此枝宜于藤本各花

横枝下垂
此枝宜于
桃梨

上册十二

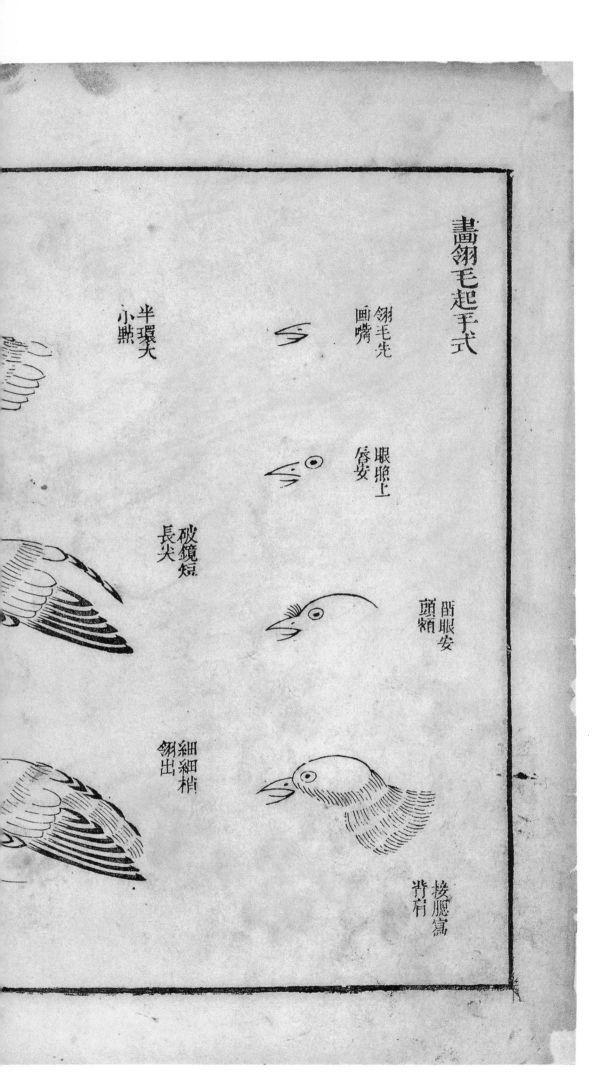

畫翎毛起手式

翎毛先
画嘴

半環大
小點

眼照上
唇安

破鏡短
長尖

間眼安
頭額

細細梢
翎出

接腮寫
背肩

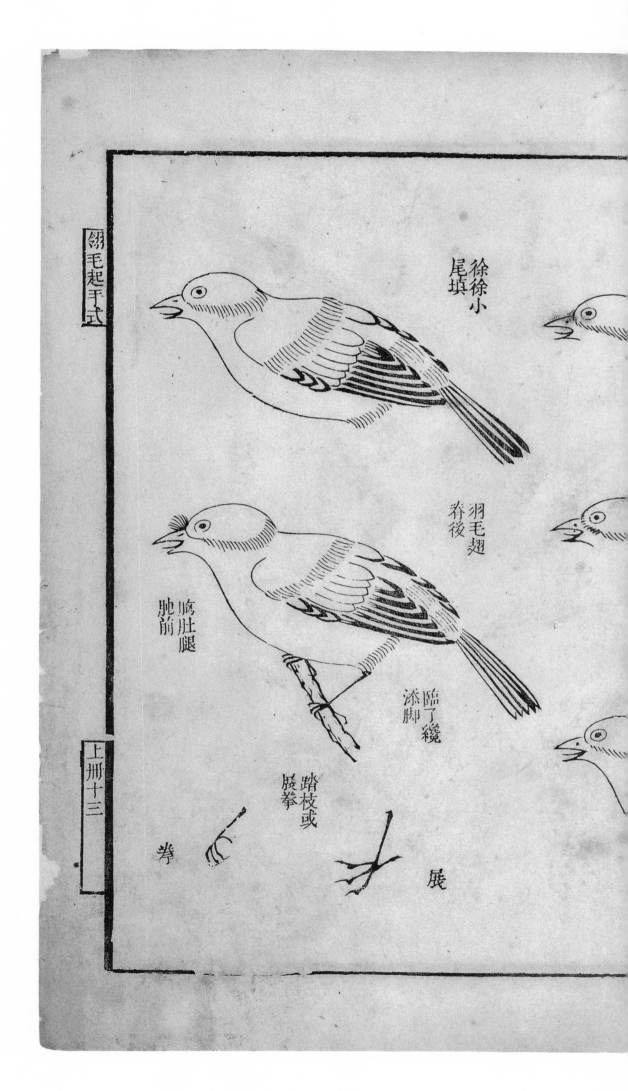

徐徐小
尾填

羽毛翅
脊後

胸肚腿
弛前

臨了纔
添脚

踏枝或
展拳

展

拳

尾
徐徐小尾填
羽毛翅脊后
足
胸肚腿弛前
临了才添脚
踏枝
踏枝或展拳
展
拳

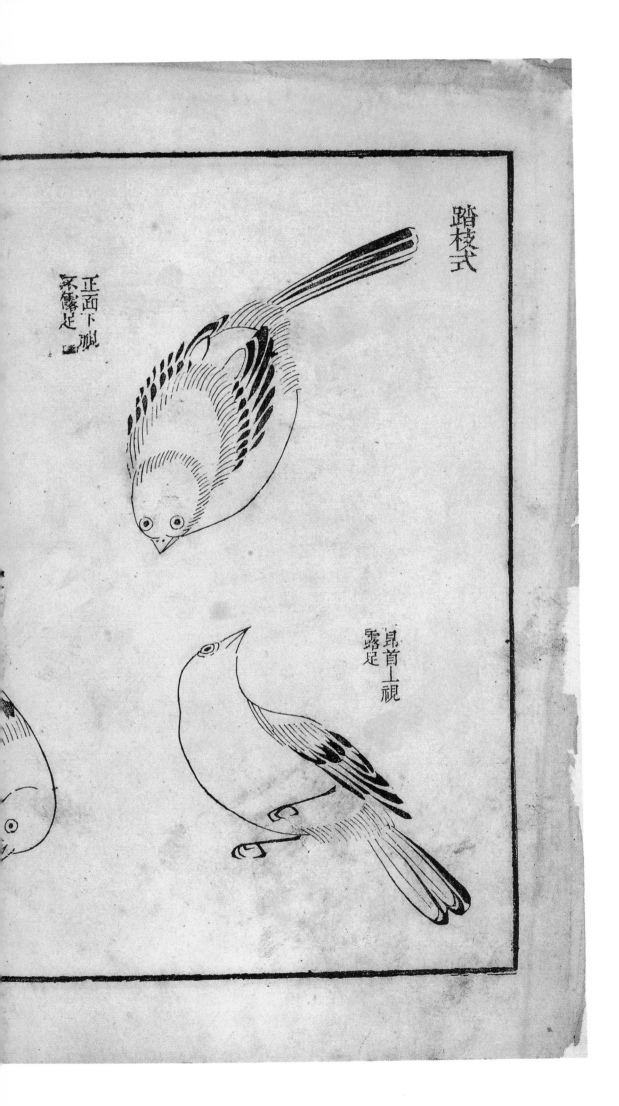

踏枝式

正面下側
不露足

昂首上視
露足

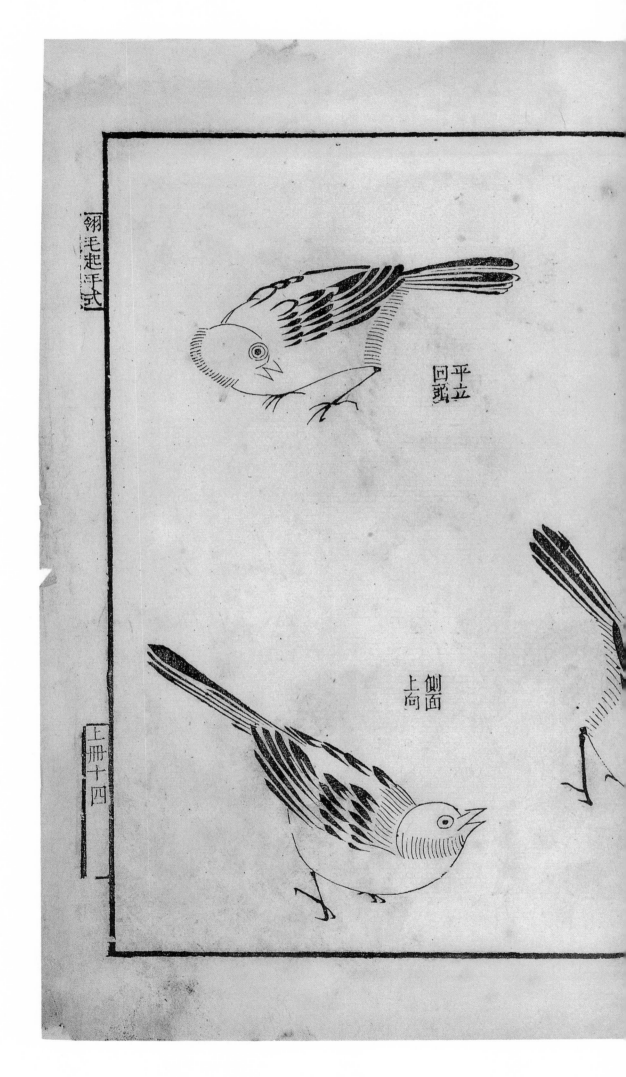

翎毛起手式

上册十四

平立
回头

侧面
上向

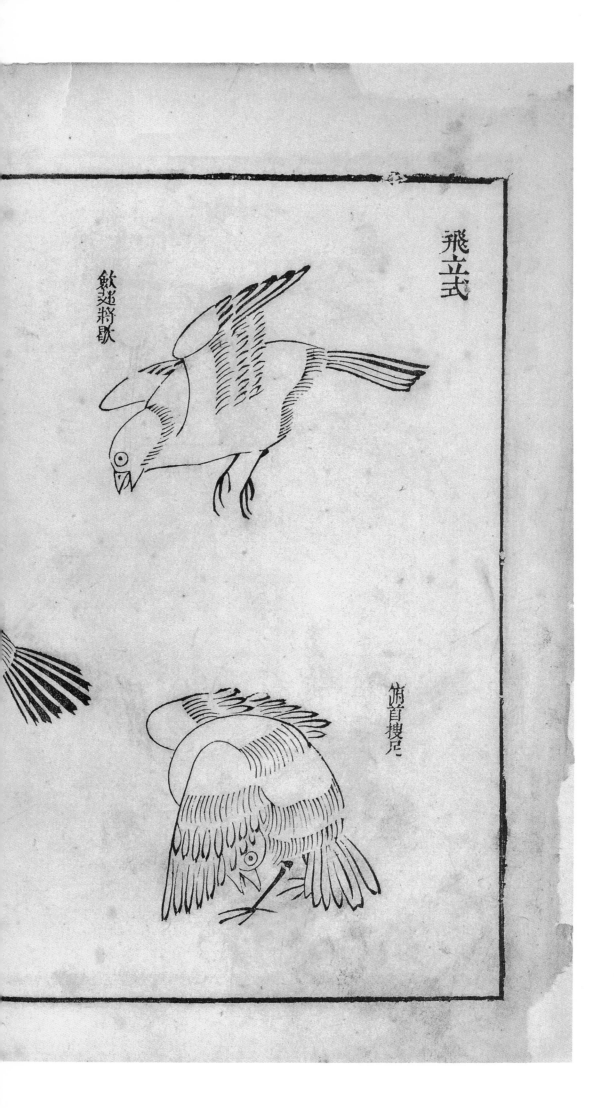

飛立式

歛逃將歇

俯首搜足

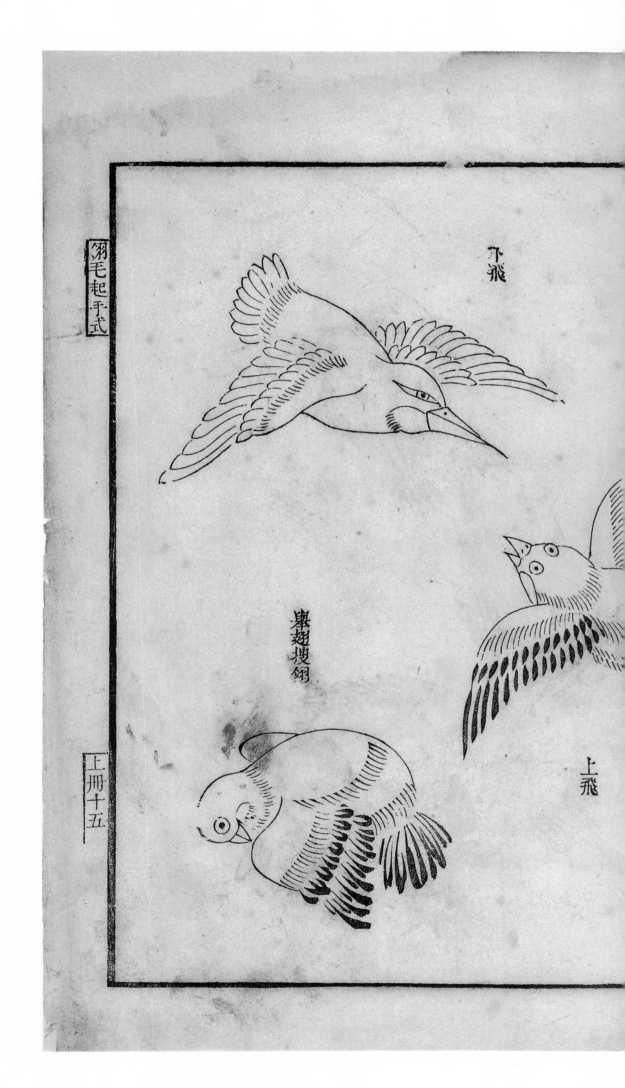

翎毛起手式

下飛

舉翅搜翎

上飛

上冊十五

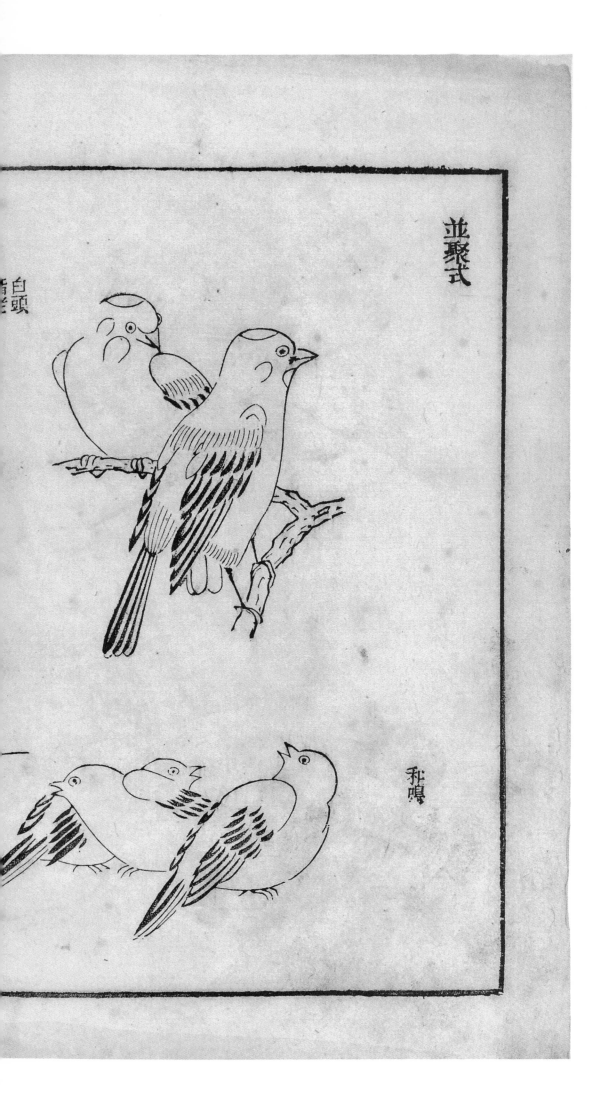

並聚式

白頭

和鳴

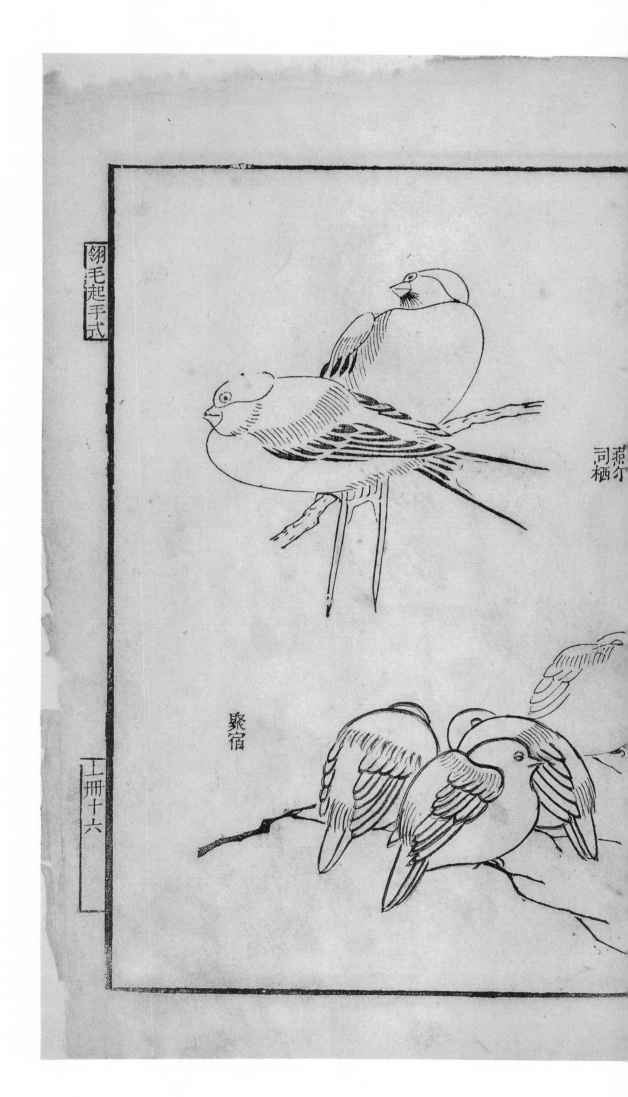

翎毛起手式

燕尔同栖

聚宿

上册十六

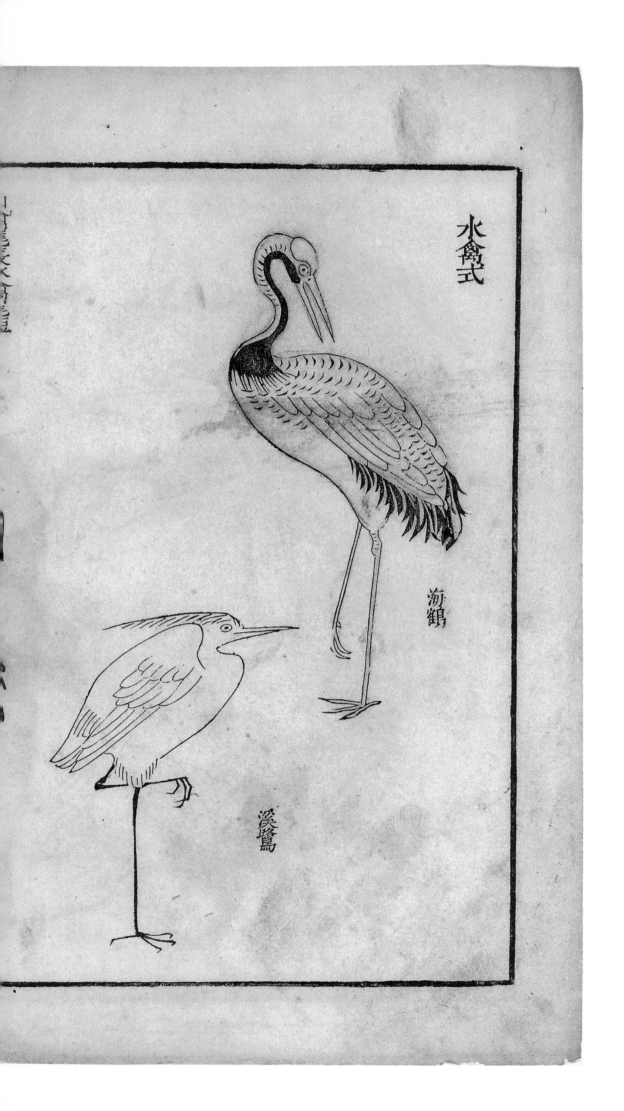

水禽式

海鶴

溪鷺

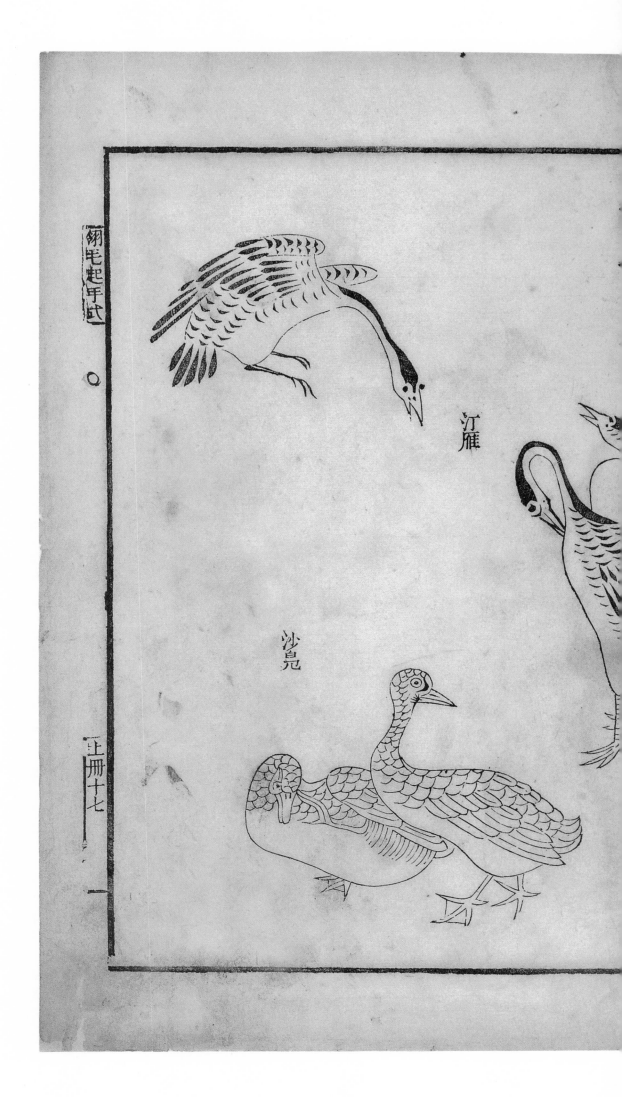

汀雁

沙兒

翎毛起手式

〇

正册十七

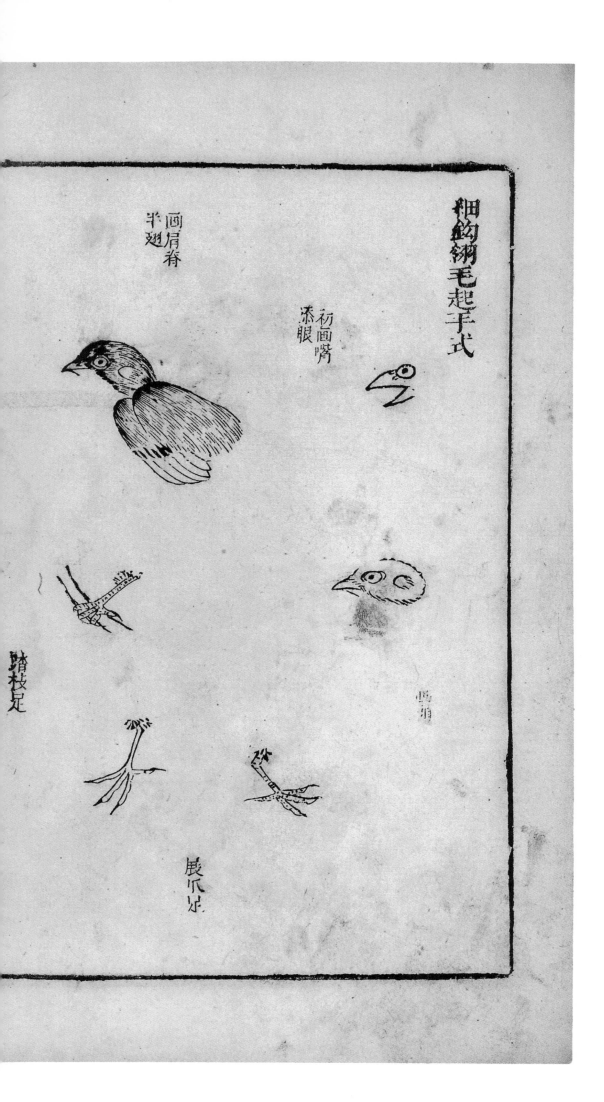

细勾翎毛起手式

画肩脊
半翅

初画嘴
添眼

添眼
初画嘴

踏枝足

展爪足

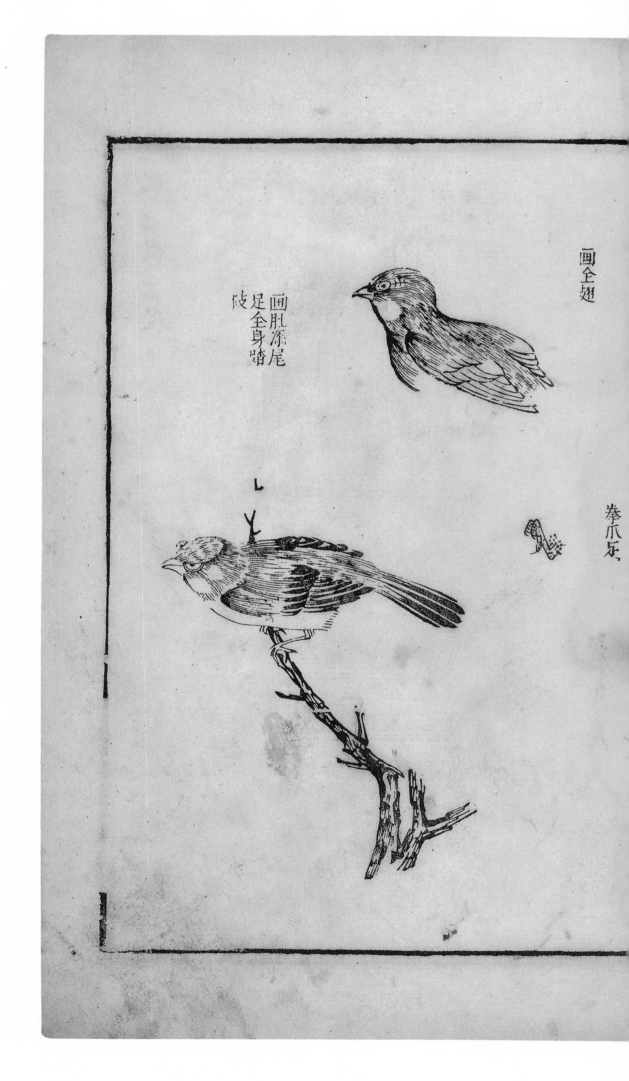

画全翅

卷爪足

画肚添尾足全身踏枝

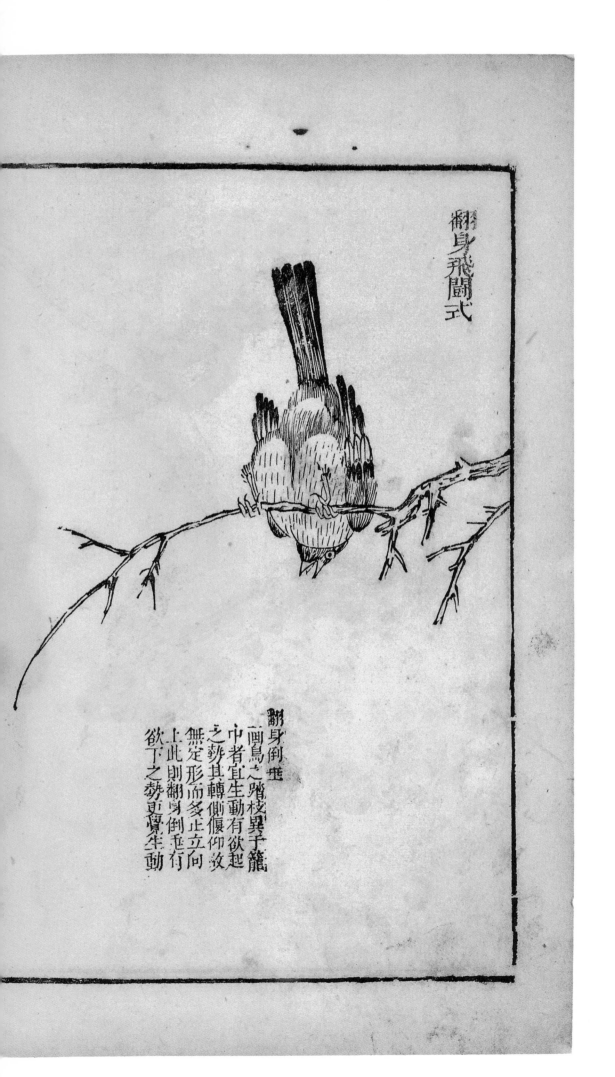

翻身倒垂　画鸟之踏枝，异于笼中者，宜生动有欲起之势。其转侧偃仰，故无定形，而多正立向上。此则翻身倒垂有欲下之势，更觉生动。

雀飛鬬

画两鳥飛鬬得法最
難其有奮不顧身之
勢其爭飛迅速翻身
鈎頸須得其神情未
可以形與理求之也

雀飞斗 画两鸟飞斗得法最难，具有奋不顾身之势。其争飞迅速，翻身钩（勾）颈，须得其神情，未可以形与理求之也。

九九

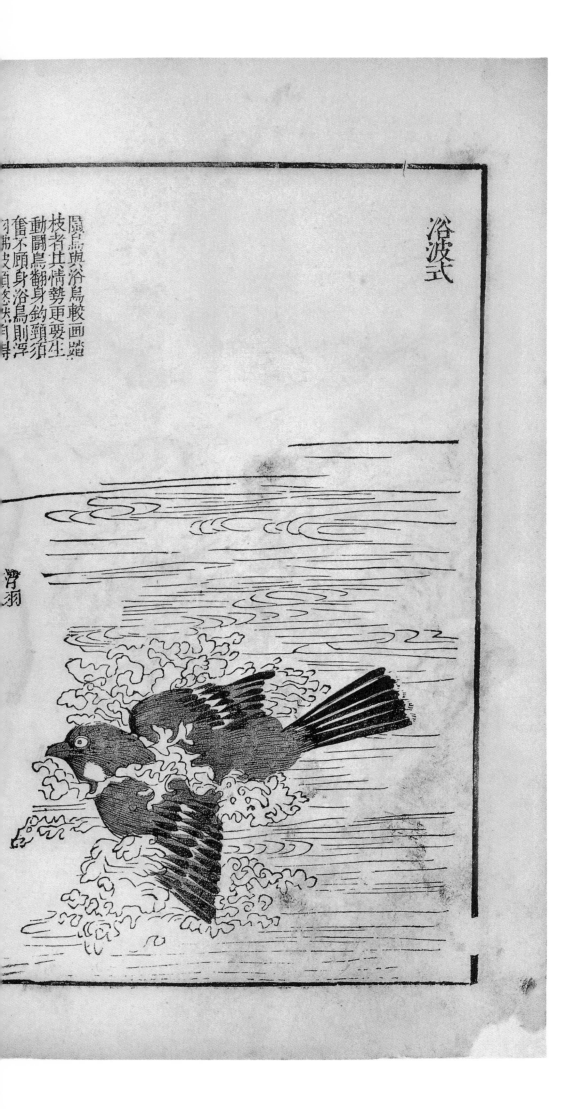

浴波式

鬥鳥與浴鳥較畫踏
枝者其情勢更要生
動鬥鳥翻身鈎頸須
奮不顧身浴鳥則浮
羽拂波須悠然自得

浮羽

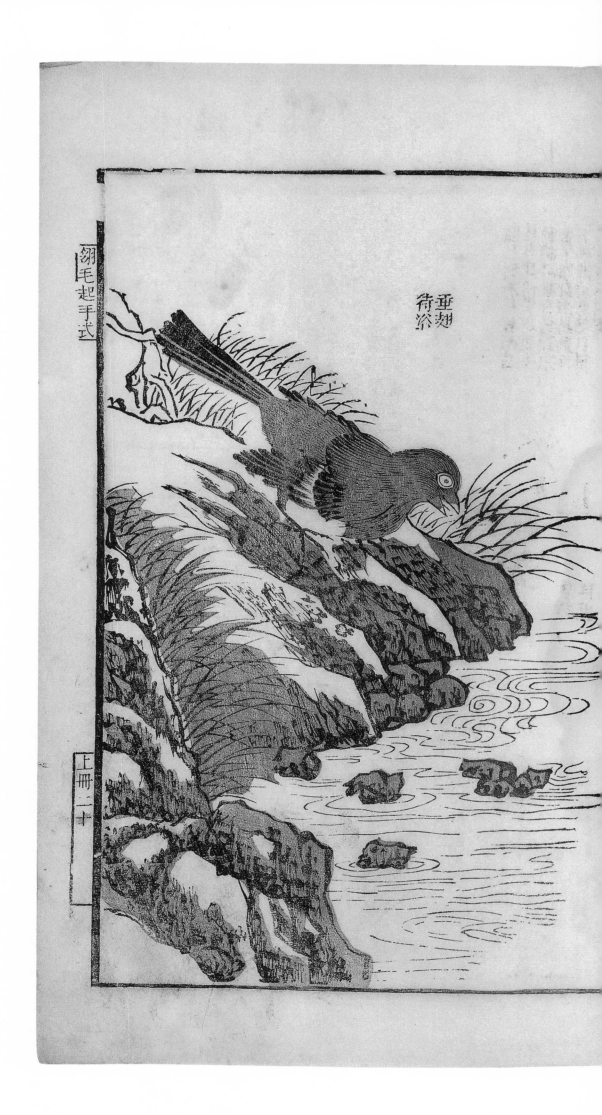

翎毛起手式

垂翅
待浴

上冊二十

青在堂翎毛花菓譜下冊目

佛手柑　倣朱紹宗畫

牽牛花　王孫穀句
　　　　倣滕昌祐畫

山茶　王宓草題
　　　倣易元吉畫

繡毬　蘇東坡句
　　　倣韓祐畫

紫薇　宗梅岑句
　　　倣昌紀畫

黃木香　陳石亭句
　　　　倣葛守昌畫

紅白桃花　梁元帝句
　　　　　倣邊鸞畫

綠牡丹　邵康節詩
　　　　倣趙昌畫

　　杏子　徐文長句
　　　　　倣林良畫

雪梅　倣徐熙畫　杜少陵句

茶梅　倣黃居寀畫　沈因伯題

蘆雁　倣趙宗漢畫　王孫穀題

丹桂　倣劉永年畫　李巨山詩

魏紫姚黃　倣易元吉畫　劉貢父句

翎毛花菓譜

目三

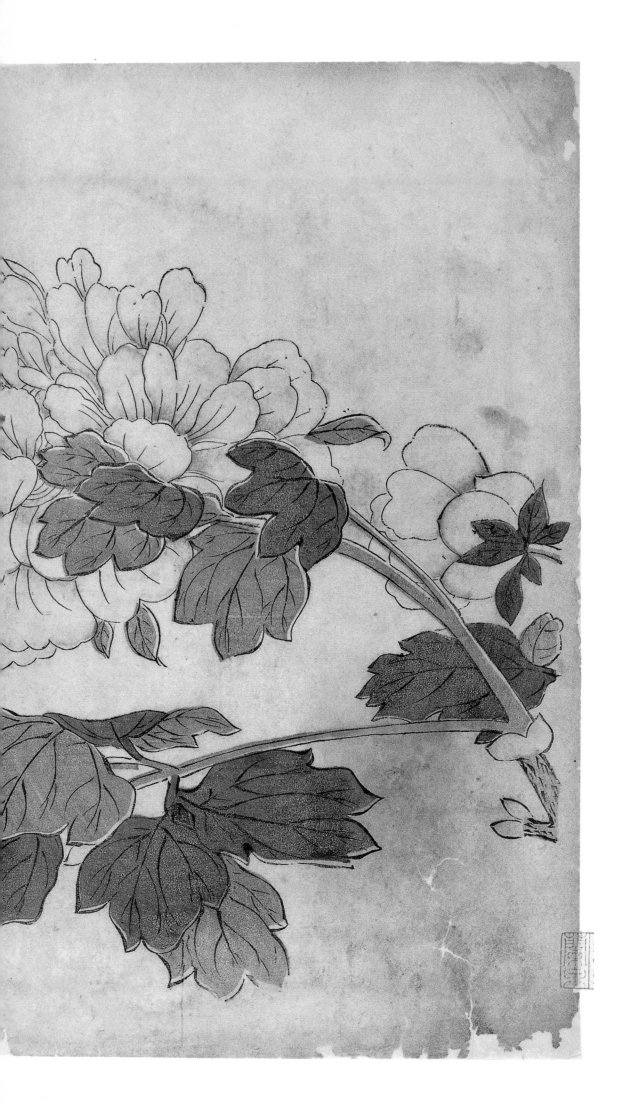

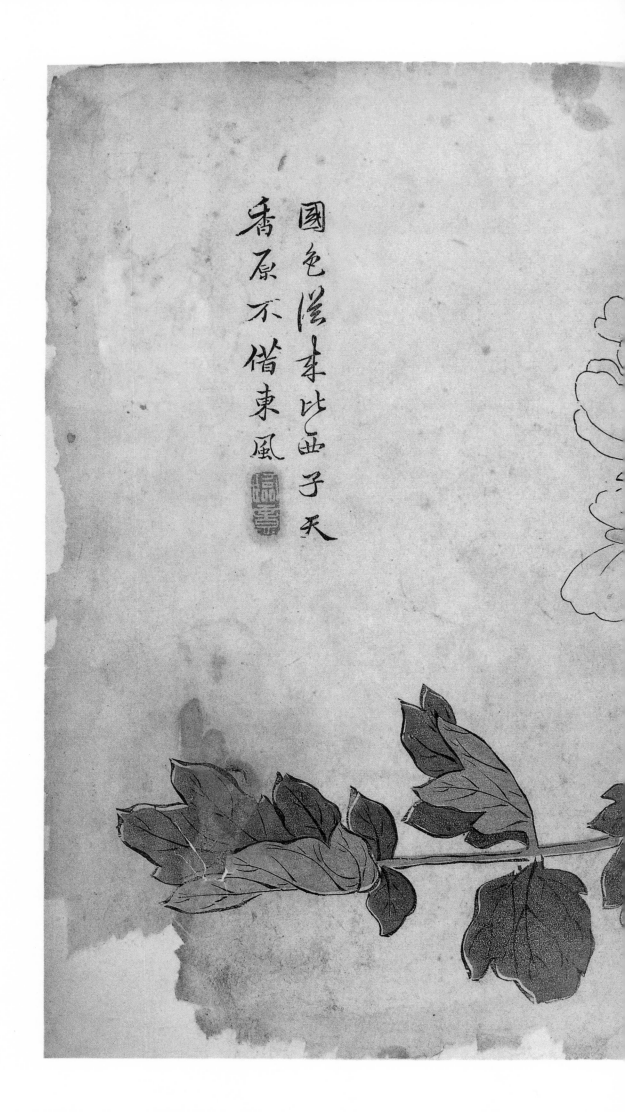

国色从来比西子天

香原不借东风

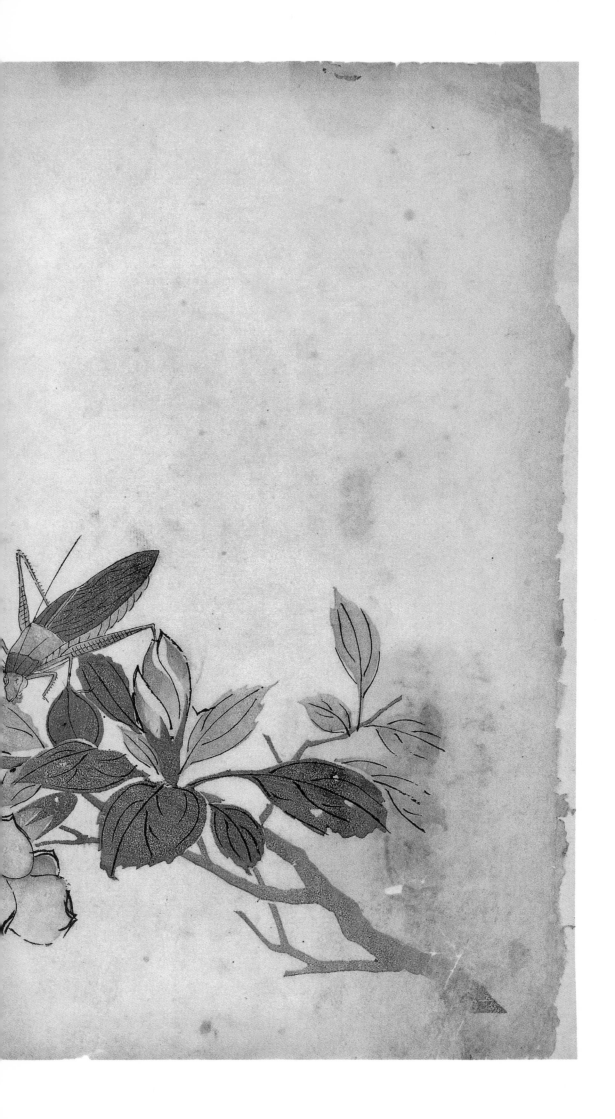

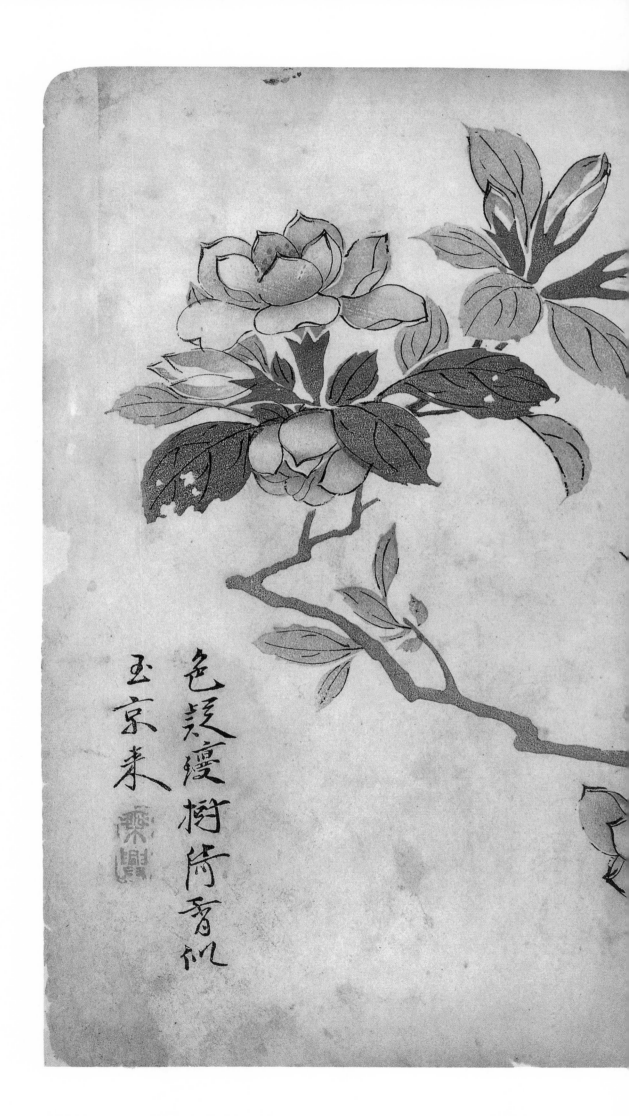

【款识题跋】色疑琼树倚　香似玉京来　【印文】乘兴　【补注】一名薝卜，仿吴元瑜画，刘梦得句。

色疑琼树倚
香似
玉京来

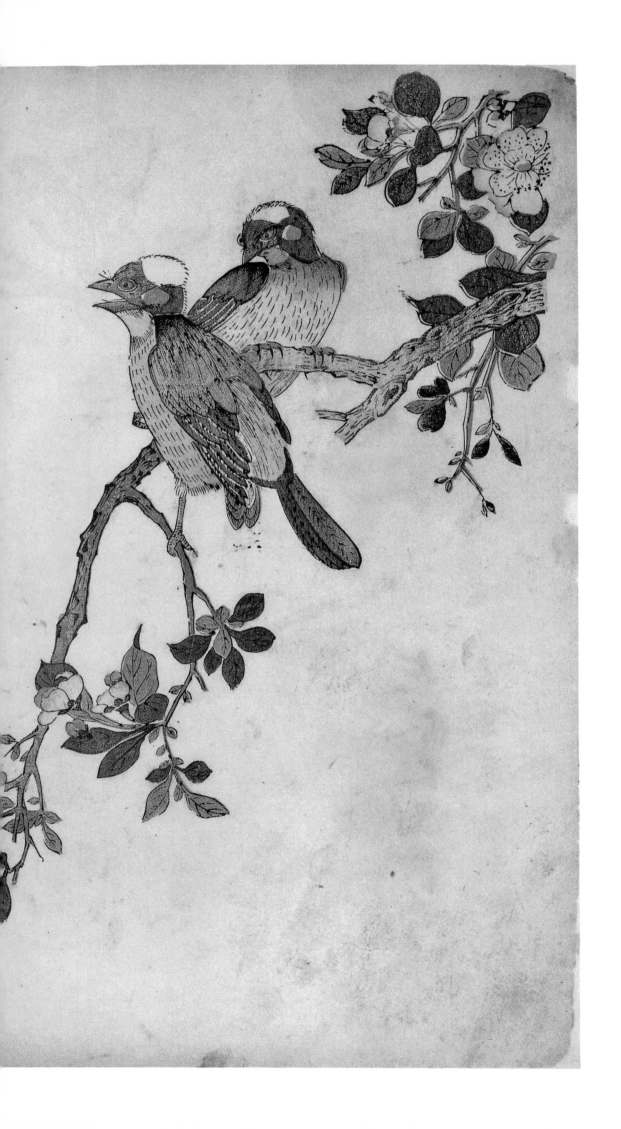

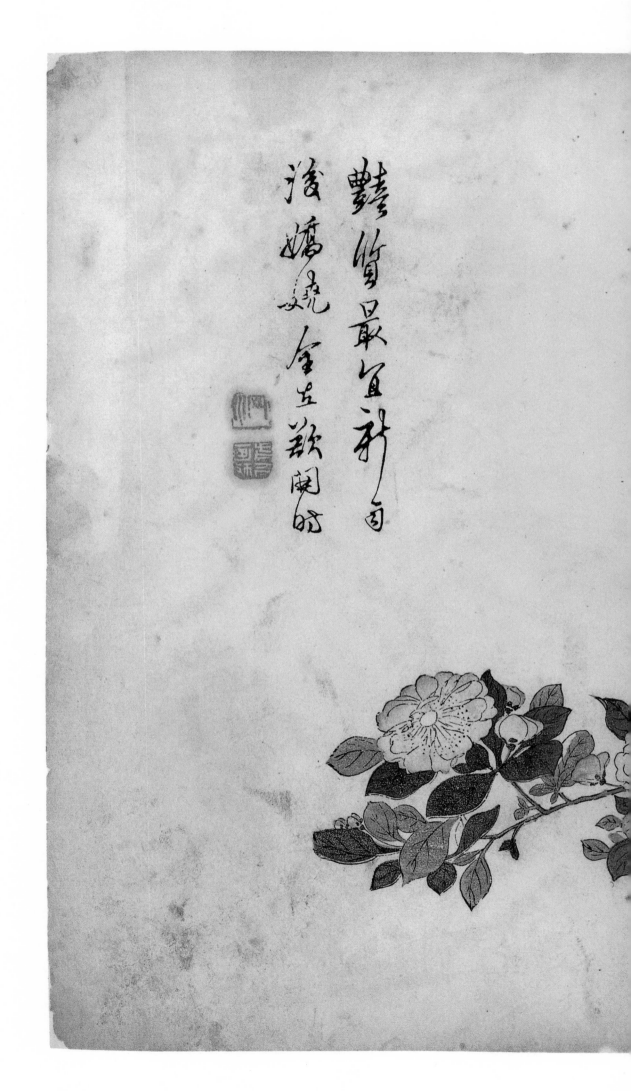

【款识题跋】艳质最宜新雨后　娇娆全在欲开时　【印文】网川　前身画师　【补注】仿唐忠祚画，郑谷句。

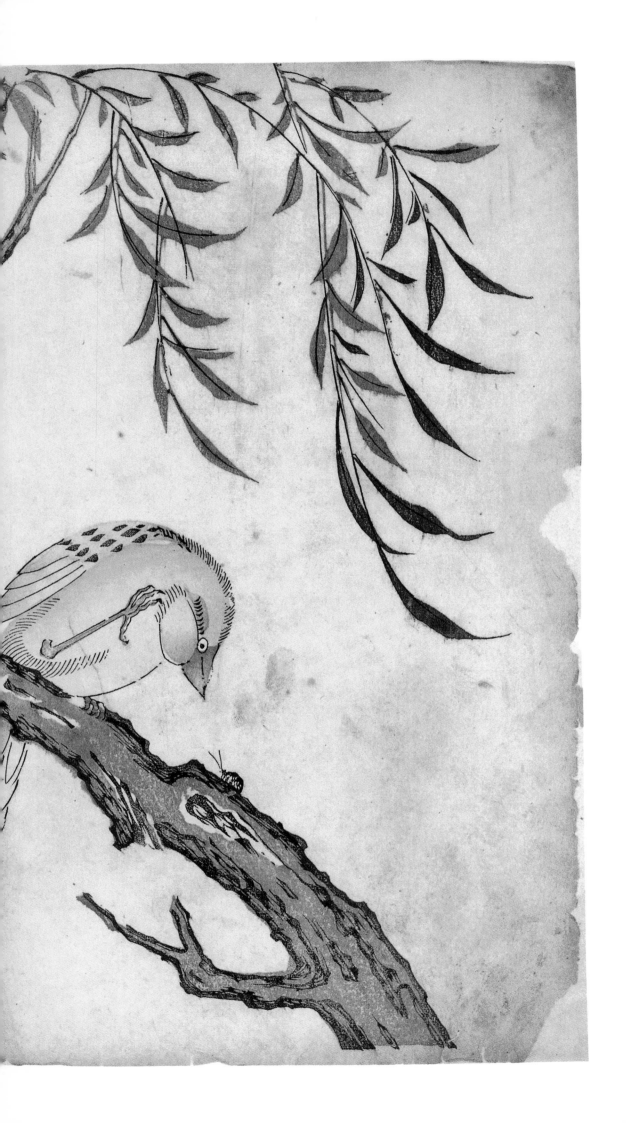

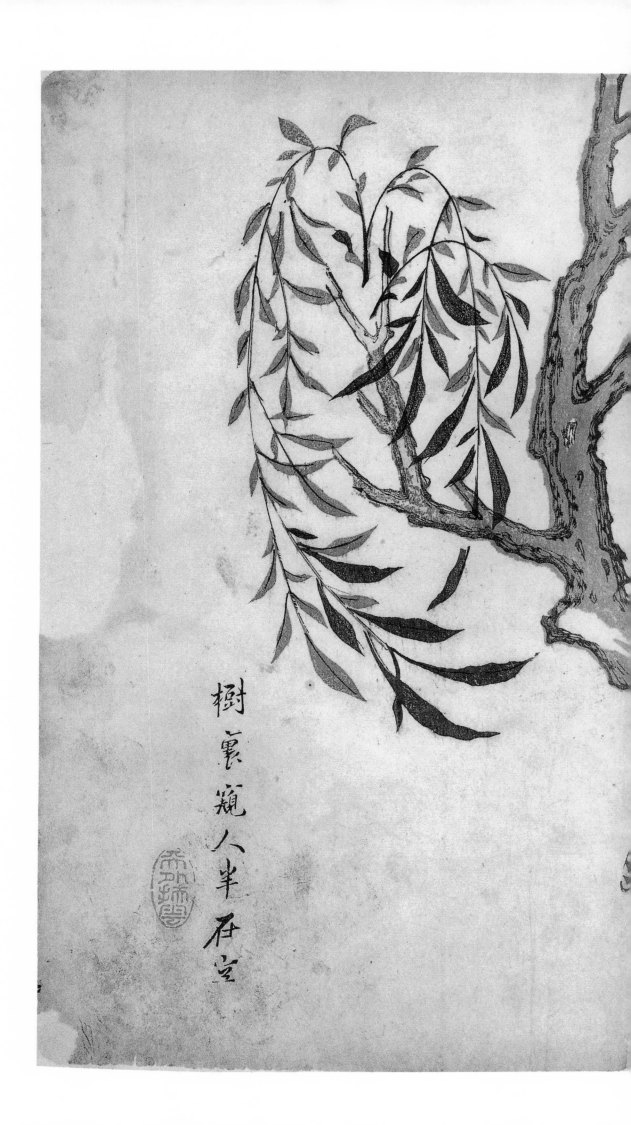

树裏窺人半在空

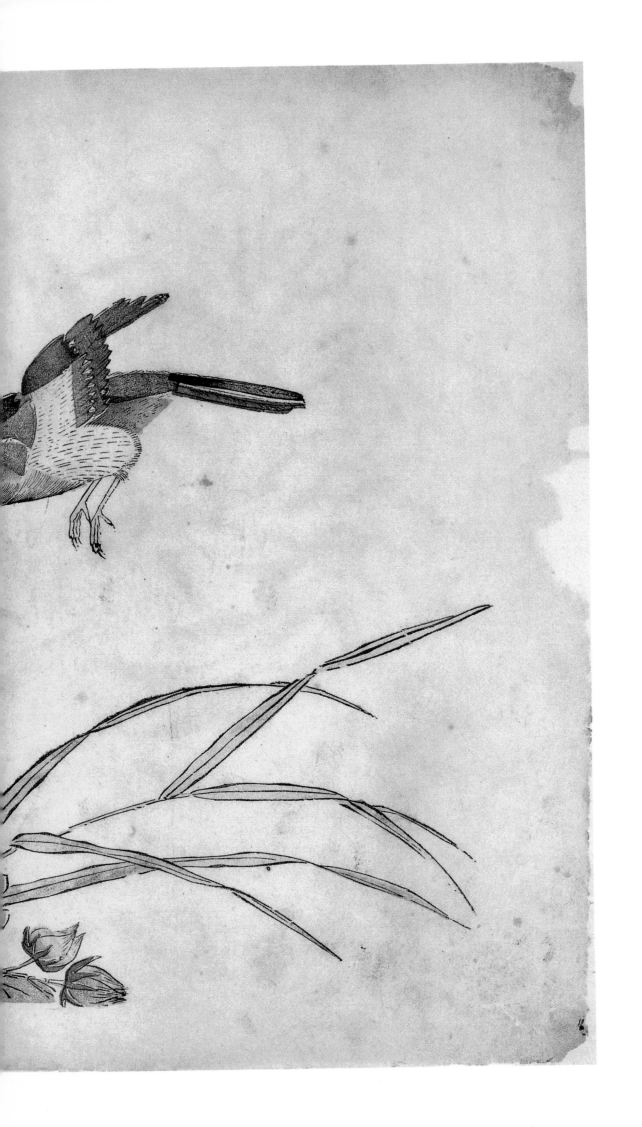

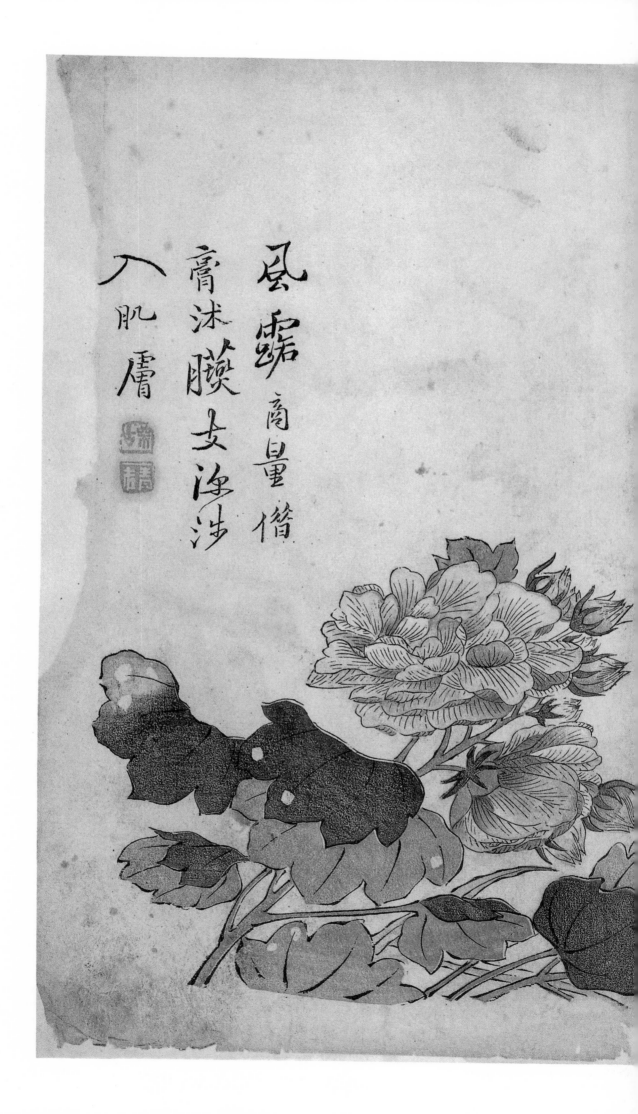

风露商量借膏沐

膏沐暾支浃涉

入肌肤

【款识题跋】风露商量借膏沐　胭支（脂）深涉入肌肤　【印文】师古　青在　【补注】仿刁光画，王介甫诗。

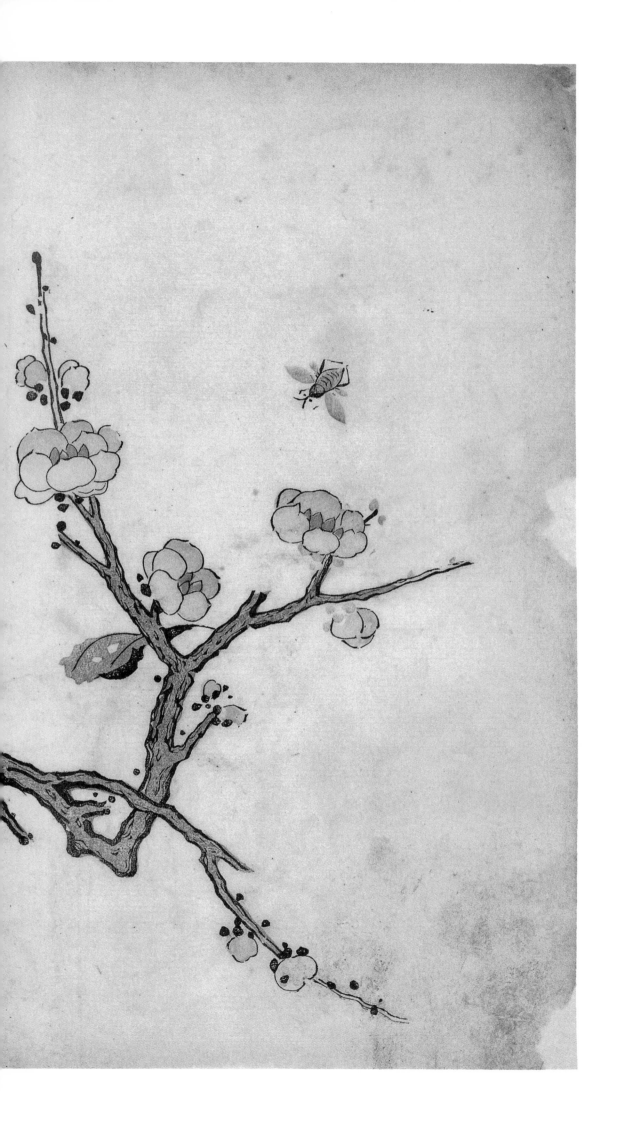

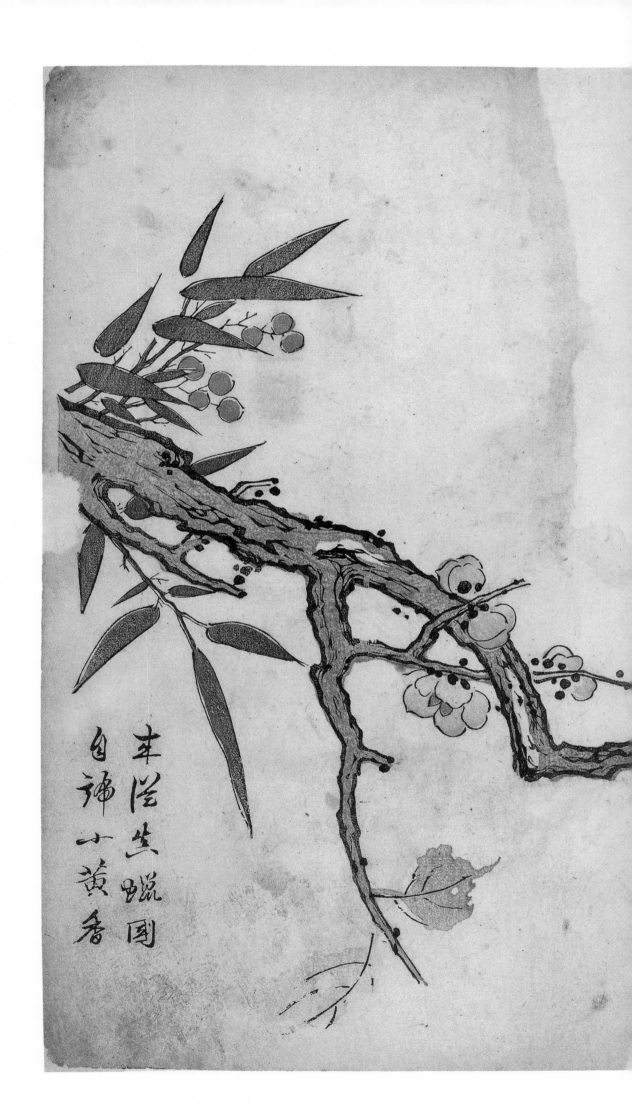

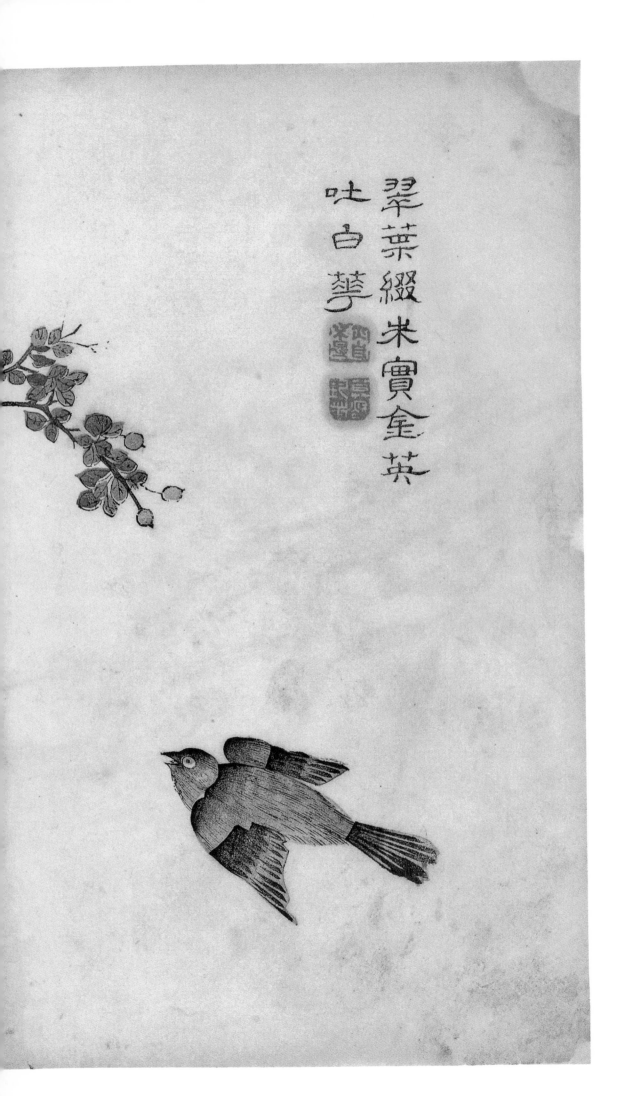

翠葉綴朱實金英
吐白華

【款识题跋】翠叶缀朱实　金英吐白花　【印文】亦自不得　莫愁钧者　【补注】仿丘庆余画，王又唐句。

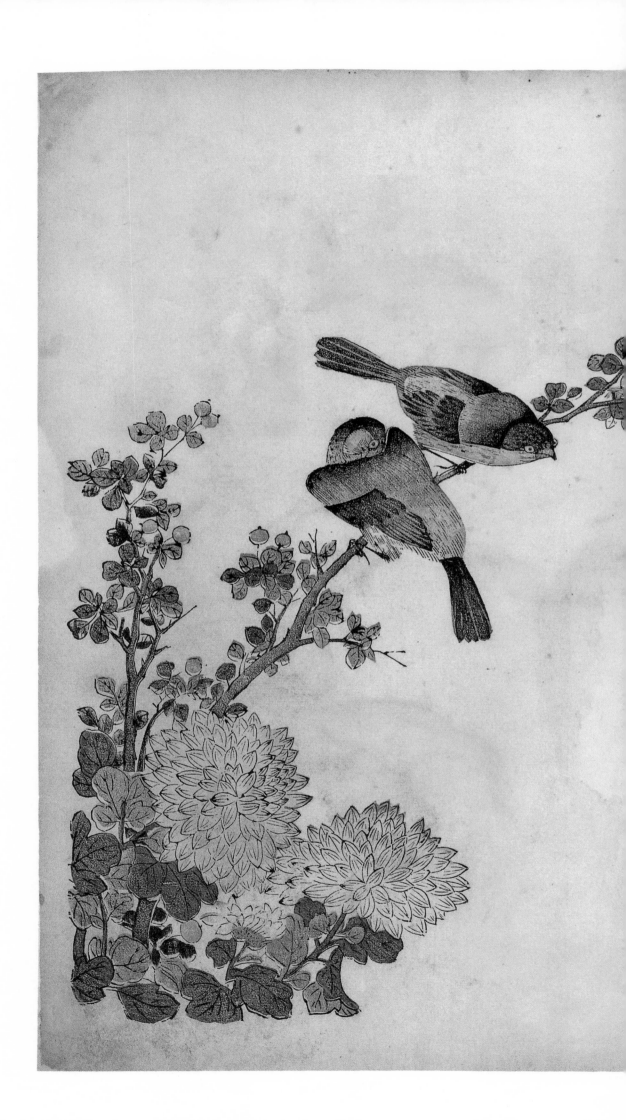

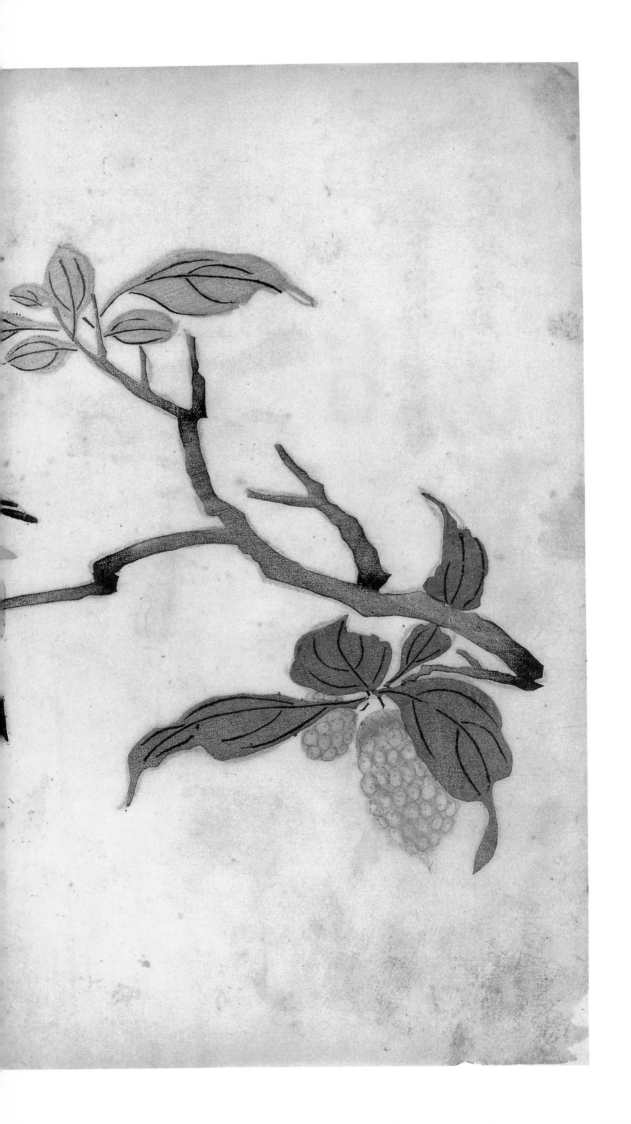

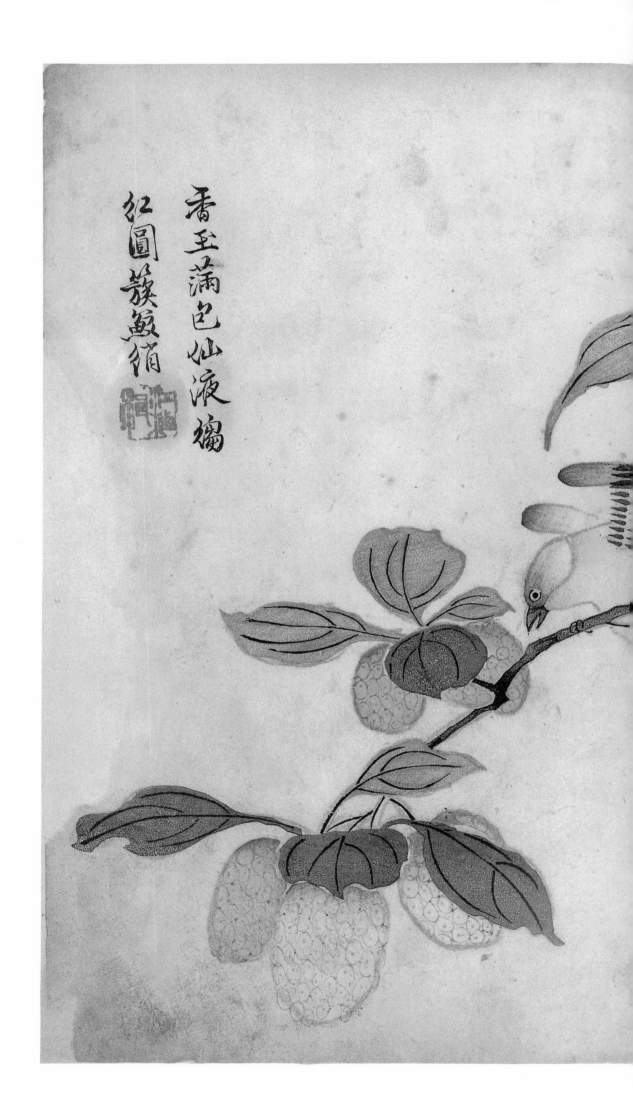

香玉滿包仙液
紅圓簇蝨蛸

【款識題跋】香玉滿包（苞）仙液　絳紅圓簇（戚）鮫綃　【印文】江檇槢　【補注】仿吳公器畫，康伯可詞句。

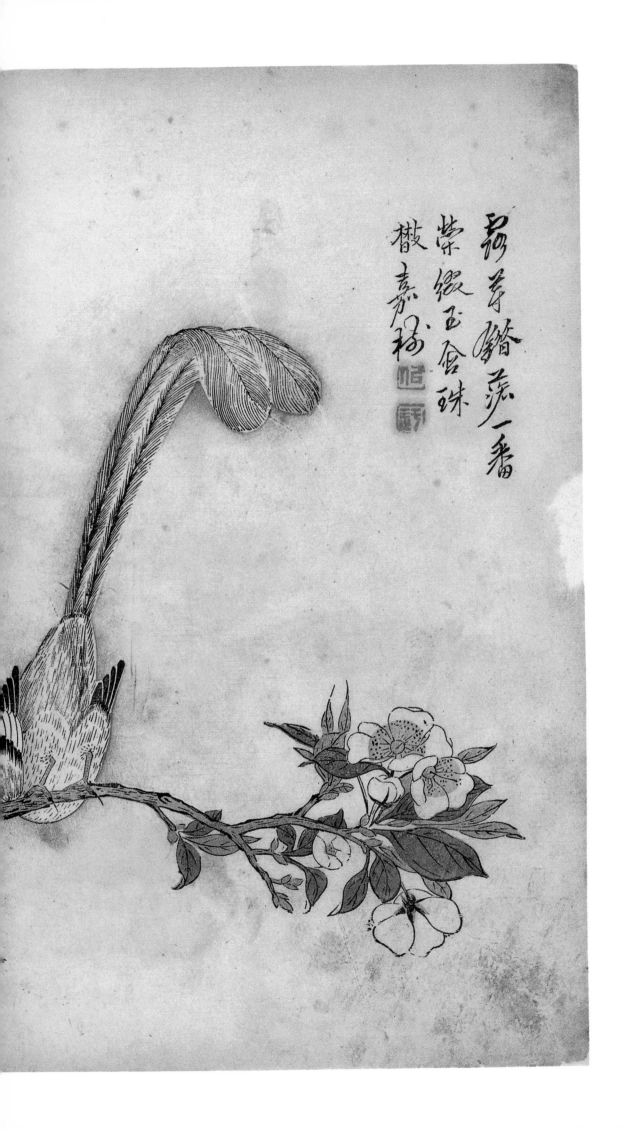

【款识题跋】露芽错落一番荣 缀玉含珠散嘉树 【印文】似 迁 【补注】仿崔愨画，范希文句。

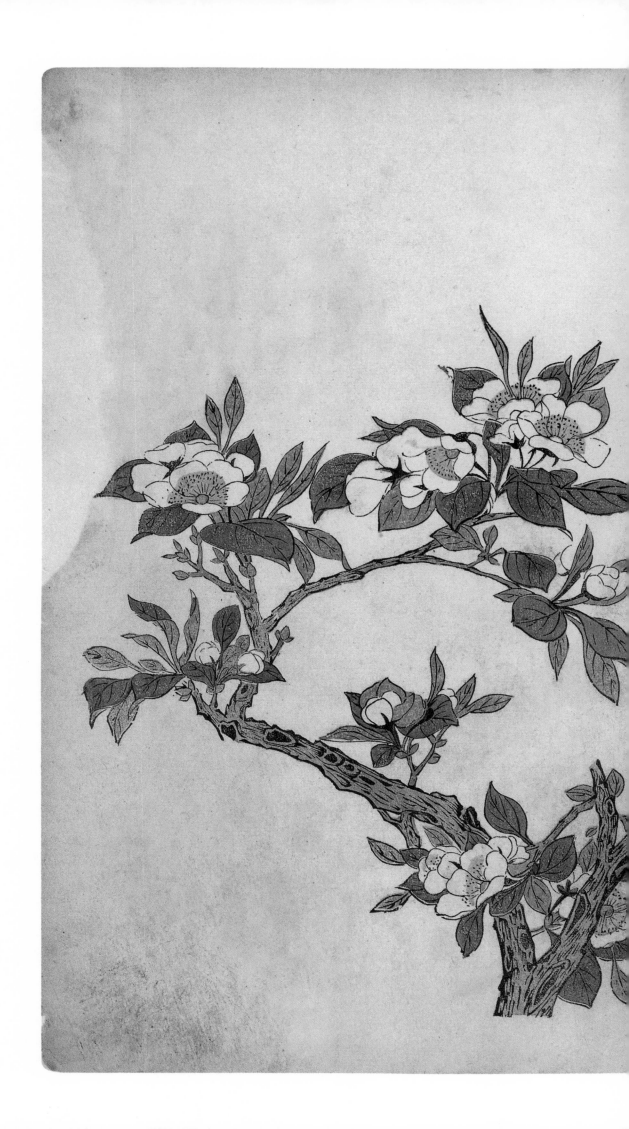

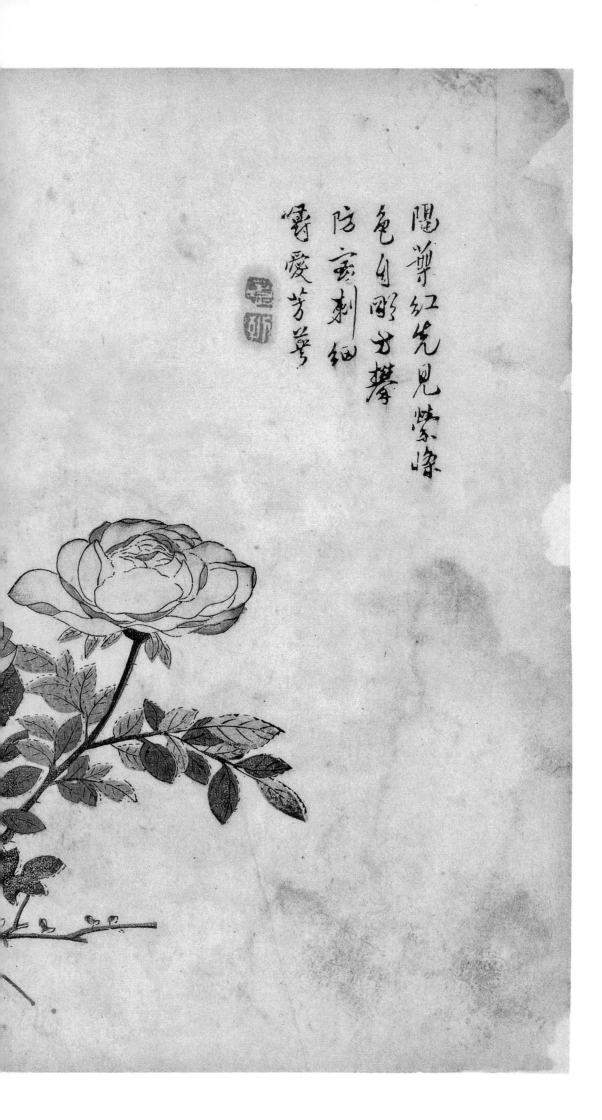

【款识题跋】隔叶红先见　素条色自明　方攀防密刺　细嚼爱芳英　【印文】意　到　【补注】仿徐熙画，陈石亭诗。

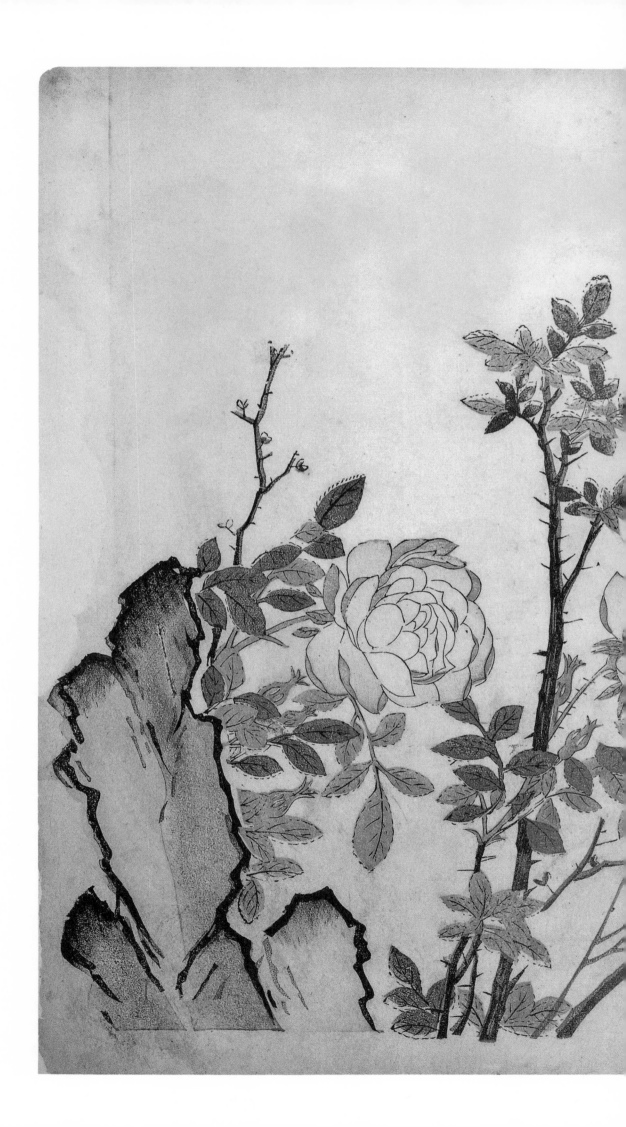

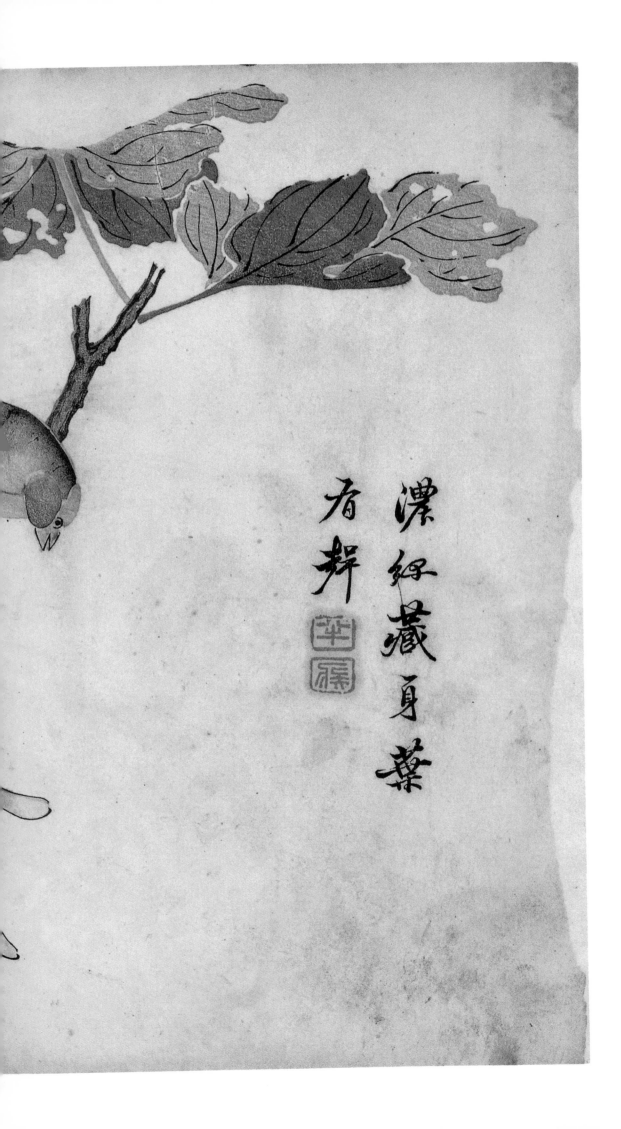

浓绿藏身叶有声

【款识题跋】浓绿藏身叶有声 【印文】半 疾 【补注】仿陶成画，王安节题。

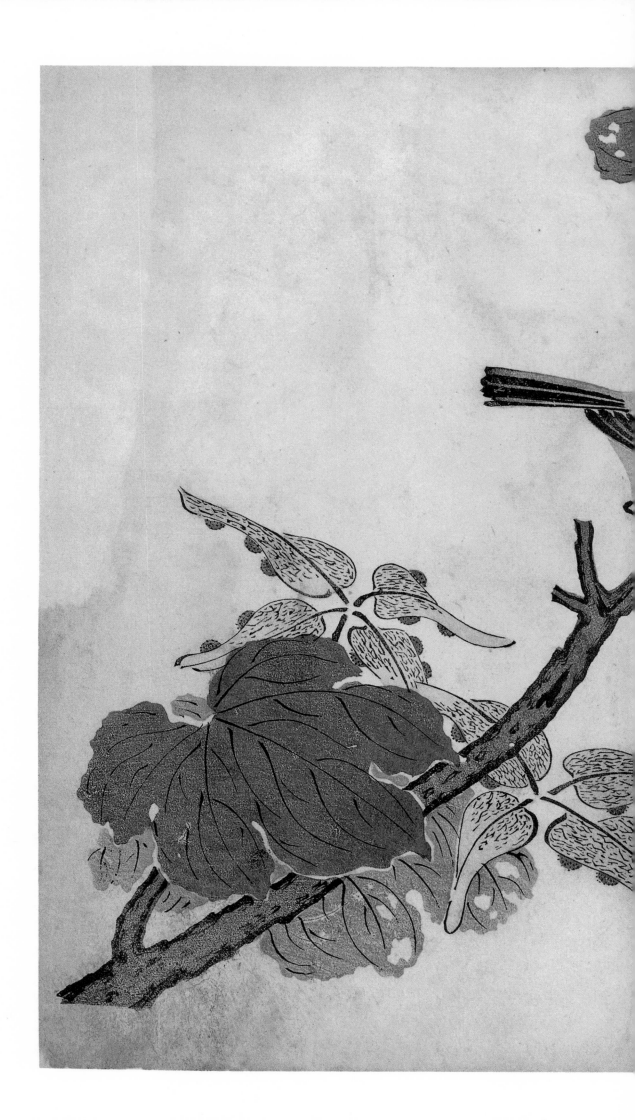

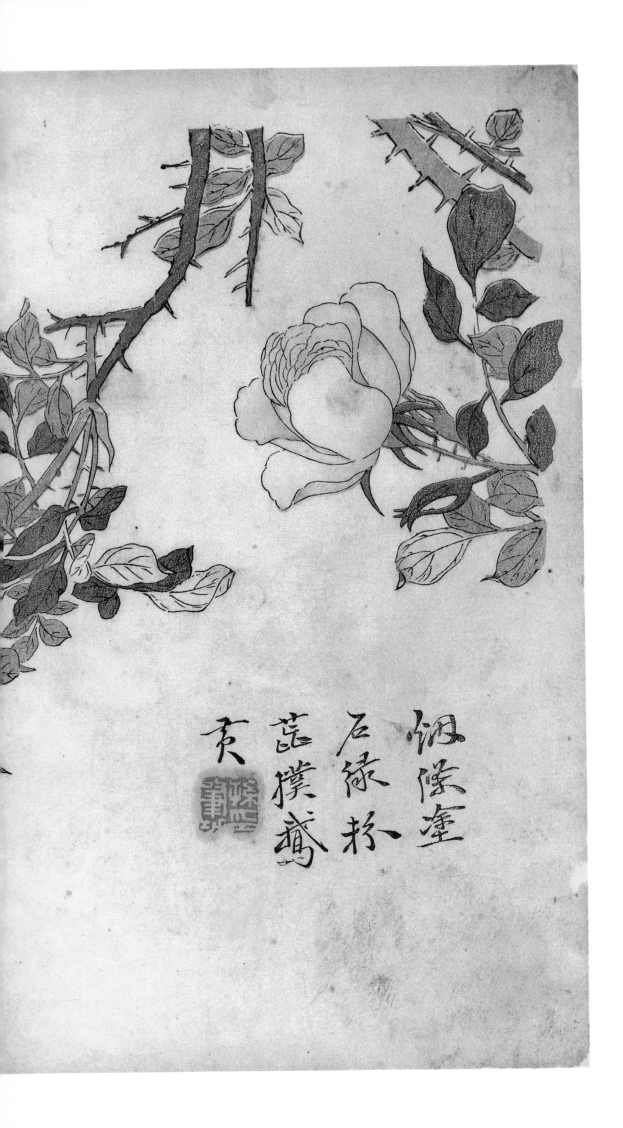

【款识题跋】烟条涂石绿　粉蕊扑鹅黄　【印文】孙肇功印　【补注】仿赵文淑画，刘瑗句。

烟

条

涂

石

绿

扑

鹅

黄

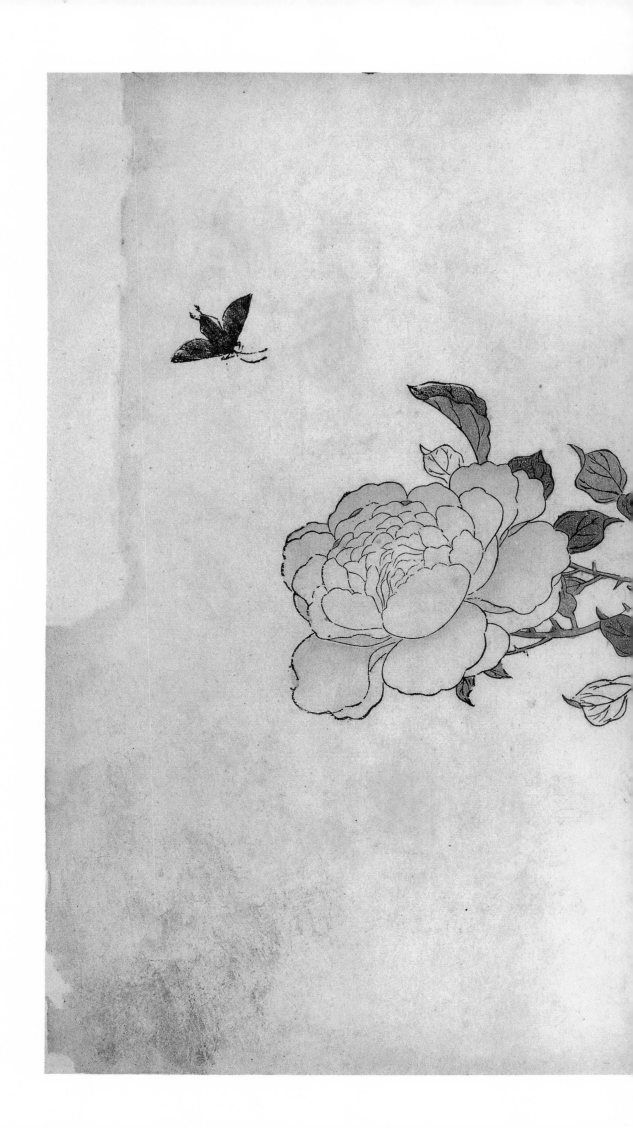

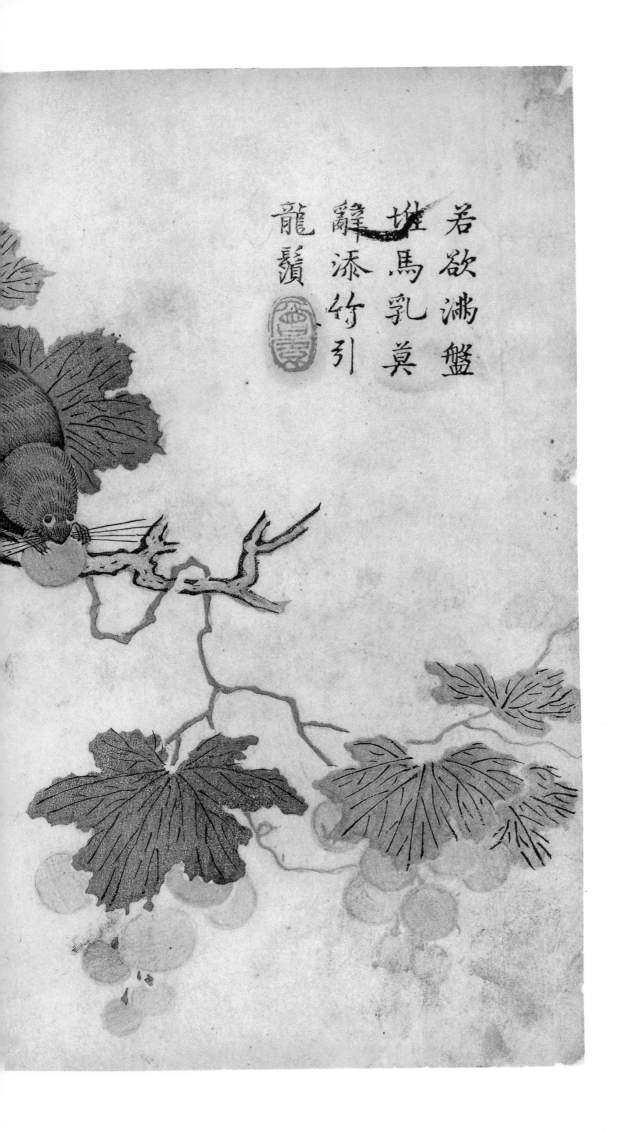

龍鬚　聲添竹引　堆馬乳莫　若欲滿盤

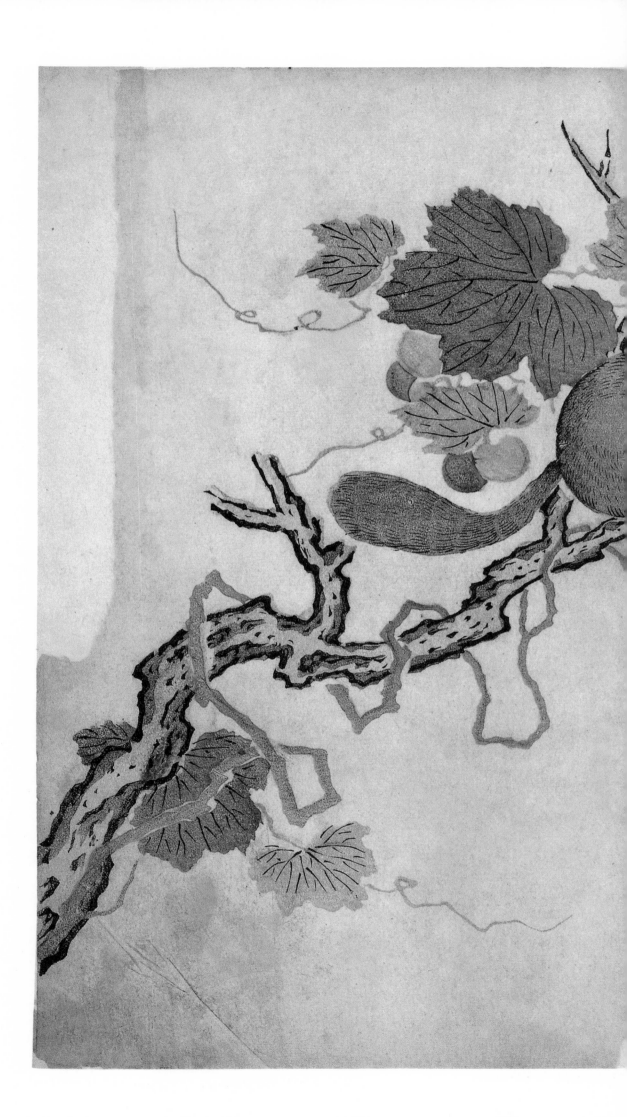

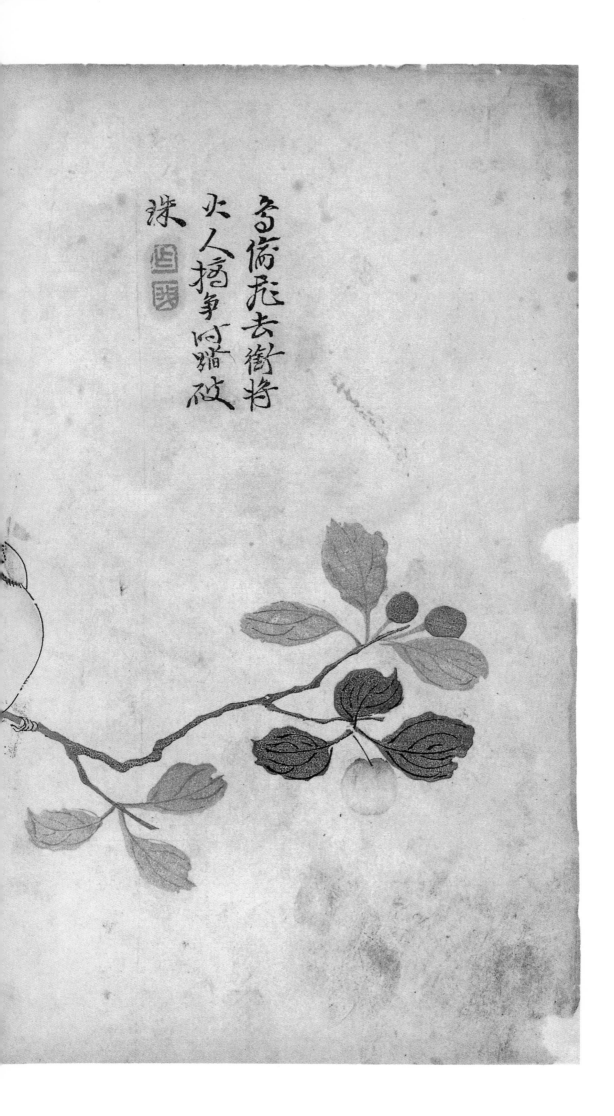

鸟偷飞去衔将
火 人摘争时踏破
珠

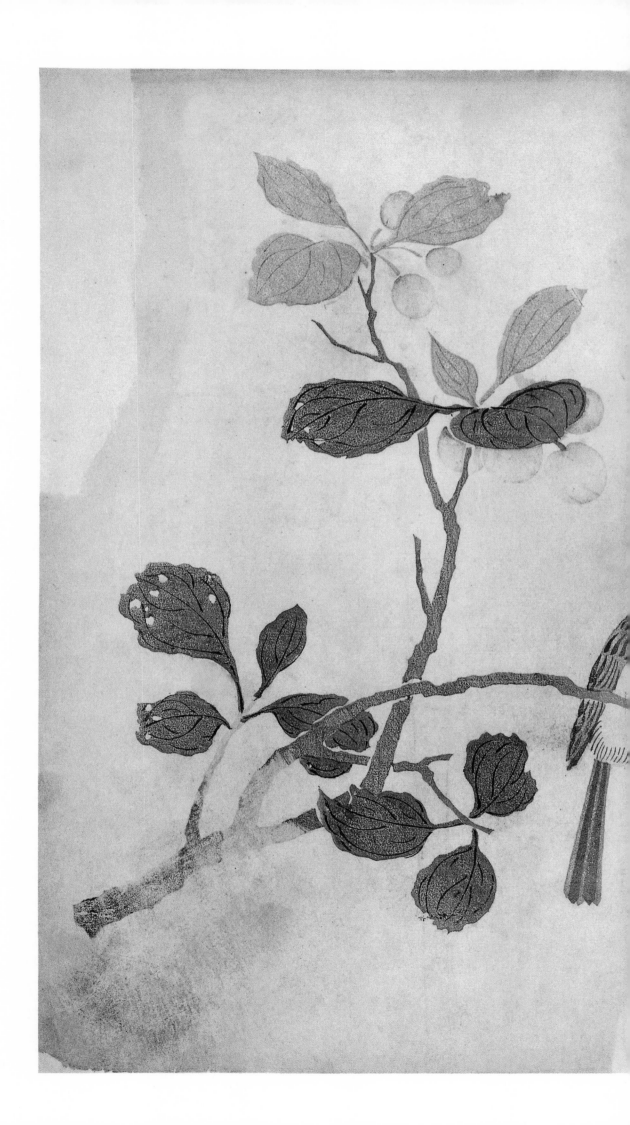

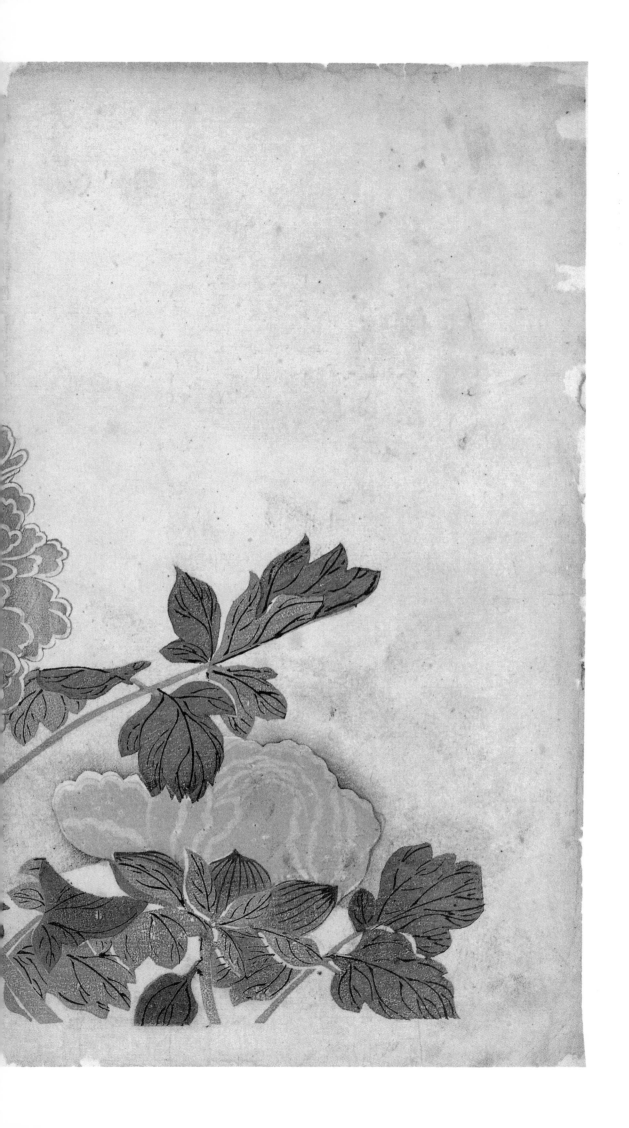

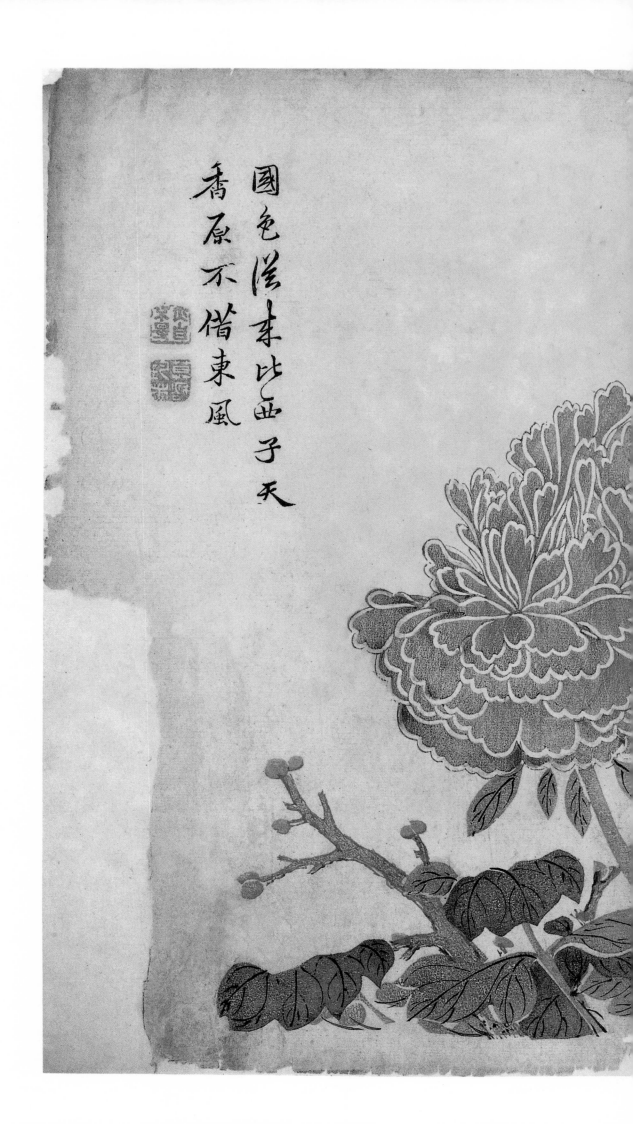

国色从来比西子天

香原不借东风

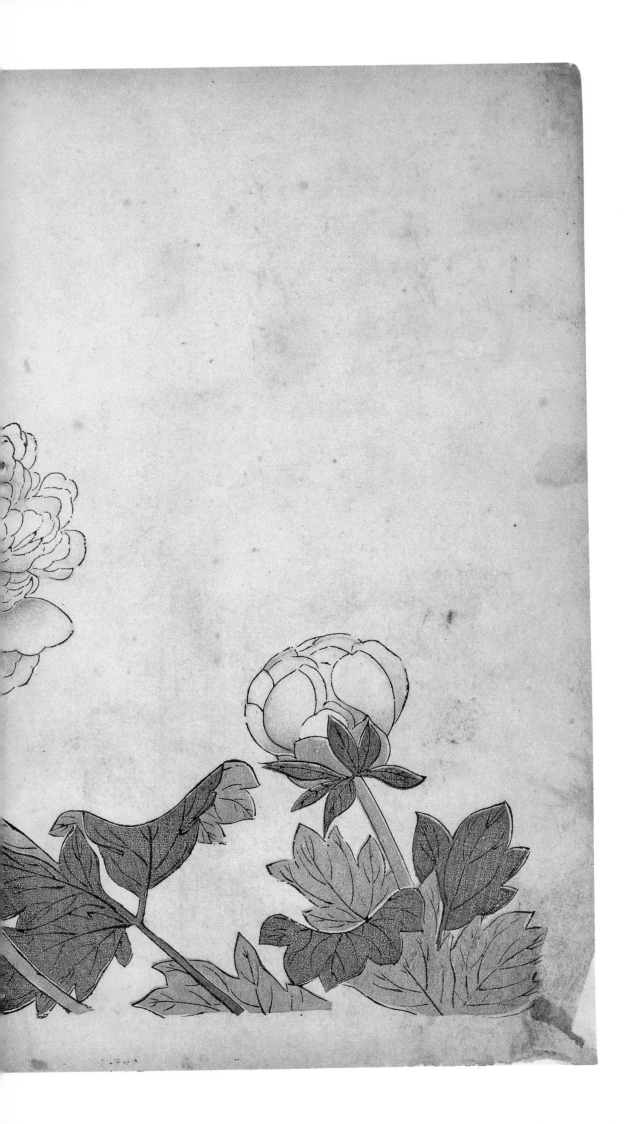

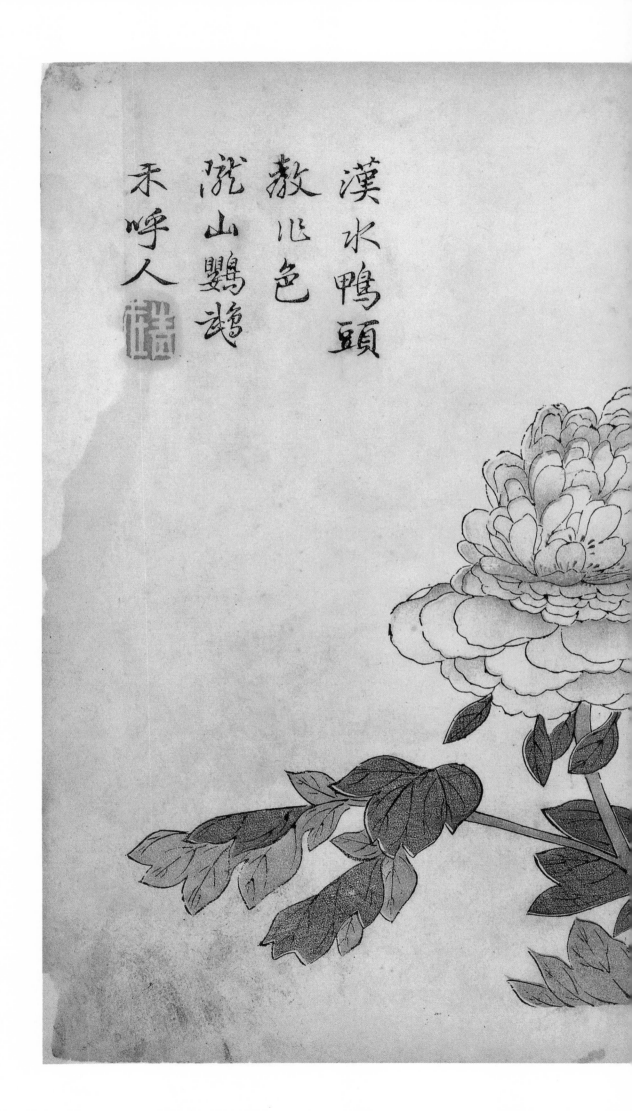

漢水鴨頭
教此色
隴山鸚鵡
未呼人

【款识题跋】汉水鸭头教作色　陇山鹦鹉未呼人　【印文】青在　【补注】仿赵昌画，徐文长句。

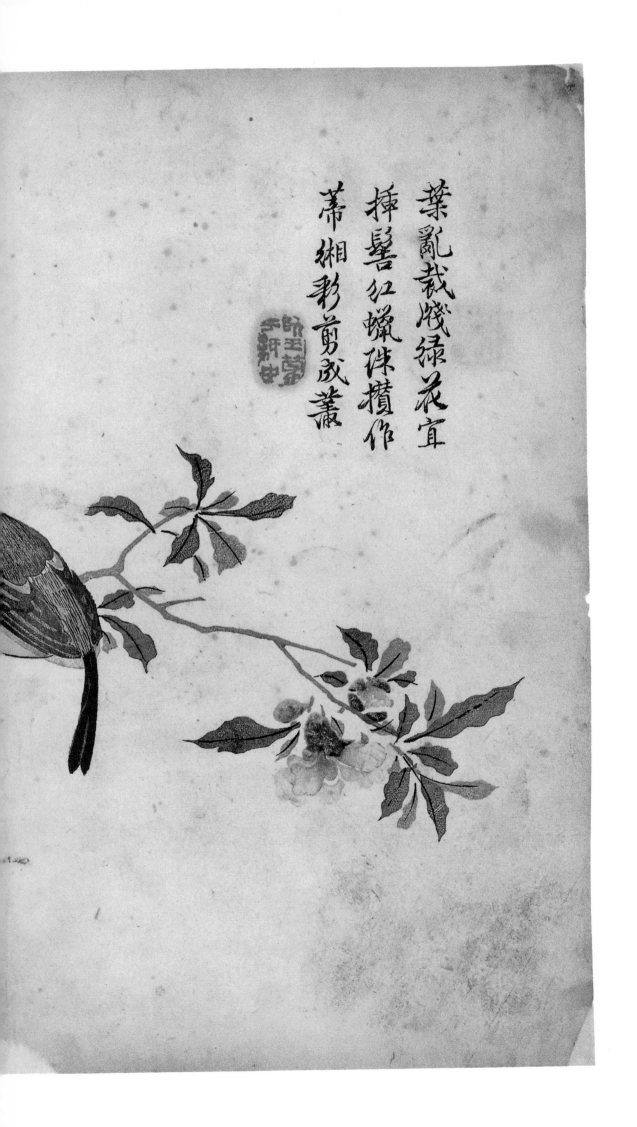

葉亂裁牋綠花宜
捶髻紅蠟珠攢作
蒂緗彩剪成蕞

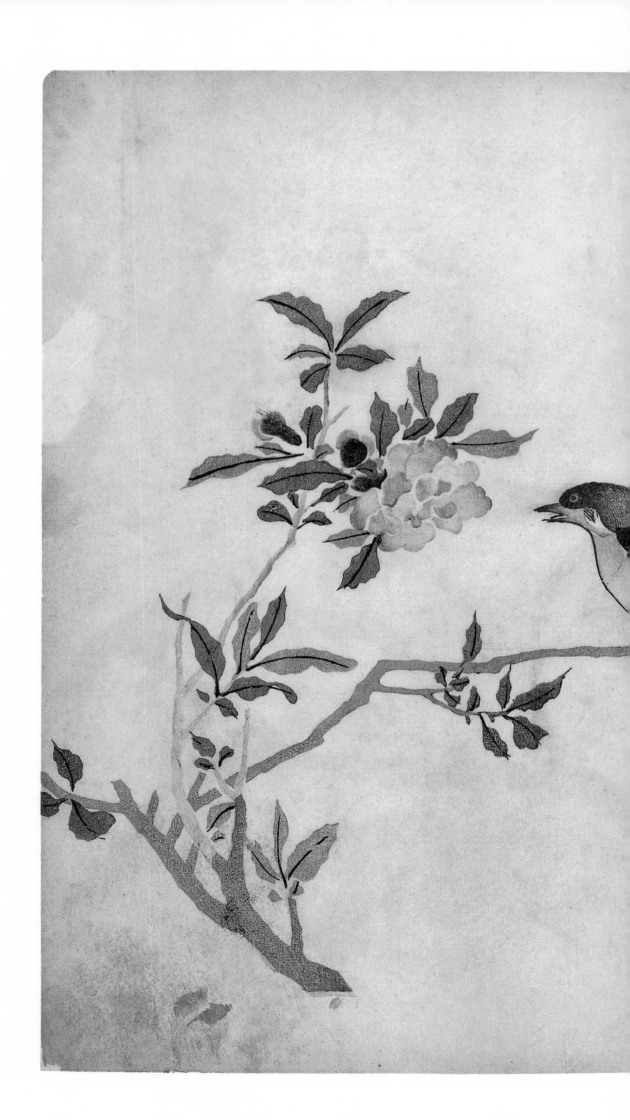

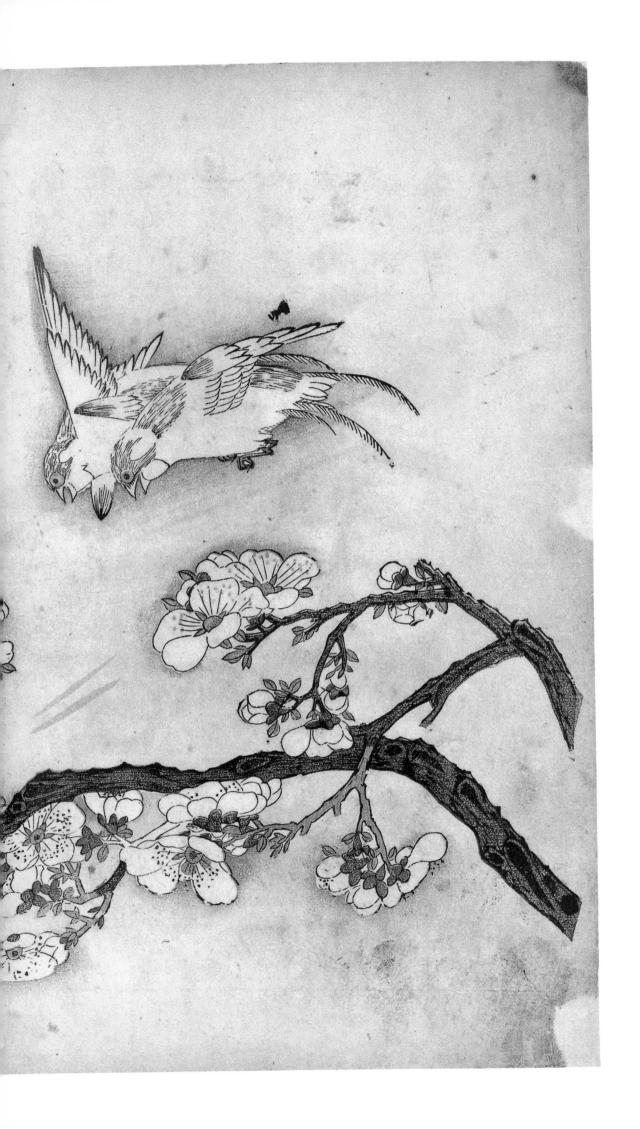

影香衔白燕只
聞聲咏梨花句
也咏白燕句有
云夕陽憑吊素
心稀遁入梨花
無是非梨花白
燕詩既互舉畫
應合圖

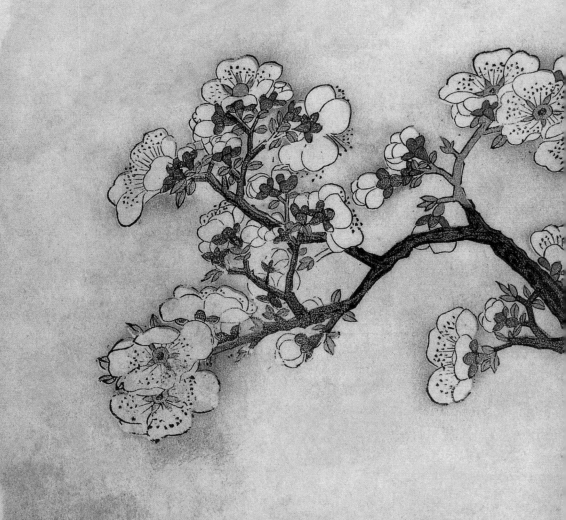

【款识题跋】夜照金波惟见影　香衔白燕只闻声　咏梨花句也　咏白燕句有云　夕阳凭吊素心稀　遁入梨花无是非　梨花白燕　诗既互举　画应合图　【印文】蕉雪　用拙【补注】仿边鸾画，玉宏草题。

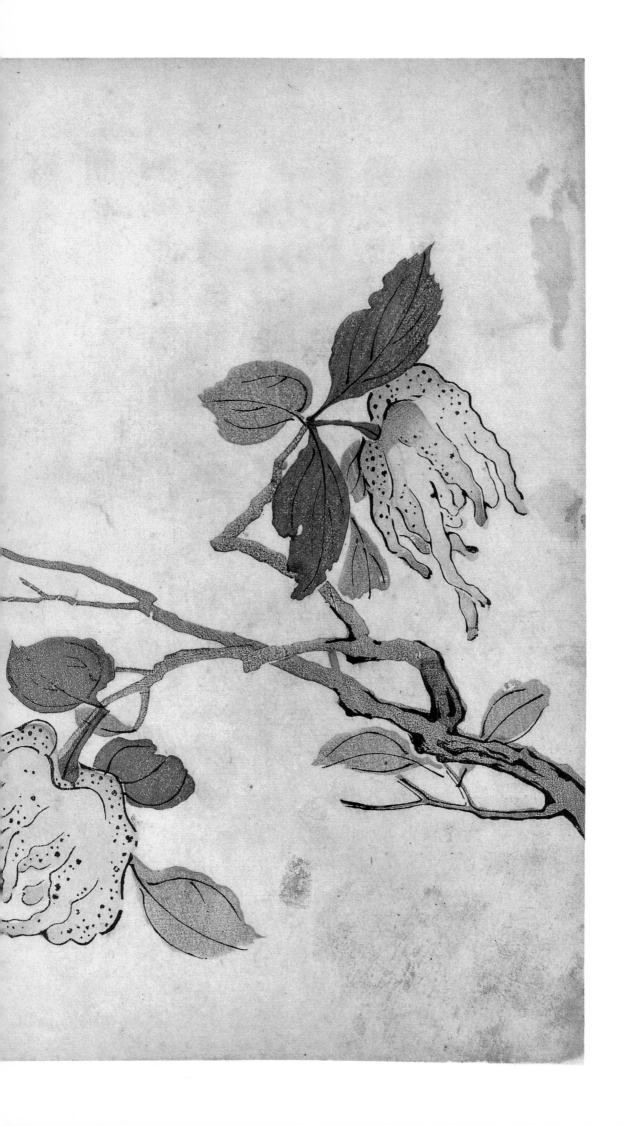

香含佛手指生月
露冷金仙掌带霜

【款识题跋】香含佛手指生月　露冷金仙掌带霜　【印文】拟　颠　【补注】仿朱绍宗画，王孙縠句。

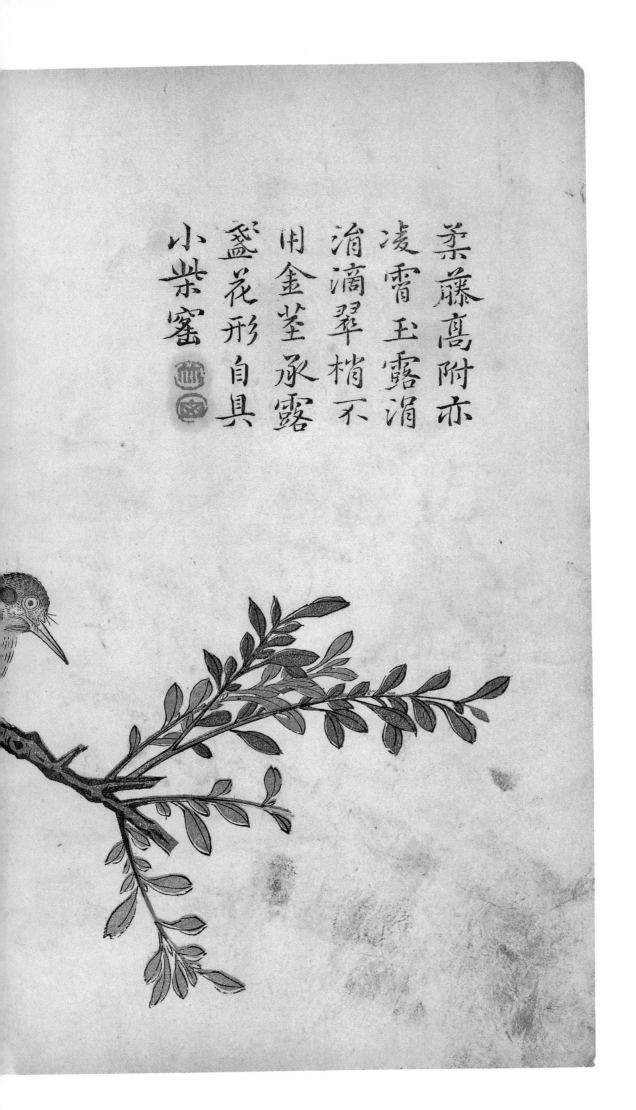

柔藤高附亦
凌霄玉露涓
涓滴翠梢不
用金茎承露
盏花形自具
小柴窑

【款识题跋】柔藤高附亦凌霄　玉露涓涓滴翠梢　不用金茎承露盏　花形自具小柴窑　【印文】竹窗　【补注】仿滕昌祐画，王宓草题。

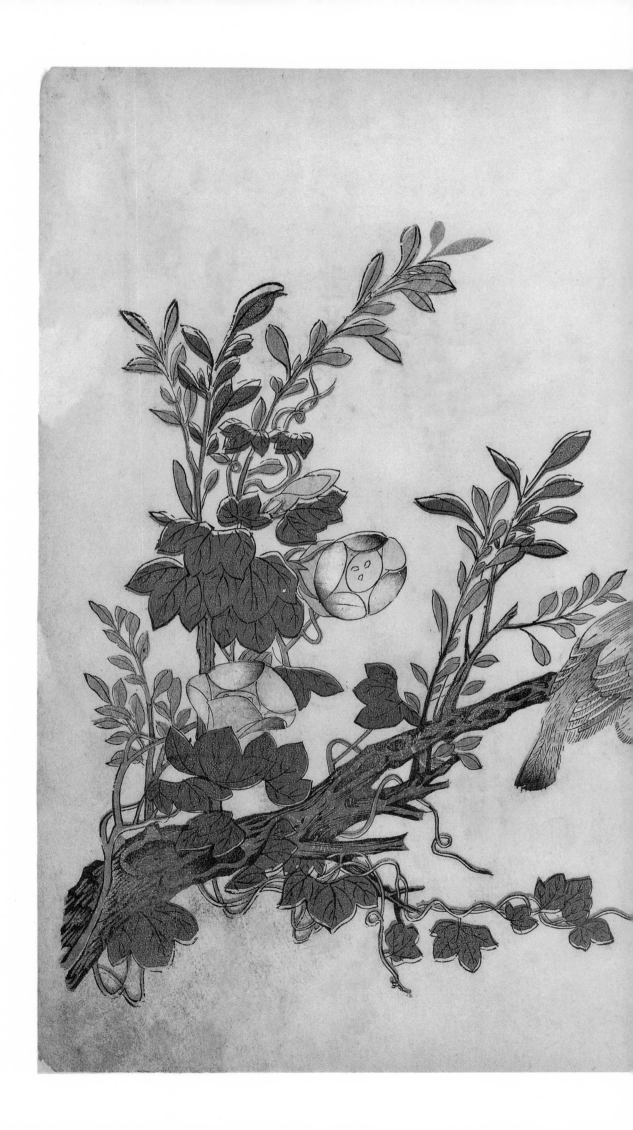

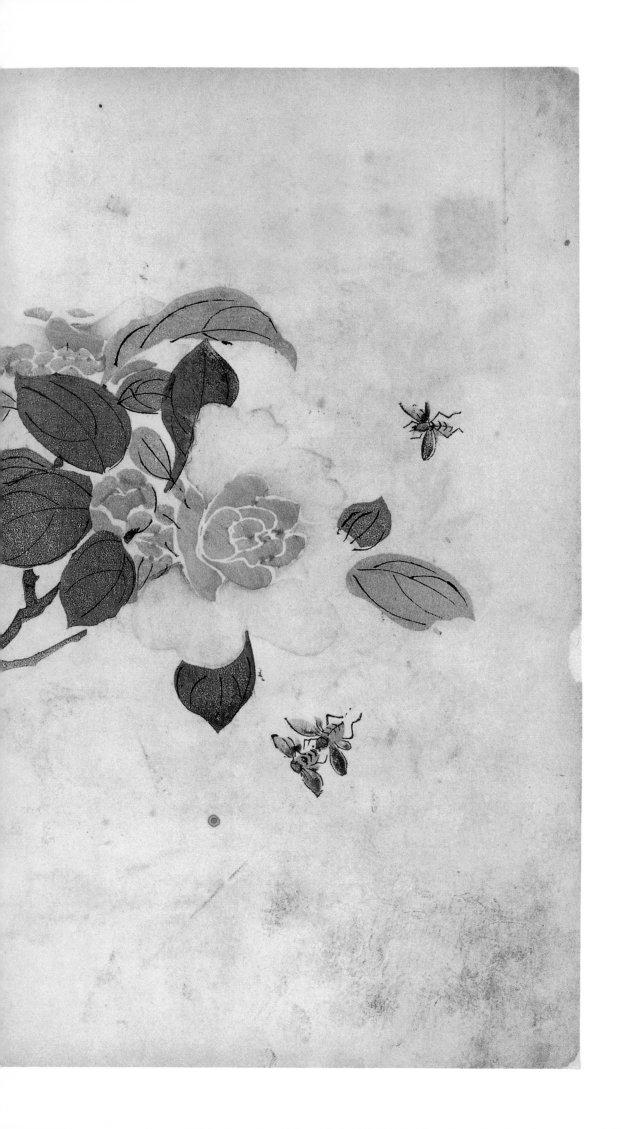

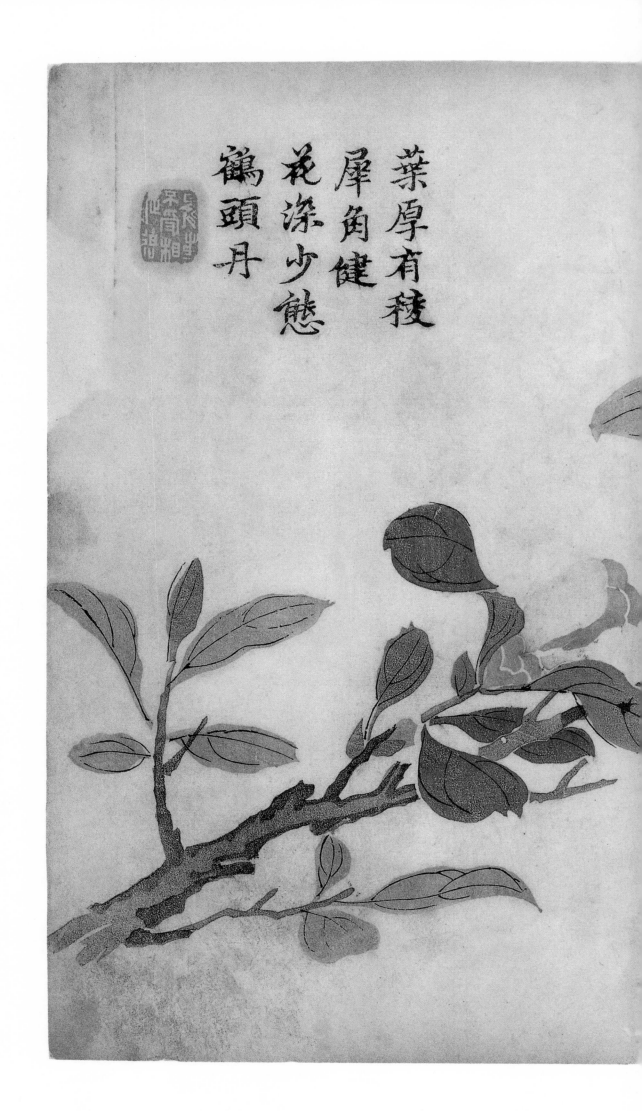

葉厚有稜
犀角健
花深少態
鶴頭丹

【款識題跋】叶厚有稜犀角健　花深少态鹤头丹　【印文】能事不受相促迫　【补注】仿易元吉画，苏东坡句。

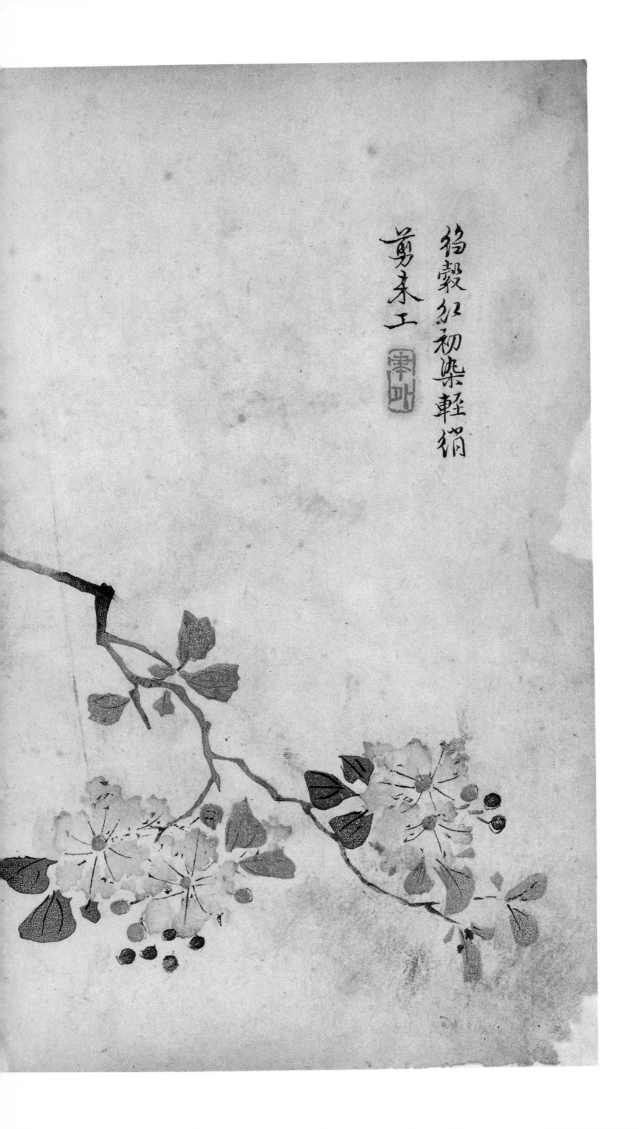

绢縠红初染轻绡
剪未工

【款识题跋】绢谷红初染　轻绡剪未工【印文】聿外【补注】仿吕纪画，陈石亭句。

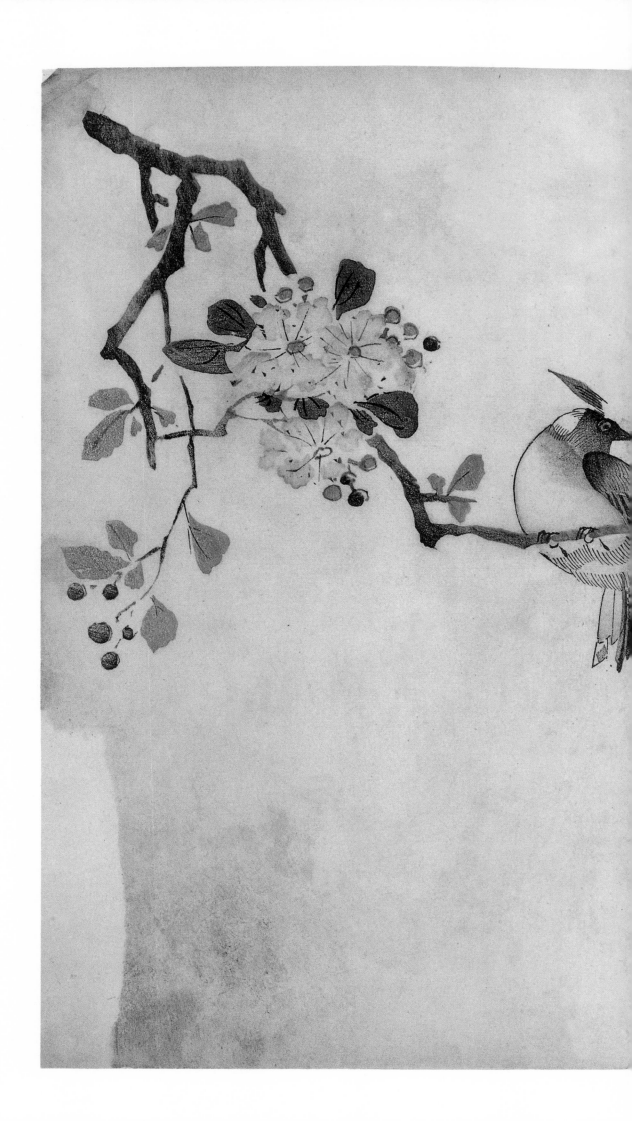

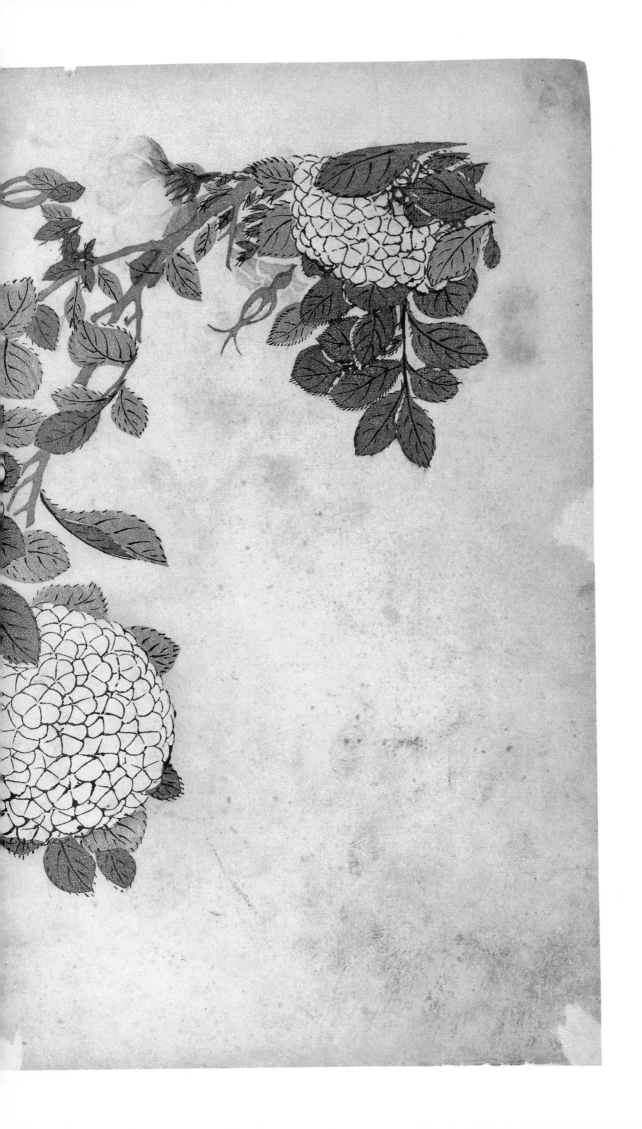

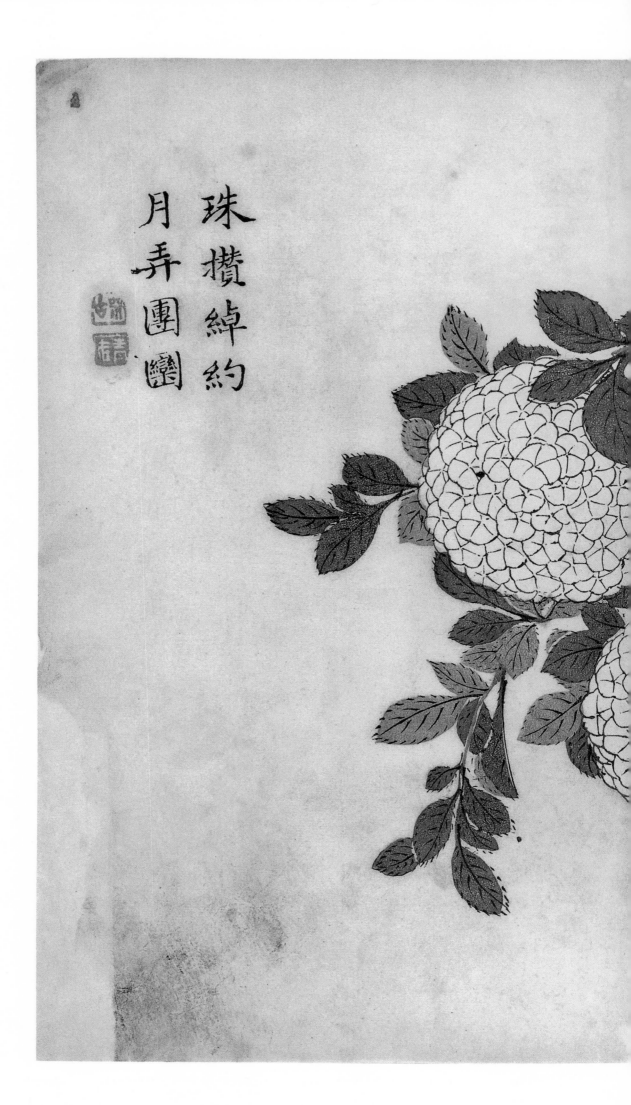

珠攢綽約

月弄團圞

【款识题跋】珠攢綽約　月弄团圞　【印文】师古　青在　【注解】团圞 luán：形容圆。　【补注】仿韩祐画，宗梅岑句。

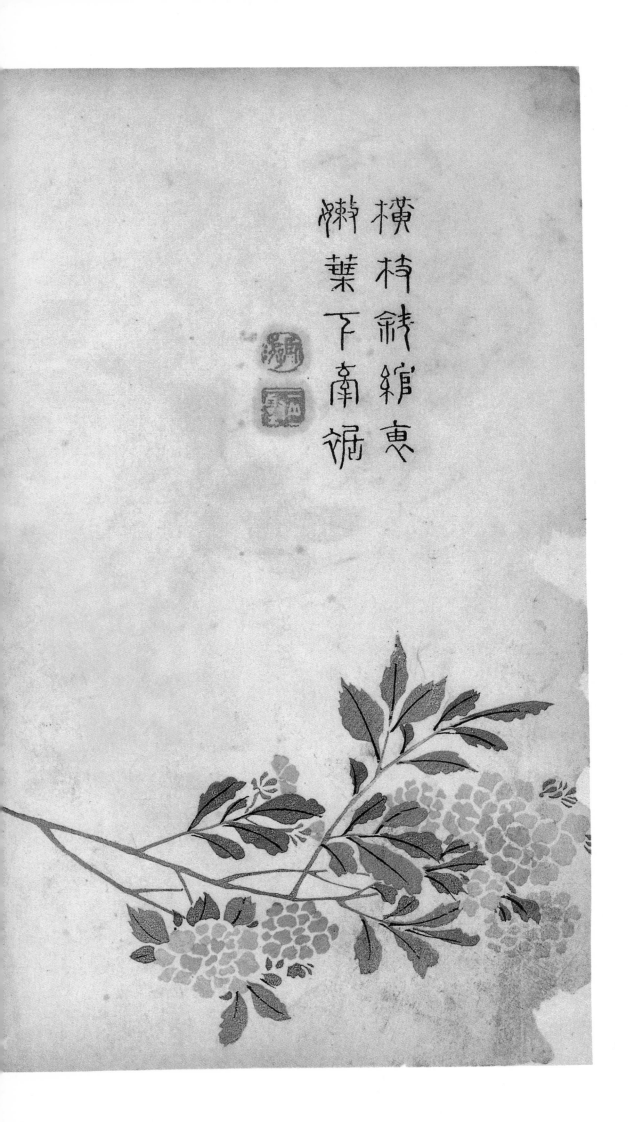

横枝鈌縮袖
嫩葉下牽裙

【款识题跋】横枝斜绾袖　嫩叶下牵裾　【印文】卧游　一丘一壑　【补注】仿葛守昌画，梁元帝句。

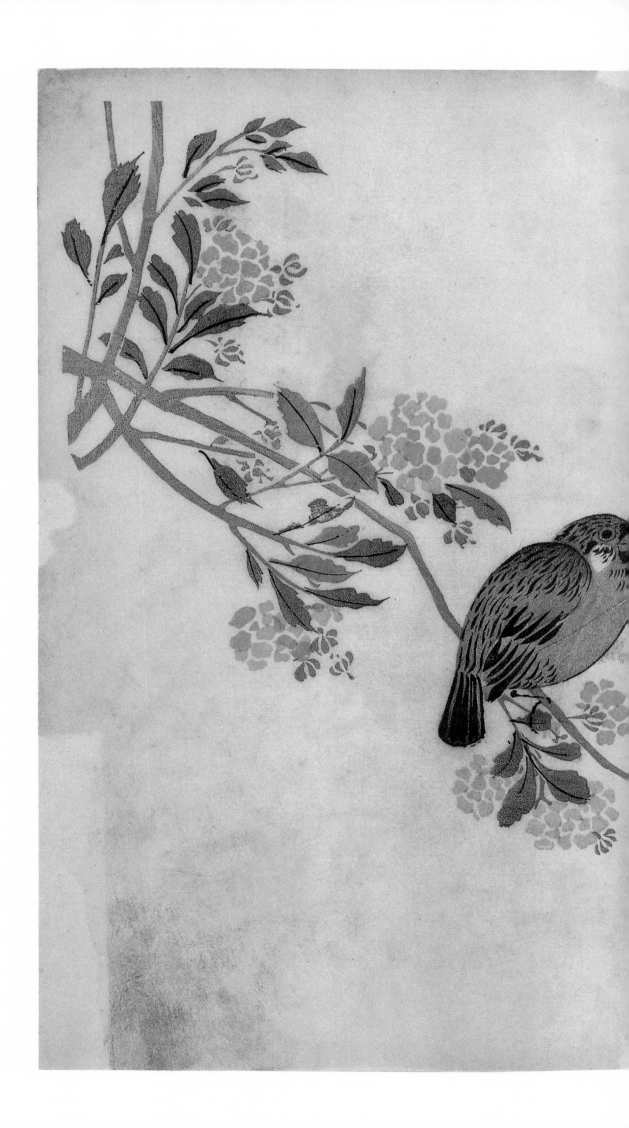

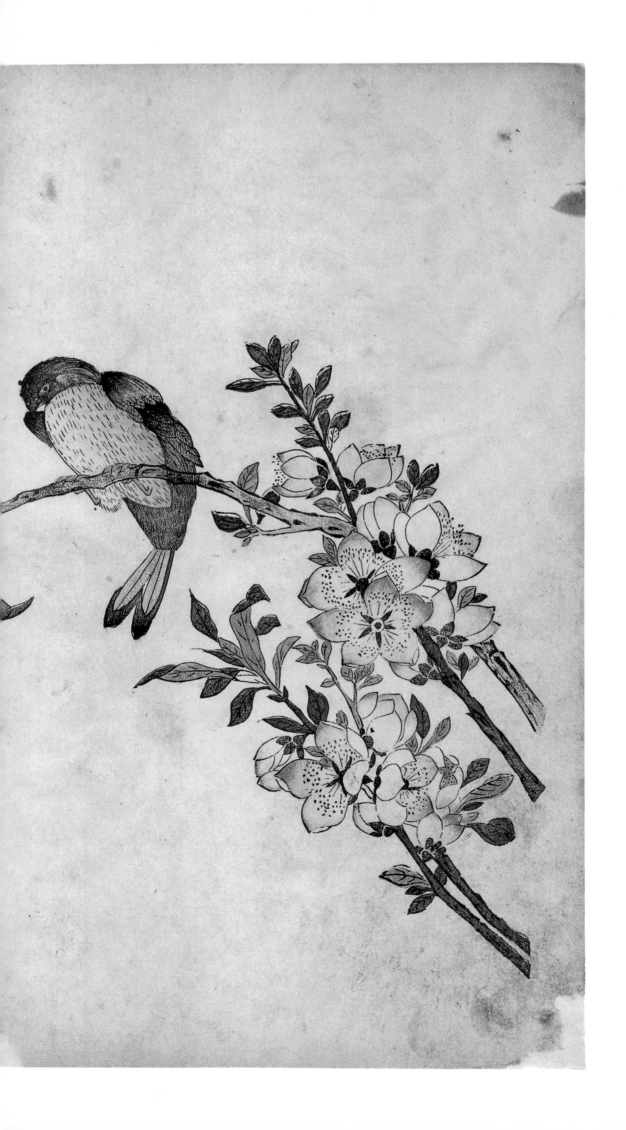

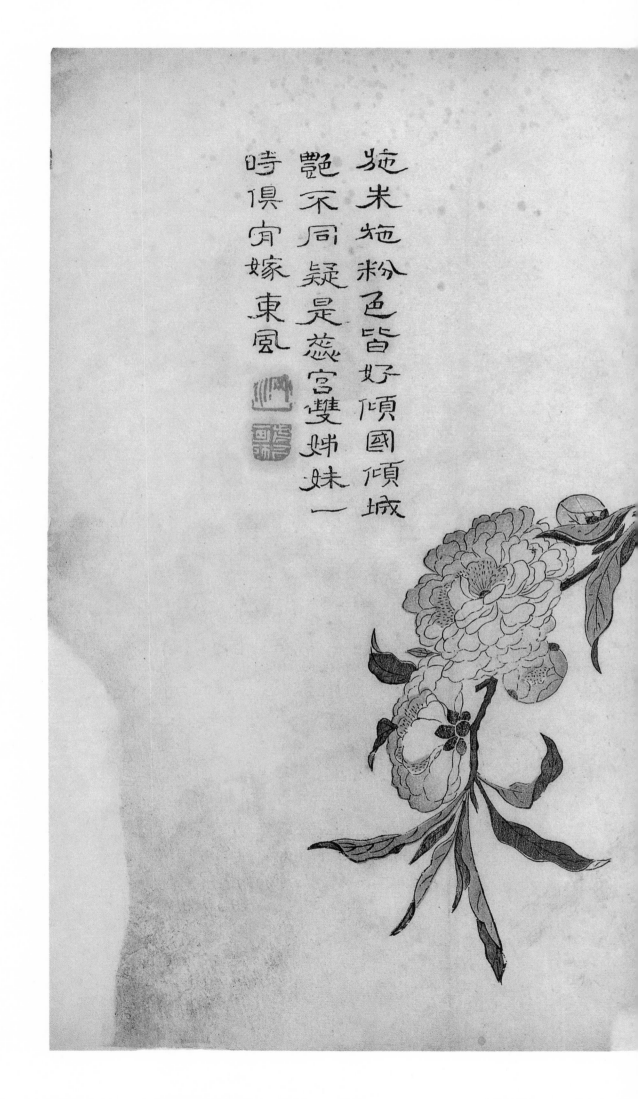

施朱施粉色皆好　傾國傾城
艷不同　疑是蕊宮雙姊妹　一
時俱肯嫁東風

【款识题跋】施朱施粉色皆好　倾国倾城艳不同　疑是蕊宫双姊妹　一时俱肯嫁东风　【印文】网川　前身画师　【补注】仿边鸾画，邵康节诗。

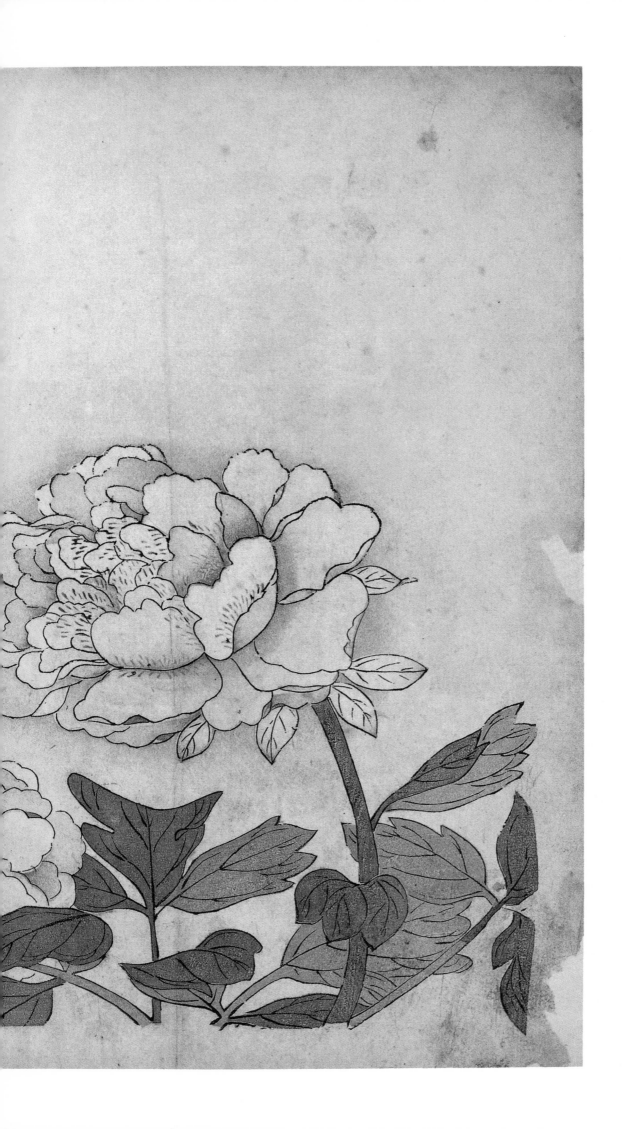

未
放
香
噴
雪
仍
藏
蕊
散
金

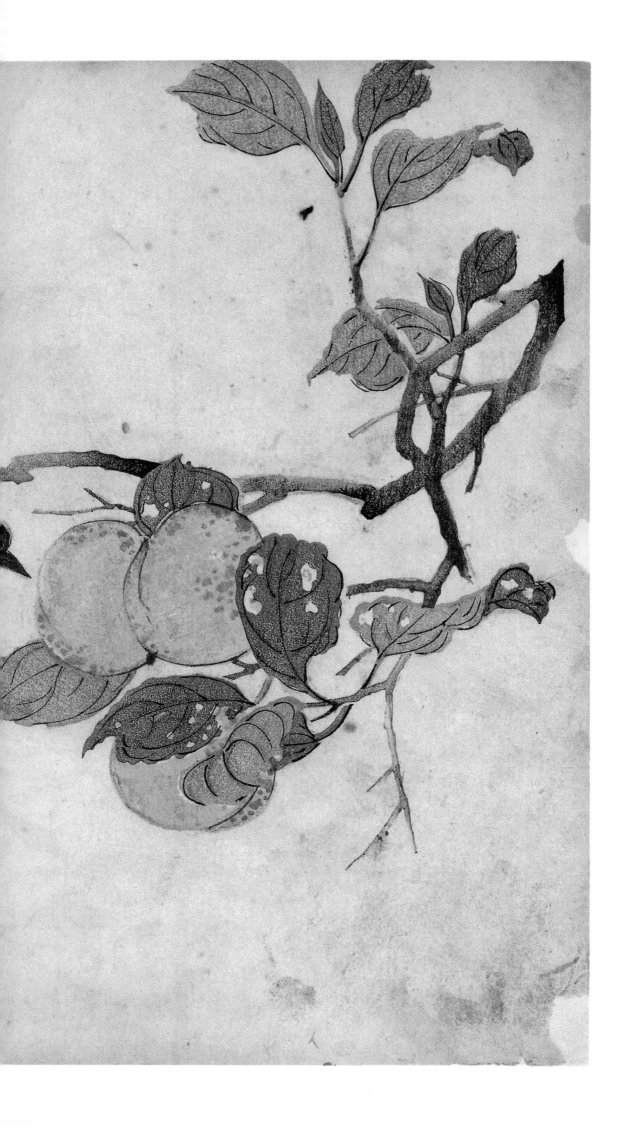

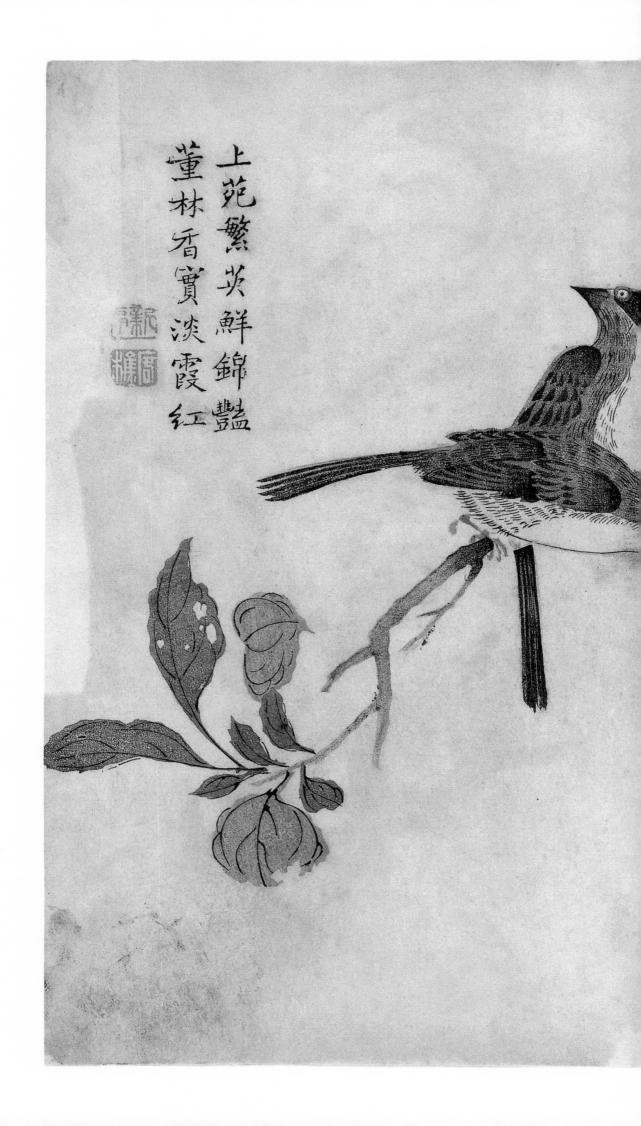

上苑繁英鮮錦豔
董林香實淡霞紅

【款识题跋】上苑繁英鲜锦艳　董林香实淡霞红　【印文】新亭　客樵　【补注】仿林良画，鲍庵句。

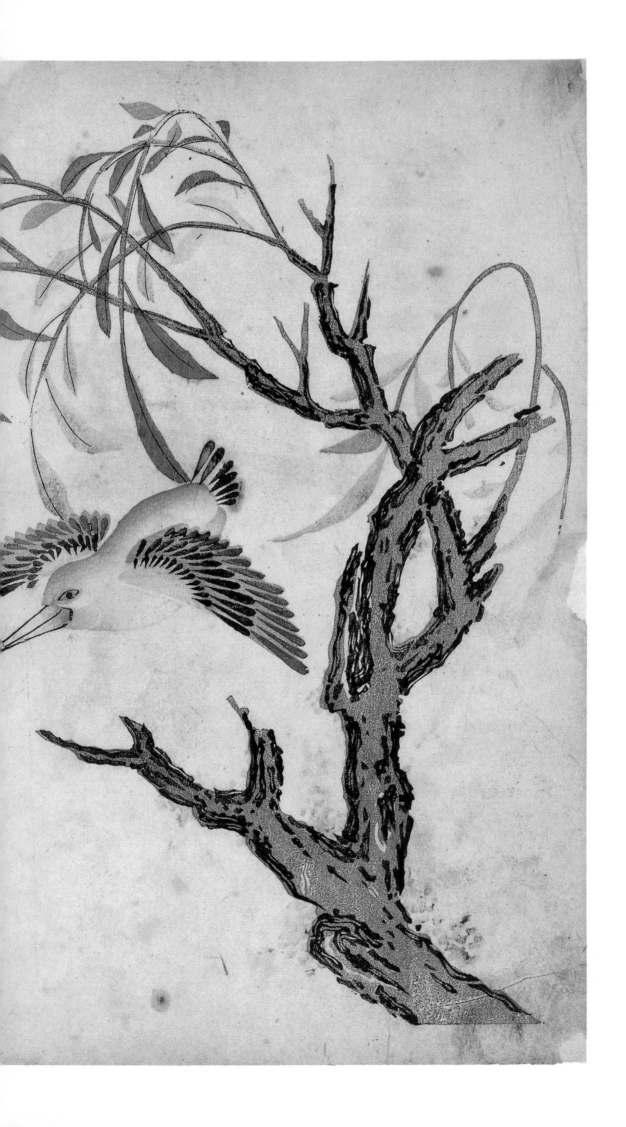

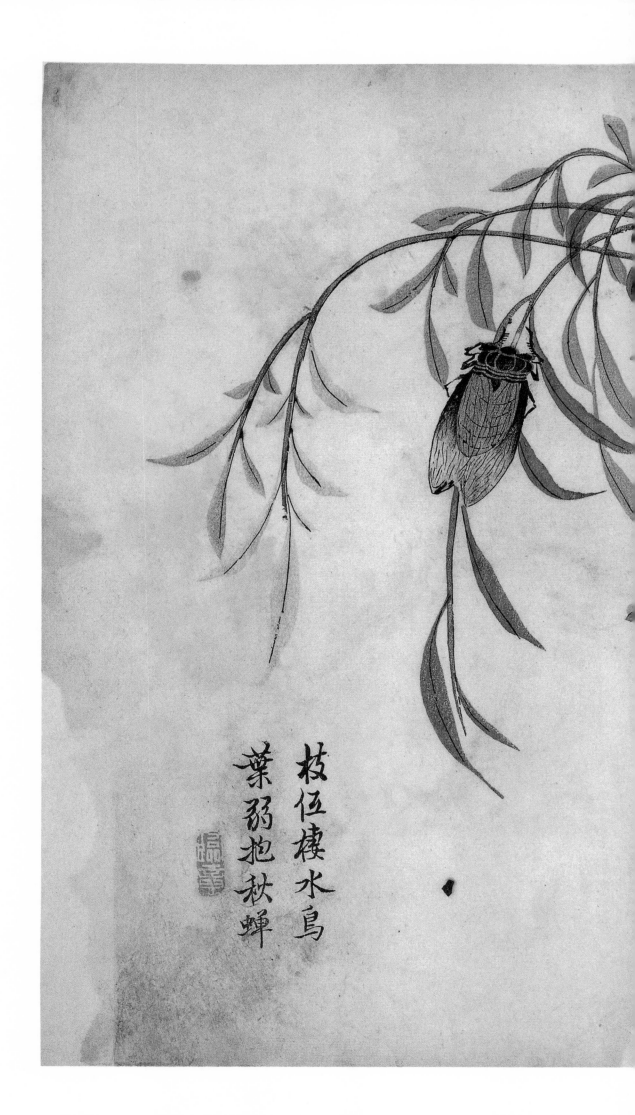

【款识题跋】枝低栖水鸟　叶弱抱秋蝉　【印文】临意　【补注】仿李迪画，梅圣俞句。

枝低棲水鳥
葉弱抱秋蟬

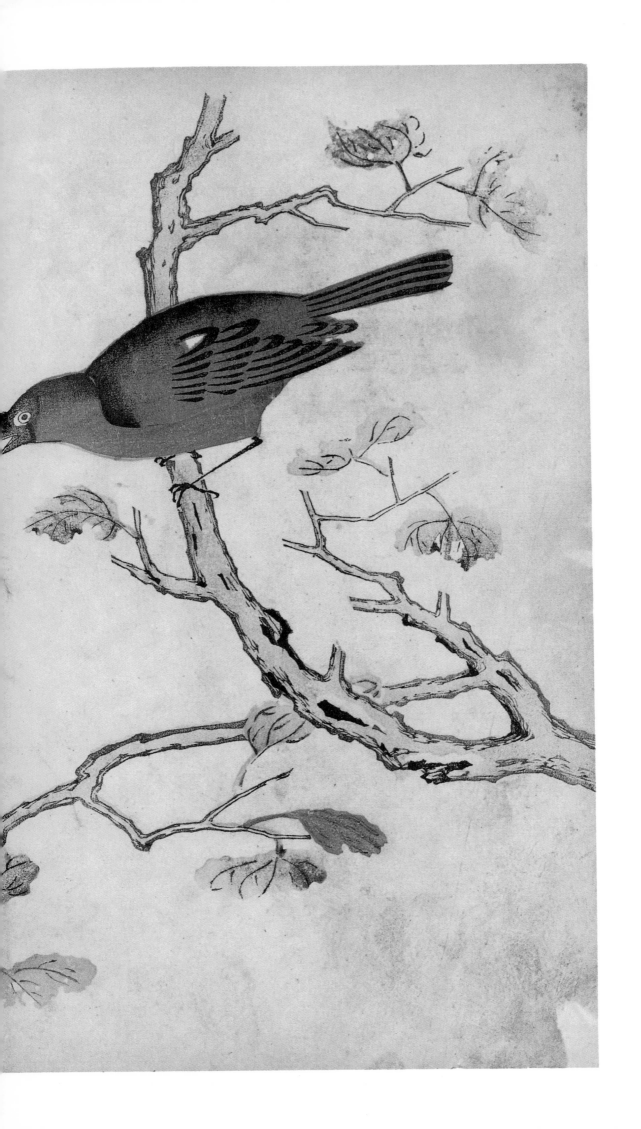

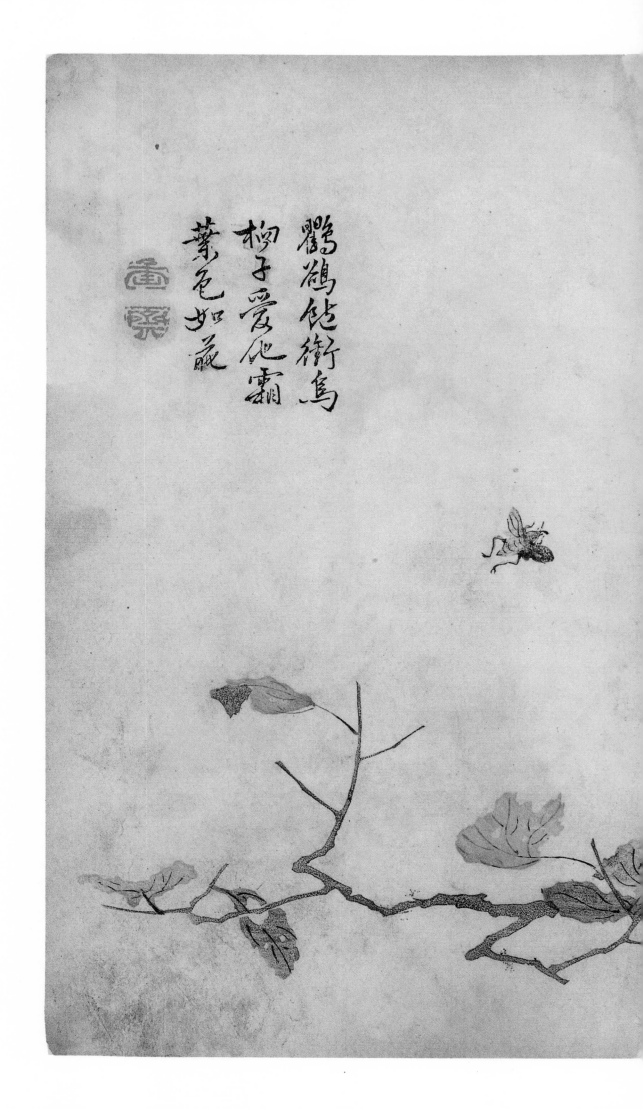

鸜鹆饱衔乌柏子
柳子爱他霜
叶色如花

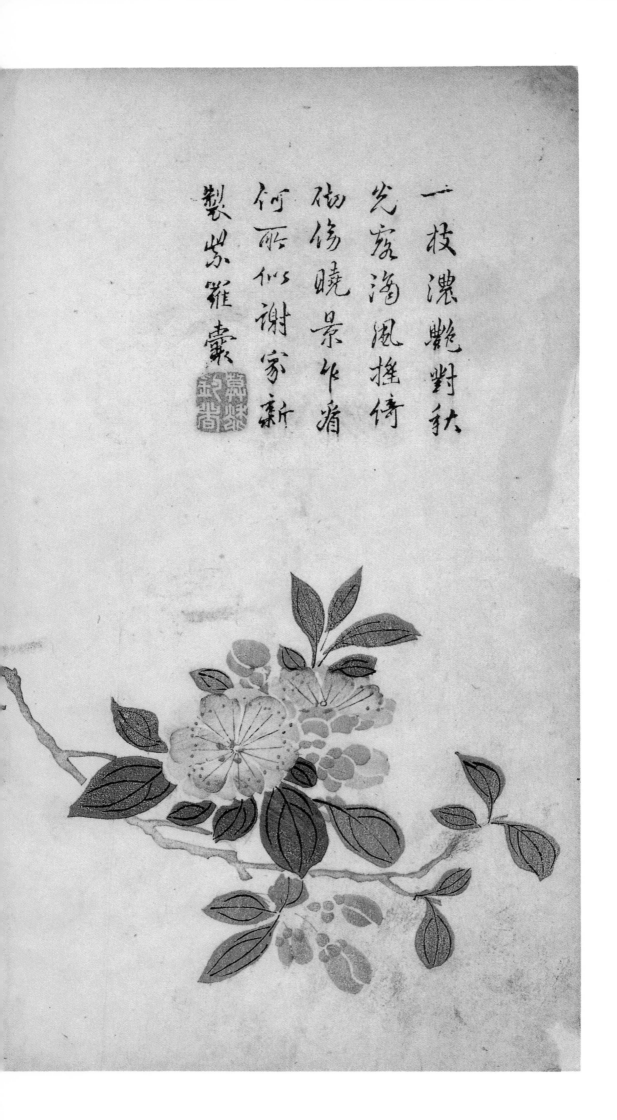

一枝濃艷對秋
光露滴風搖倚
砌傍曉景乍看
何所似謝家新
製紫羅囊

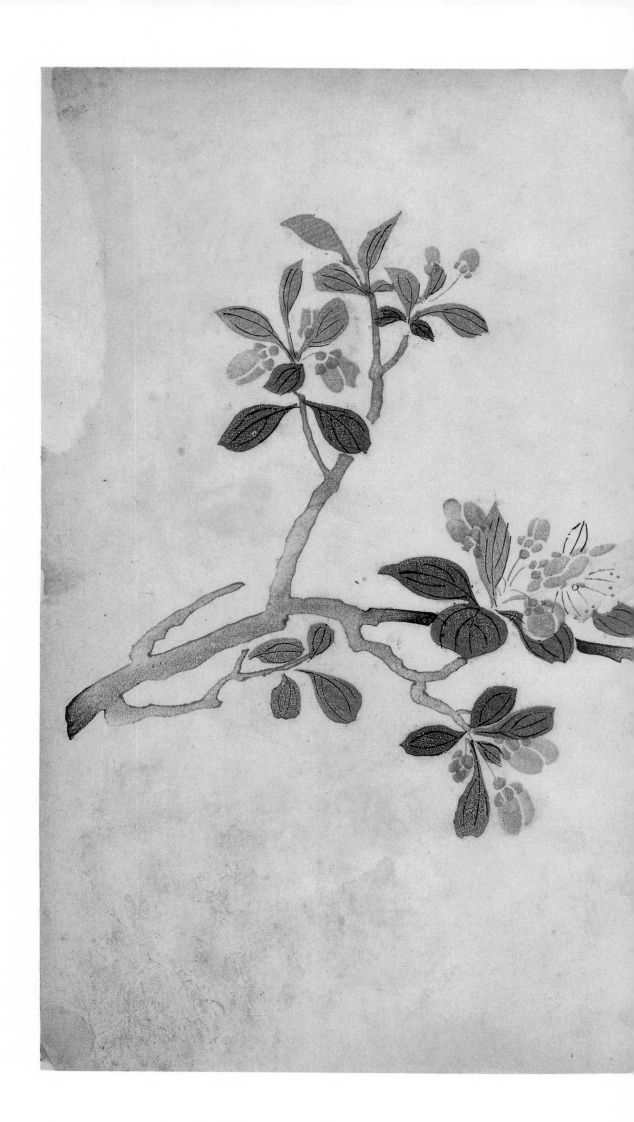

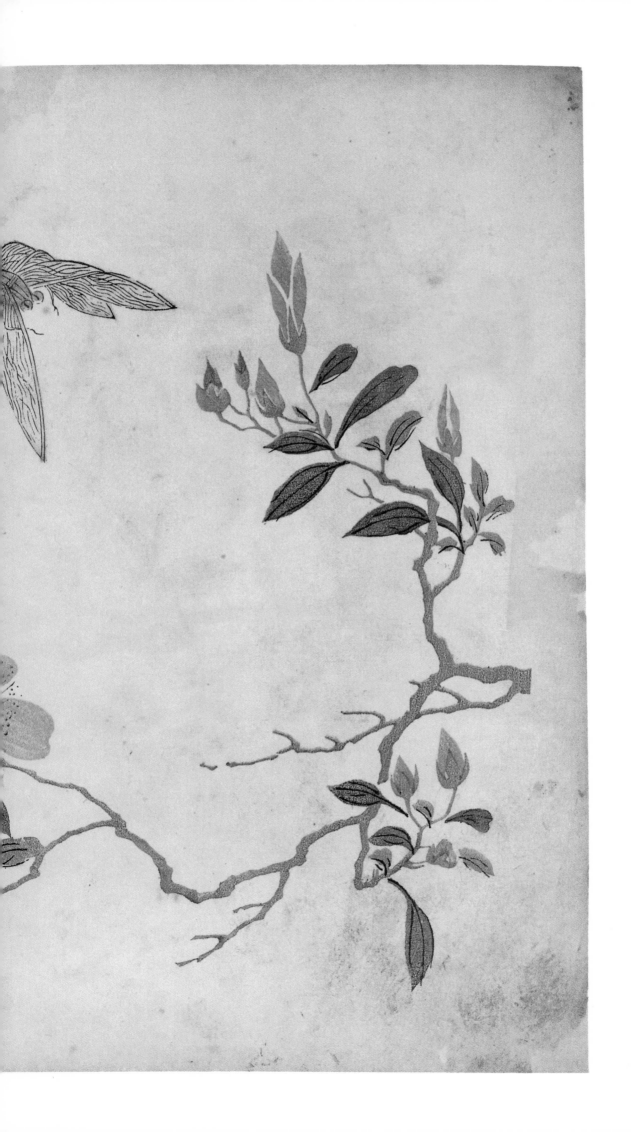

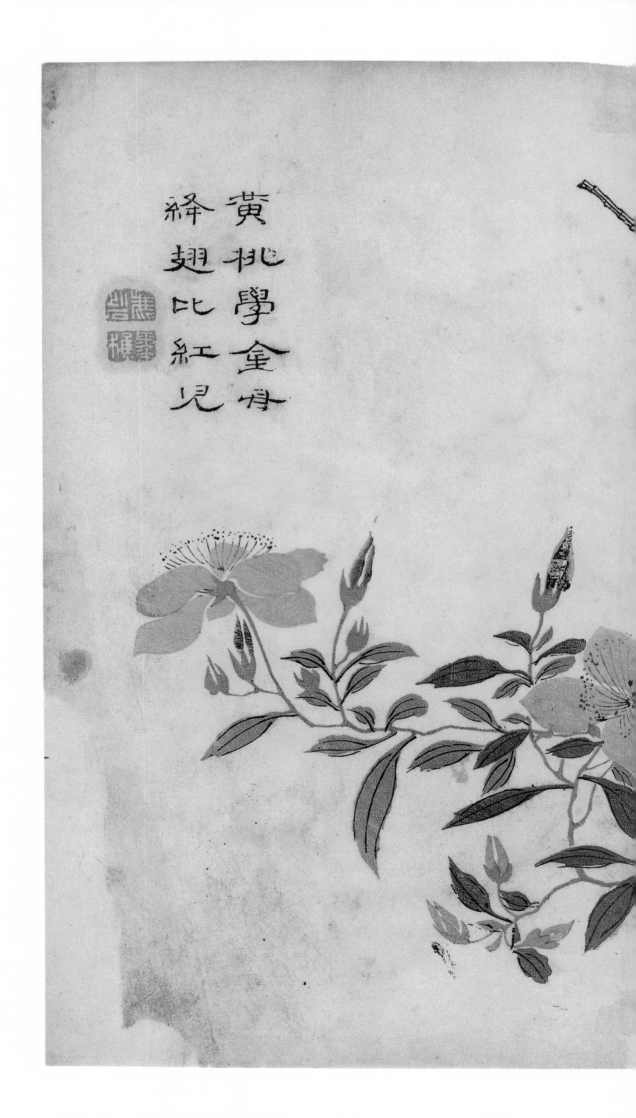

黄桃學金母
絳翅比紅兒

【款识题跋】黄桃学金母 绛翅比红儿 【印文】鹿寨 墨樵 【补注】仿林椿画，王司直题。

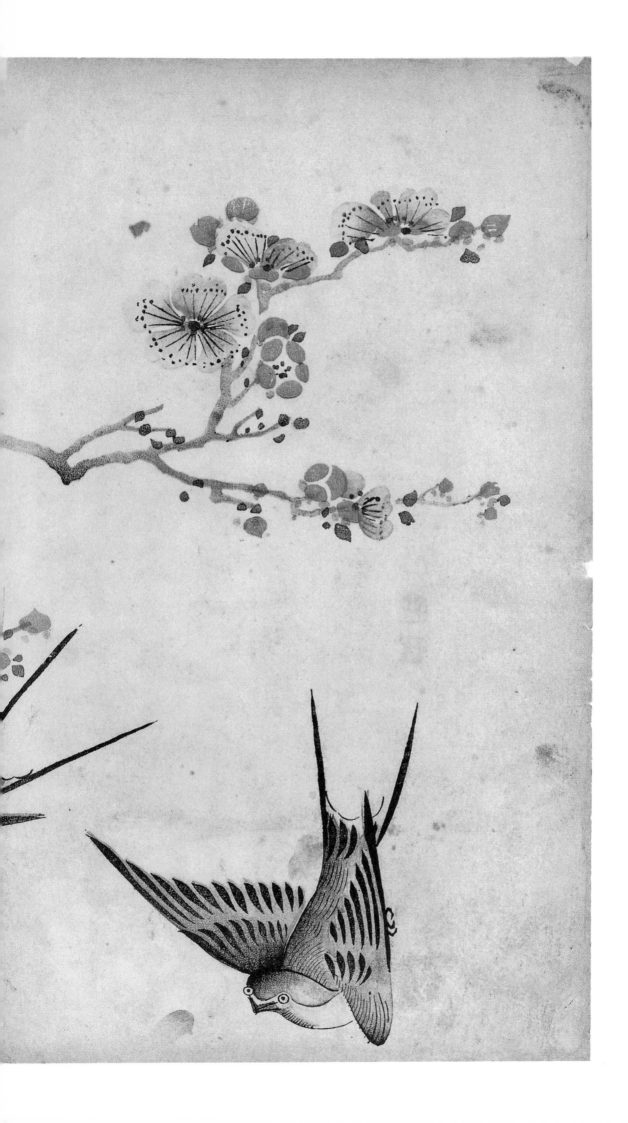

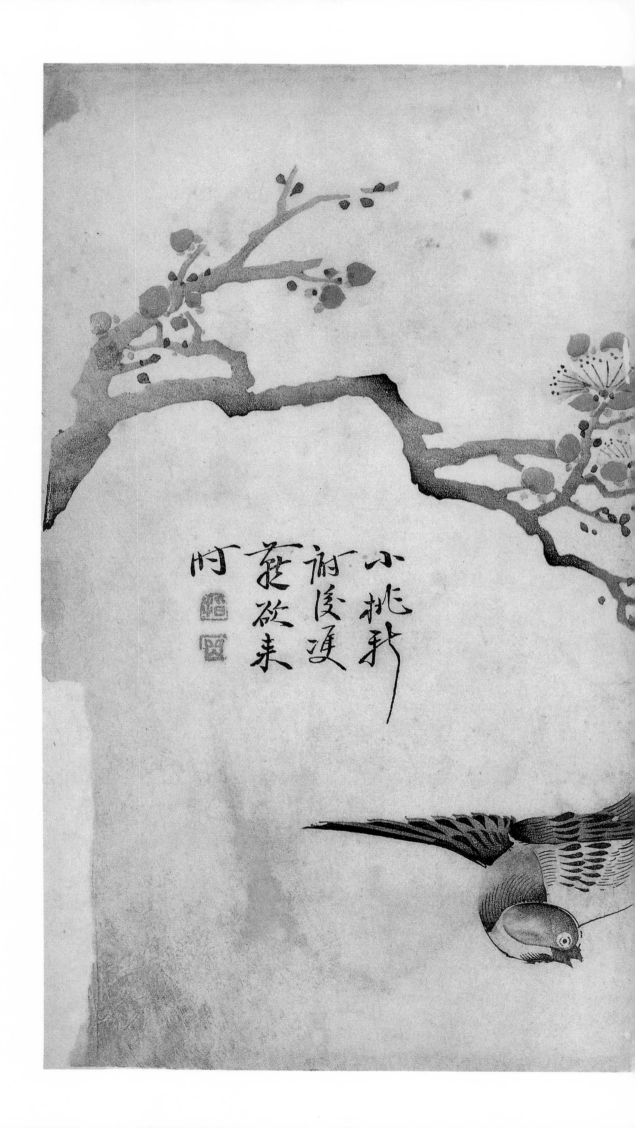

【款识题跋】小桃新谢后　双燕欲来时　【印文】指　岳　【补注】仿崔白画，郑谷句。

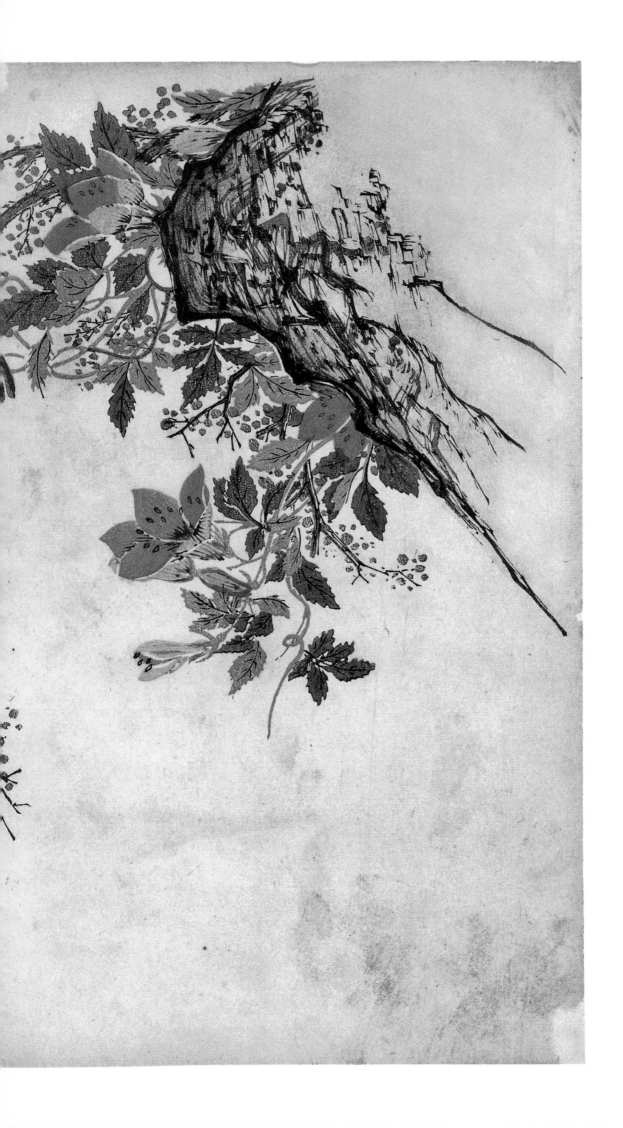

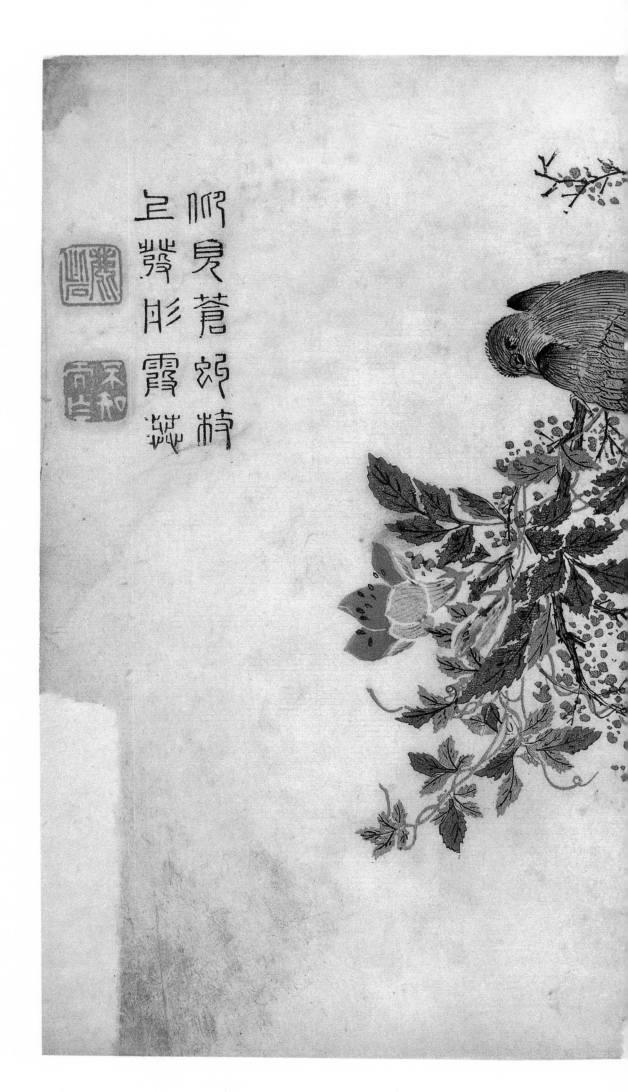

仰見蒼虯枝
上發彤霞蕊

【款识题跋】仰见苍虬枝　上发彤霞蕊　【印文】鹿寨　不知而作　【补注】仿戴琬画，梅圣俞句。

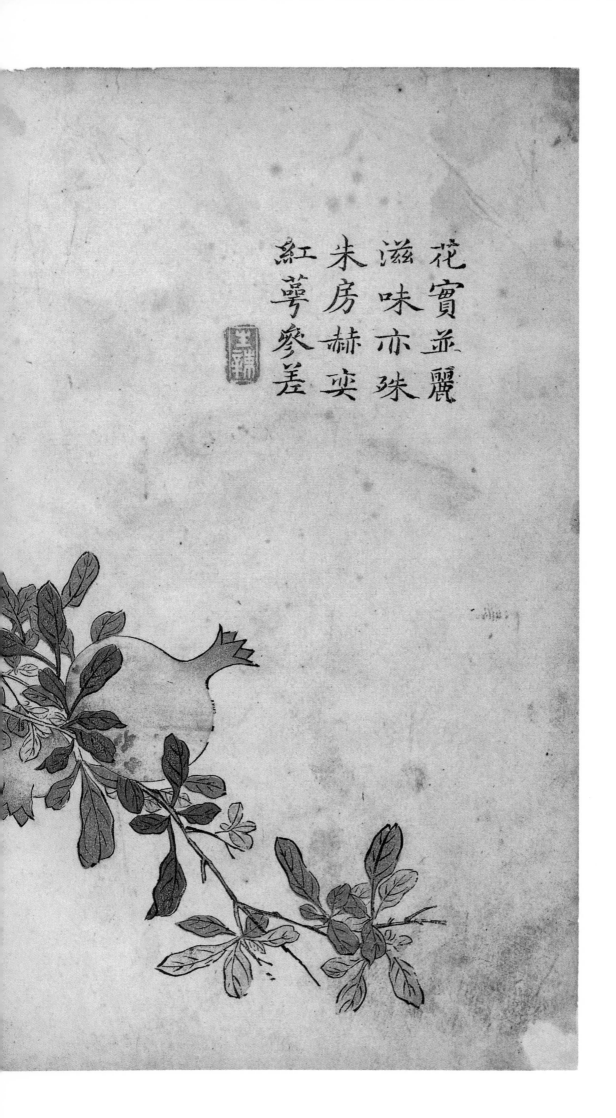

花實並麗
滋味亦殊
朱房赫奕
紅蕚參差

【款识题跋】花实并丽　滋味亦殊　朱房赫奕　红蕚参差　【印文】生辣　【补注】仿夏侯延祐画，潘尼赋句。

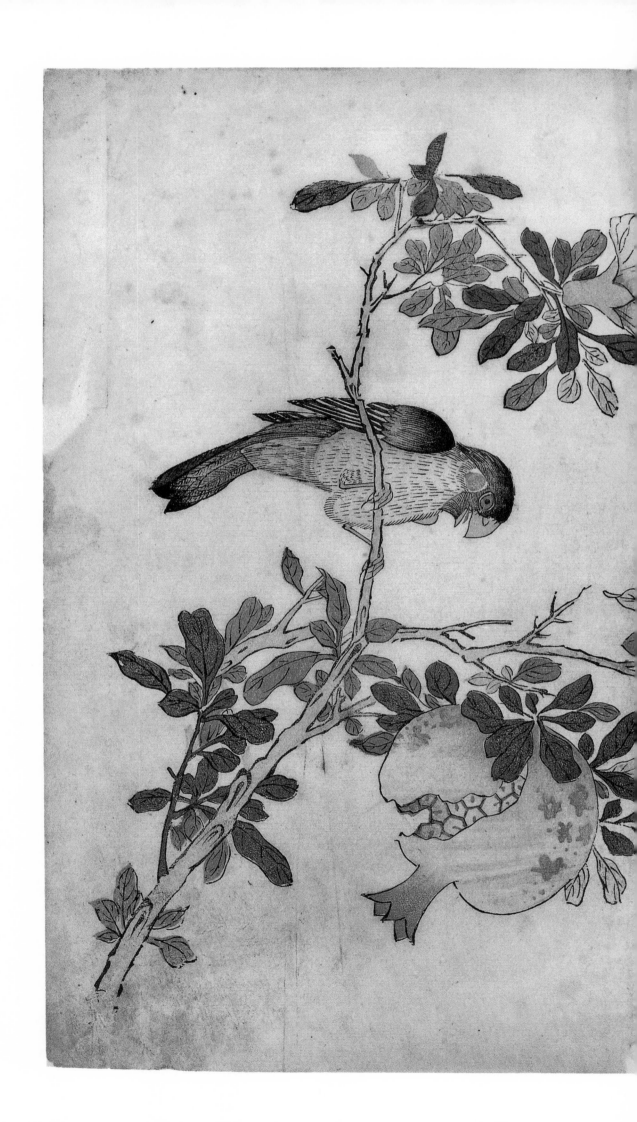

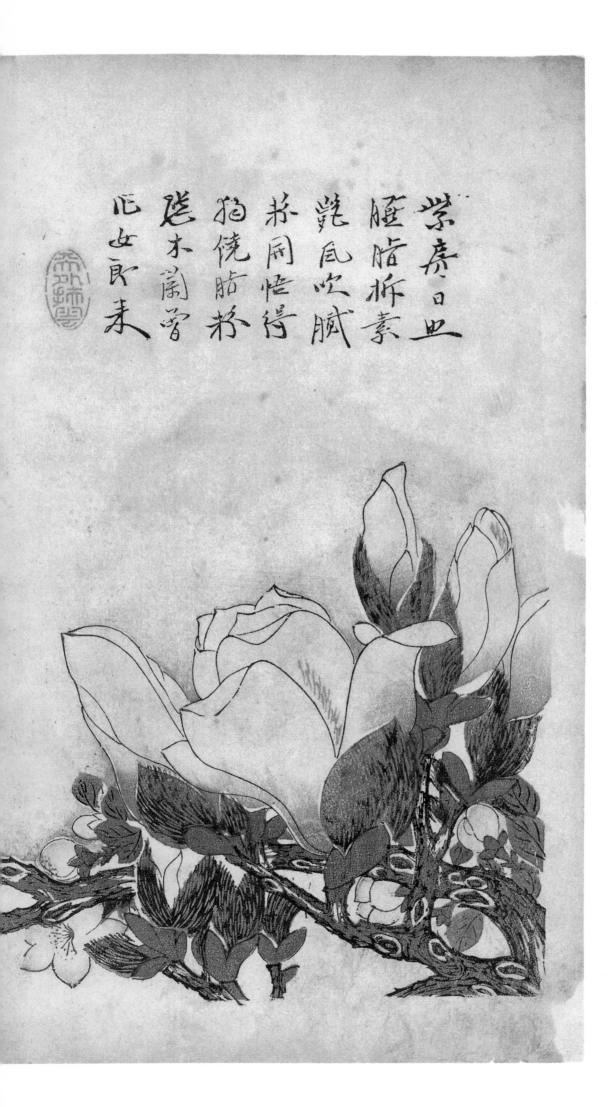

紫房日丽
胭脂拆素
艳风吹腻
粉开悟得
独饶脂粉
态木兰曾
作女郎来

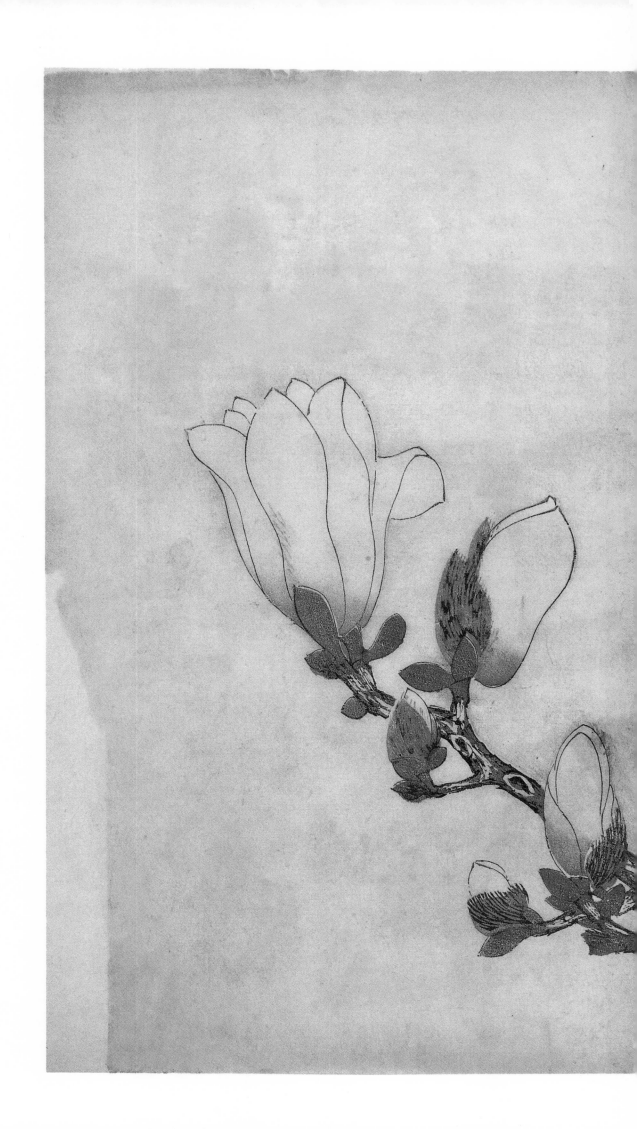

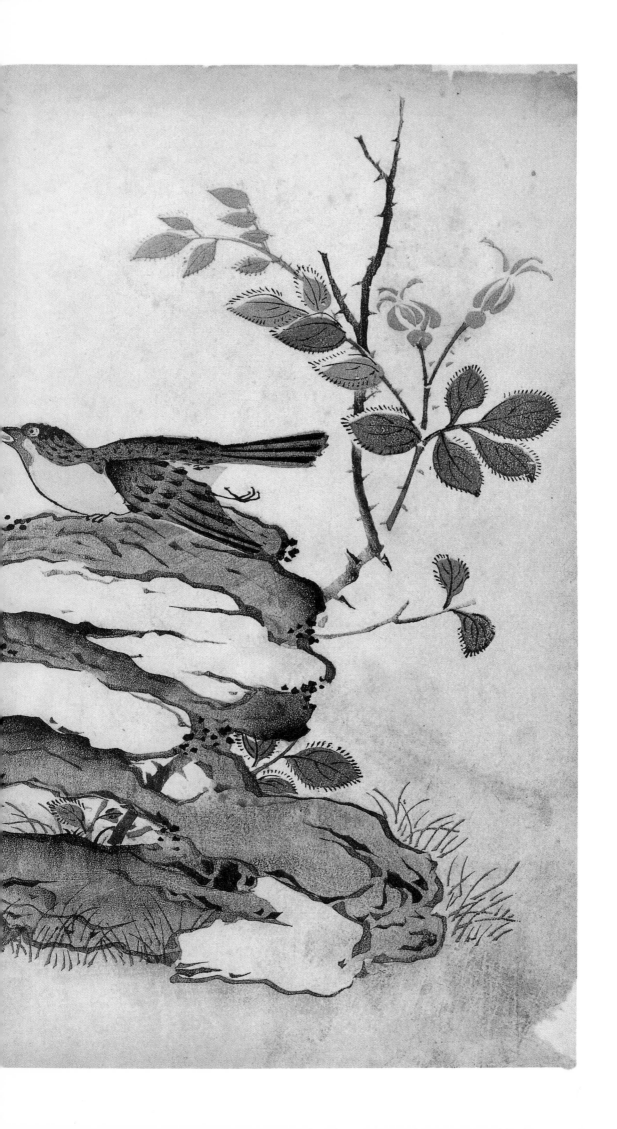

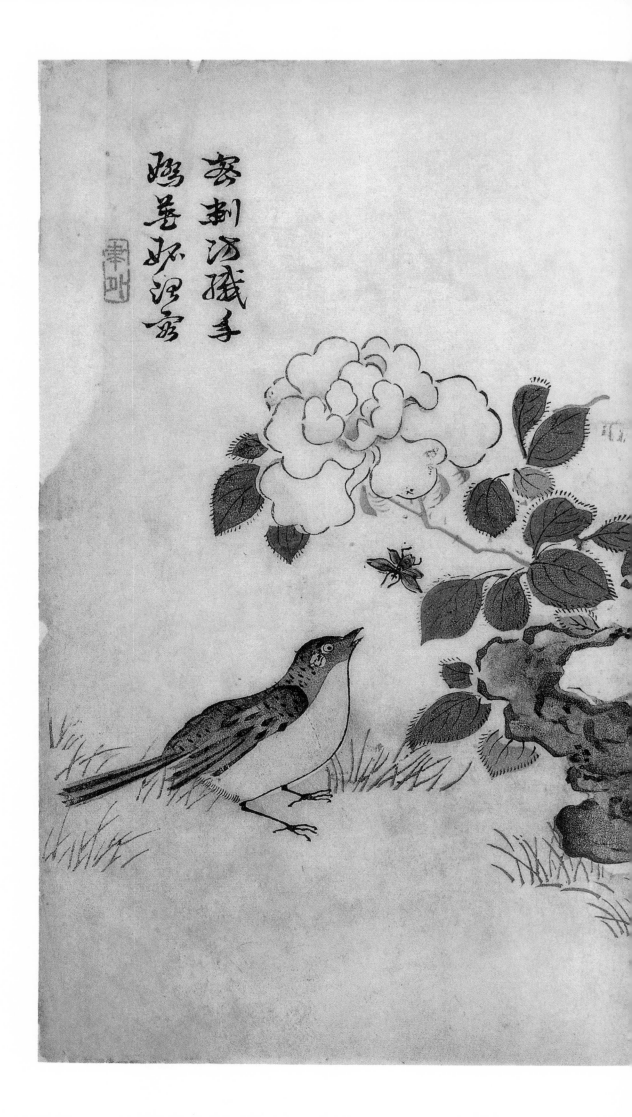

【款识题跋】密刺防纤手　娇英妒治容　【印文】聿文　【补注】仿艾萱画，陈石亭句。

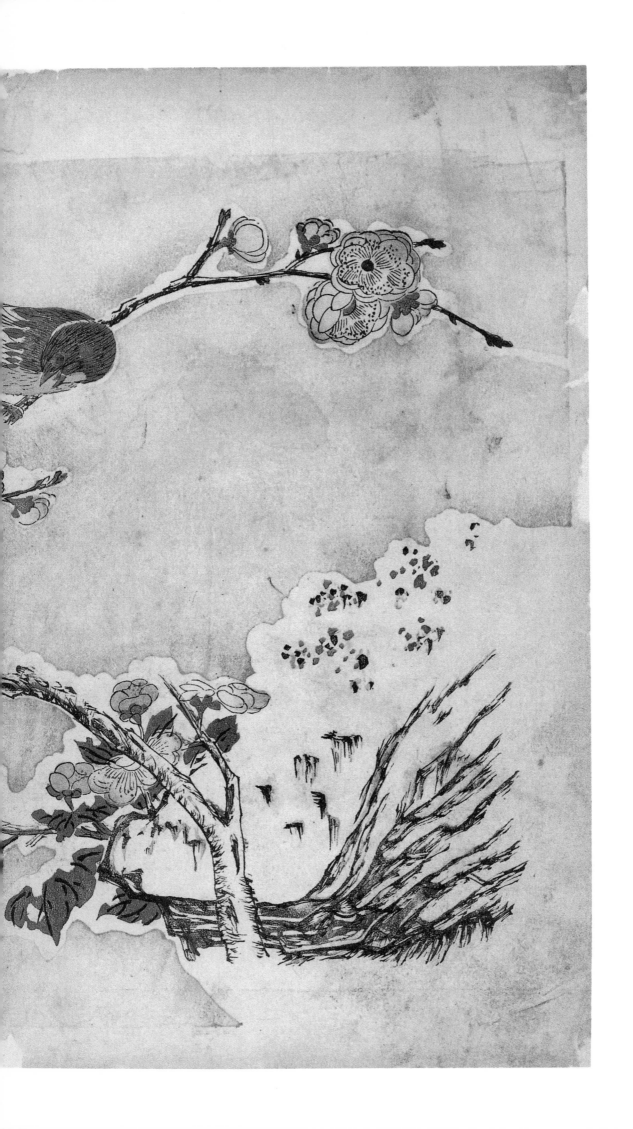

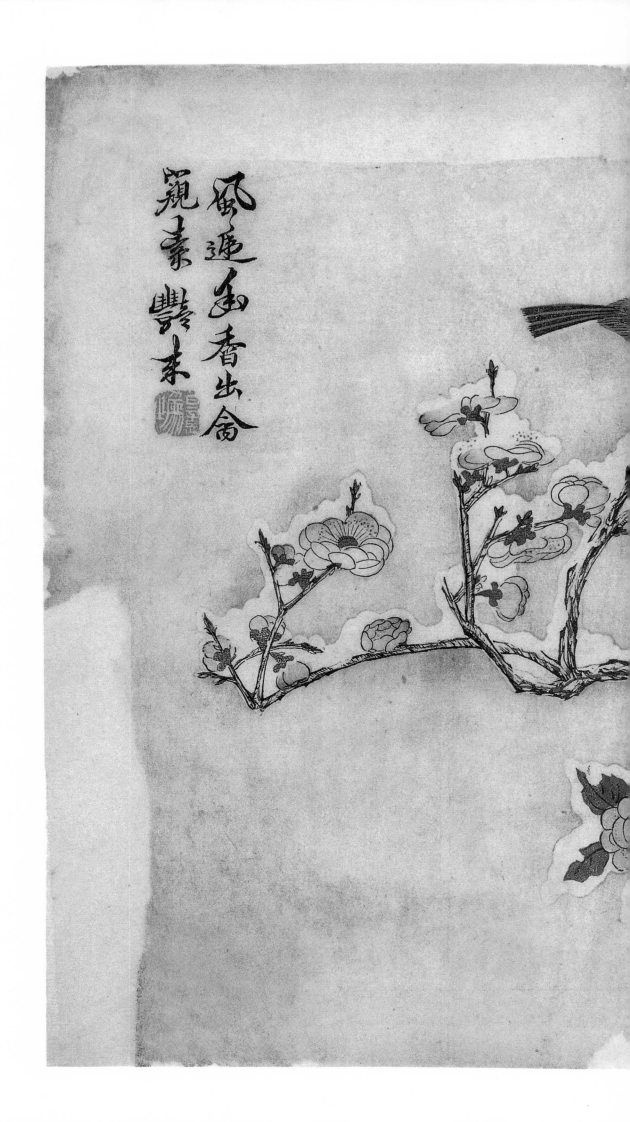

【款识题跋】风递幽香出 禽窥素艳来 【印文】以意为之 【补注】仿徐熙画，杜少陵句。

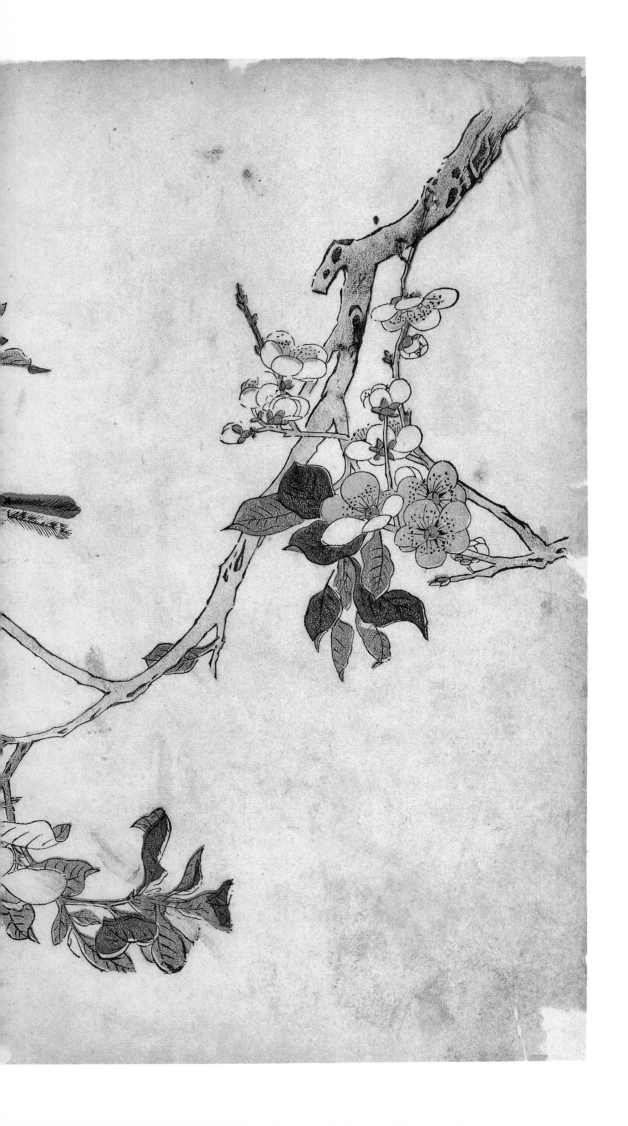

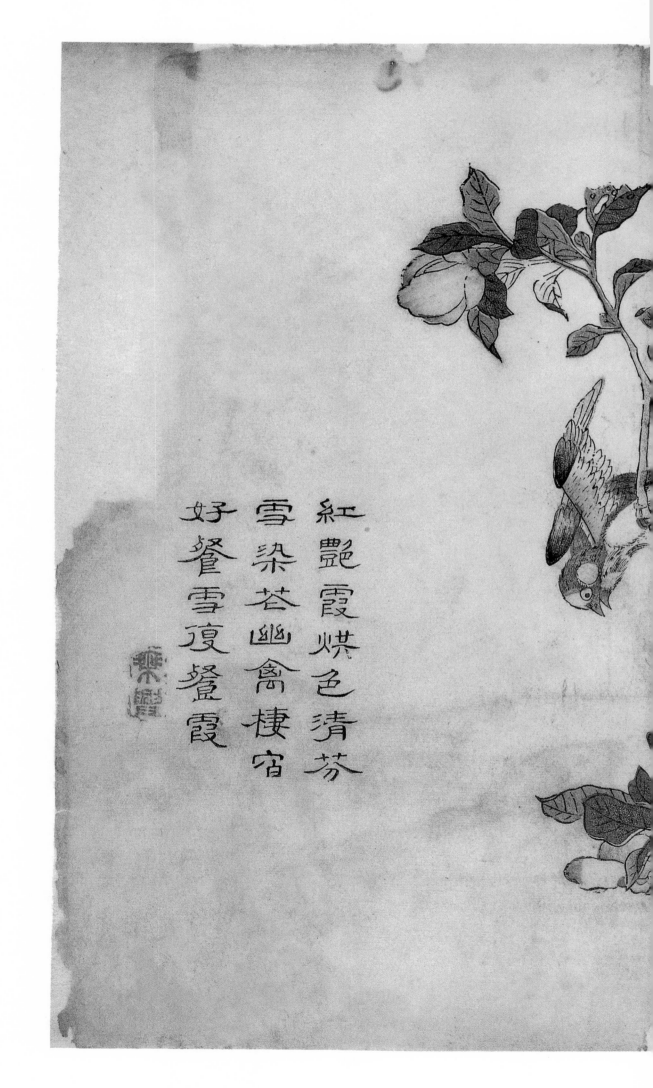

【款识题跋】红艳霞烘色　清芬雪染花　幽禽栖宿好　餐雪复餐霞　【印文】乘兴　【补注】仿黄居寀画，沈因伯题。

红艳霞烘色清芬
雪染荅幽禽棲宿
好餐雪夏飱霞

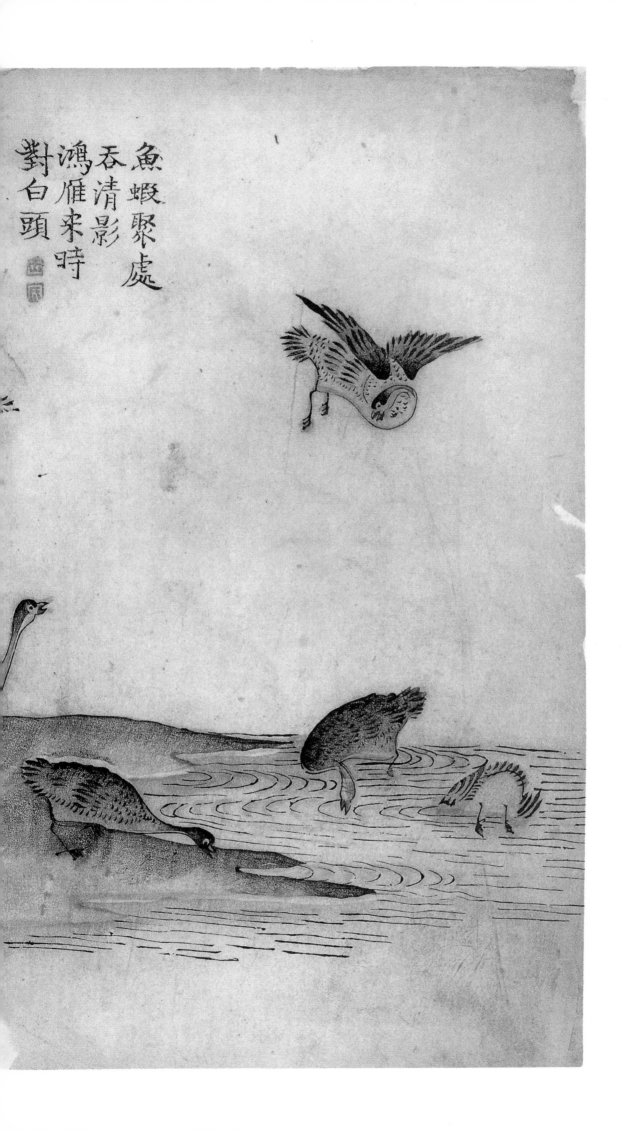

魚蝦聚處
吞清影
鴻雁來時
對白頭

【款识题跋】鱼虾聚处吞清影　鸿雁来时对白头　【印文】王　氏　【补注】仿赵宗汉画，王孙毂题。

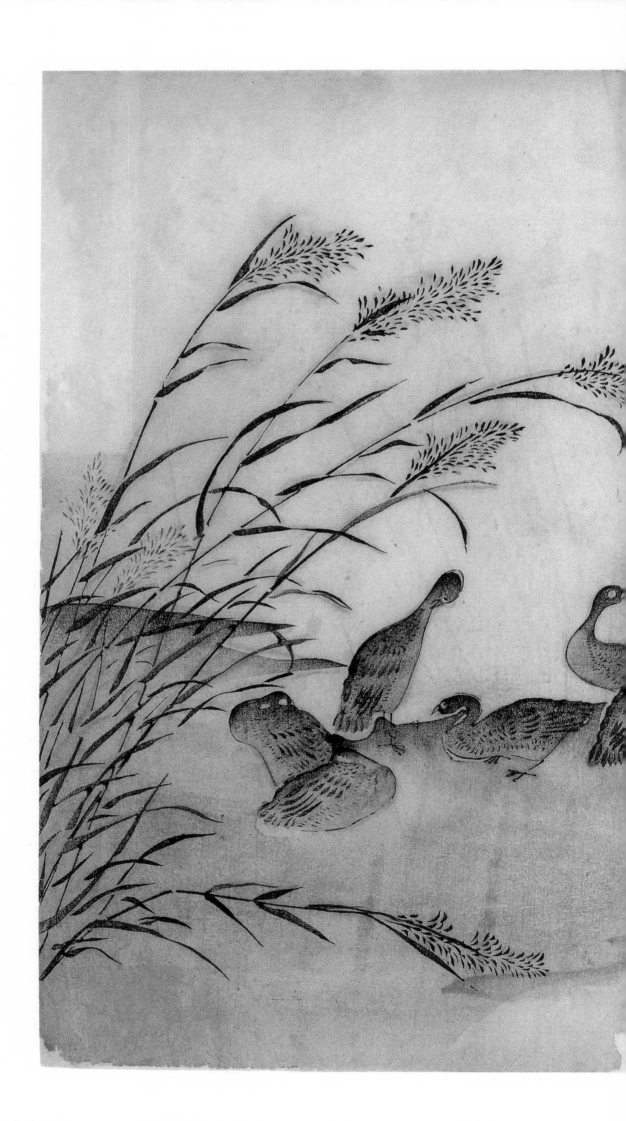

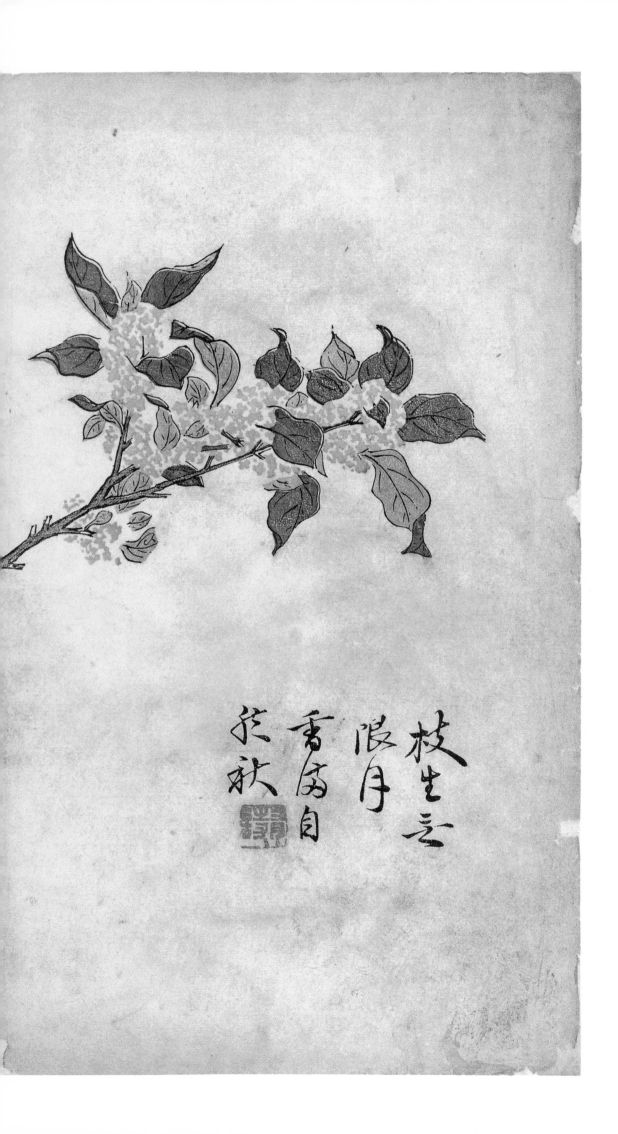

【款识题跋】枝生无限月　香满自然秋　【印文】有诗　【补注】仿刘永年画，李巨山诗。

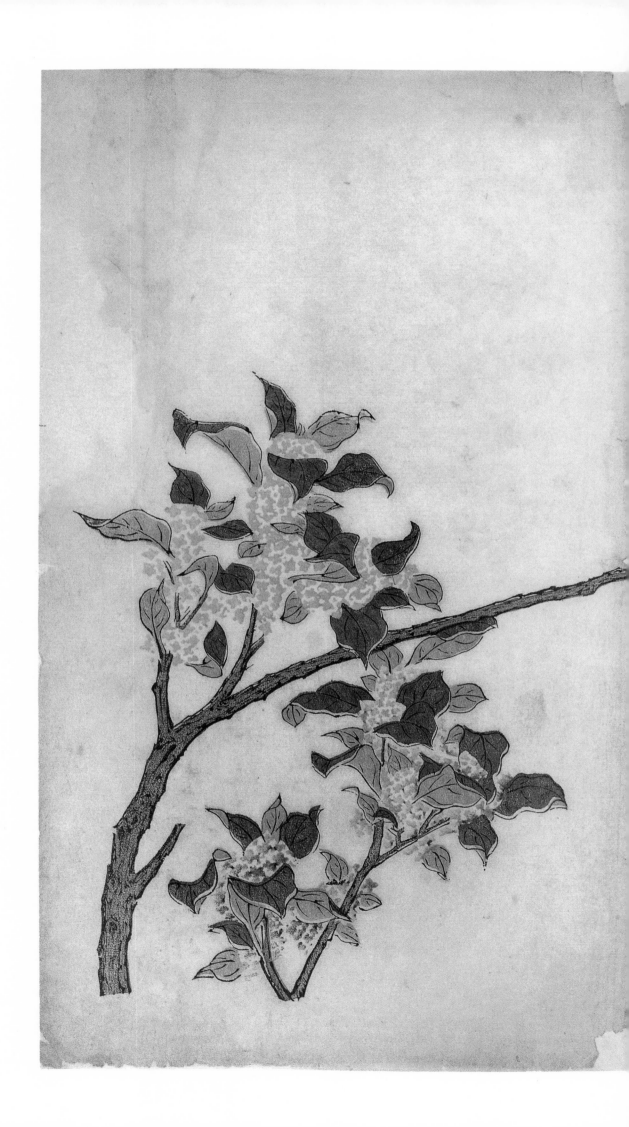

图书在版编目（CIP）数据

历代名画解读康熙原版 ：芥子园画传．翎毛花卉谱．
上 ／（清）李渔主编．-- 南昌 ：江西美术出版社，
2023.5

ISBN 978-7-5480-7781-7

Ⅰ．①历… Ⅱ．①李… Ⅲ．①翎毛走兽画－国画技法
②花卉画－国画技法 Ⅳ．① J212

中国版本图书馆 CIP 数据核字 (2020) 第 167955 号

出 品 人：刘 芳

企 划：北京江美长风文化传播有限公司

总 策 划：王国栋

策 划：王太军

出版统筹：王太军

责任编辑：王国栋 王太军 楚天顺
刘昊威 张 颖 殷志远

文稿整理：樊友华

装帧设计：文化·邱特聪

责任印制：谭 勋

历代名画解读康熙原版芥子园画传·翎毛花卉谱（上）
LIDAI MINGHUA JIEDU KANGXI YUANBAN JIEZIYUAN HUAZHUAN·LINGMAO HUAHUI PU（SHANG）

主 编：[清]李 渔

出 版：江西美术出版社

地 址：江西省南昌市子安路 66 号

网 址：www.jxfinearts.com

电子信箱：jxms163@163.com

电 话：0791-86566274 010-82093808

邮 编：330025

经 销：全国新华书店

印 刷：浙江海虹彩色印务有限公司

版 次：2023 年 5 月第 1 版

印 次：2023 年 5 月第 1 次印刷

开 本：700mm×1000mm 1/8

印 张：35

ISBN 978-7-5480-7781-7

定 价：118.00 元（上、下册）